第二版

篆刻形式美学的展开

大学篆刻艺术形式与技巧的专业训练系统

陈振濂 著

西泠印社出版社

图书在版编目（ＣＩＰ）数据

　　篆刻形式美学的展开 ： 大学篆刻艺术形式与技巧的
专业训练系统 / 陈振濂著. -- 2版. -- 杭州 ： 西泠印
社出版社，2021.10
　　ISBN 978-7-5508-3514-6

　　Ⅰ. ①篆… Ⅱ. ①陈… Ⅲ. ①篆刻－艺术美学②篆刻
－技法(美术) Ⅳ. ①J292.41

　　中国版本图书馆CIP数据核字(2021)第186526号

篆刻形式美学的展开

──大学篆刻艺术形式与技巧的专业训练系统（第二版）

出 品 人	江　吟
责任编辑	张月好　周小霞
责任校对	曹　卓
责任出版	冯斌强
装帧设计	王　欣
出版发行	西泠印社出版社

（杭州市西湖文化广场 32 号 5 楼　邮政编码　310014）

经　　销	全国新华书店
制　　版	杭州真凯文化艺术有限公司
印　　刷	杭州佳园彩色印刷有限公司
开　　本	787mm×1092mm　1/16
字　　数	400 千
印　　张	20
印　　数	0001—2000
书　　号	ISBN 978-7-5508-3514-6
版　　次	2021 年 10 月第 2 版　第 1 次印刷
定　　价	108.00 元

西泠印社出版社发行部联系方式：（0571）87243079

书、画、印——大学书法、绘画、篆刻专业教程再版总序

陈振濂

　　诗书画印一体化，是百年西泠印社在近代风云激荡的美术革命中的一种理性选择，又是今天在新世纪艺术发展中我们主动选择的时代定位。它曾经代表了思想独立不迁的近代传统文人士大夫与知识分子在清末到民国以来取西方"美术"概念，即以素描、色彩、写生、静物、风景、速写、人体、透视、解剖等一系列领域、范畴之全面笼罩下的对抗与对应，又是走进近代社会后，针对传统师徒个人经验授受的"武林秘诀"式的旧观念作出的彻底颠覆与改造。

　　曾几何时，造型结构图式空间的意识，取代了笔墨章法的旧有理路，又挟着西式学堂教育对传统科举、私塾形式的取代，在一段时间里，西风压倒东风、"西学东渐"，成了一股不可逆转的时代洪流，顺昌逆亡，不可阻挡。站在当年国弱民穷、丧权失地、屈辱愚昧的时代大背景下看这种趋势，感叹于中华之沦丧，哀其不幸，怒其不争，必会认识到这是一个严酷的无可避免的事实，是不以人的意志为转移的。故而当时初起于上海又遍布京杭各地的美术专科学校，无一例外地都取西式美术教育为旨归，弃传统的中国山水花鸟画为敝屣，乃至当时的上海美专，竟在开办二十年后才开始设中国画系，羞羞答答、半推半就地承认了中国画的存在。但即使是设系，检诸老辈的学习回忆，这中国画教学虽然已经进入了新式学堂，授课时却仍然依画塾中的做法，只是一味作画示范而已，至于课程和教学法，是一概全无。亦可谓"新瓶装旧酒"而已。

　　西方舶来的"美术"与中国传统的"书画"的确不是同一个含义。在当时文化大转型的大背景下，从语言文学一直到衣

食住行，几乎可以说是全盘"西化"——从皇帝改为总统，从朝廷改为民国，从刀剑甲胄改为枪炮兵舰，从民间作坊改为实业工厂，从舟楫驿传改为火车电报，从科举私塾改为学堂大学，从长袍马褂改为西装革履。如果就文艺的范围论：从格律诗到长篇小说，从民乐到交响乐，从民族舞到芭蕾舞，从京剧到电影，一切的一切，都是西方（现代）在取代中国（古典）。以此看西方"美术"之取代中国"书画"，似乎也是人人习以为常、不觉得奇怪的。

百年以后回过头来看这段历程，我们首先必须承认，这种"西学东渐"在当时纠正贫穷积弱的中国社会方面，起到了非常积极的作用。西学先进、中学落后，达尔文进化论优于孔子儒学、油画水彩胜于国画水墨、管弦乐胜于二胡琵琶，这些在清末民国这个特定的时期，都是颠扑不破的真理，几乎没有人怀疑，而从事实来看，也是如此。可以这样说，如果没有这个全面向西方学习的历史阶段，今天中国绝不会如此强大。

但"西方"一定必须永远控制、战胜、压倒"中国"吗？一百年以前是如此，今天也仍然只能如此吗？改革开放四十年，前二十年我们打开国门向世界学习，近二十年开始了全面反思：反思中国社会、中国体制、中国文化，也反思中国书画。为中国书画贴标签是贫穷落后、愚昧混沌，在百年之前的确如此，若不然，就不会有"美术革命"、有史以来第一次构建专科学校体制和展览体制，涉及社团组织、出版传播这一系列的"西式"内容瞬间风靡京沪杭了。但在我们掌握了新思维、新方法之后，再来看中国书画，却未可以其属古典故而必然"落后"于西方式"美术"而无视、轻视、忽视之。正相反，在几千年以来的诗书画印一体的传承过程中，有许多精粹与经典构成了我们民族文化精华的核心，只不过在旧有思维模式的笼罩约束下，我们没有机会去发现、解析其中的奥妙而已。亦即是说，不是内容对象有问题，而是思想方法有问题。尤其是在艺术教育领域，更是如此。

鉴于此，从20世纪80年代中期开始，我立下志向，以传统书画篆刻传承靠经验授受而最为缺乏的"教学法"为切入口，开始了探索中国高等教育中吸纳"美术"有益方法的、但是针对中国"书画"即诗书画印模式之现代教学实验的展开。在进行学术研究之初，我为自己提出了三个原则，一是必须呈现出理性逻辑，不取个人经验授受，以符合高等教育的制度规定；二是强调目标设置，重视教学效率和结果的呈现；三是讲究质量和责任，不只凭混合的感觉，必须有优劣高下的检测与判定。

首先是高等书法教育，正逢1985年浙江美术学院招收"文革"以后第一批本科大学生，我有幸被选为班主任，拥有了一个千载难逢的实验探索平台，于是先从书法出发。事实上，中国画高等教育也并不在意"教学法"，但毕竟已经拥

有百年历史，因此笼统意义上的教学内容和行为，还是有初步规定的。但书法的高等教育百年来一直是空白，20世纪60年代曾有过一段时间的、孤独的大师级努力，但很快就被铺天盖地的政治运动淹没，80年代中期的这一次四年制本科大学教学，说它千载难逢真是一点也不为过。我有幸获此机缘，岂可轻易放过？

以科学理性、讲究因果逻辑的方法为基准，赋予每一堂书法课以"生命"的含义。在四年的大学教学中，总结出一套"高等书法教学法"并于1989年获国家级教育大奖，又完成了《高等书法教程》（上海书画出版社1994年版），第一次对具体的大学课堂教学的观念思维、内容分布、指导行为进行了明确的规范。迄今为止，全国各高校纷纷办起了书法专业，而真正"有法可依"堪称标杆的，还是这部《高等书法教程》所涉及的相关核心内容。从含混的写毛笔字，到为书法教育学的学科立场区分了初级、中级和高级的层级阶梯，又划分了业余学习和专业科班学习的边界，将高等教育的课程配置（而不是个人经验授受）、艺术教学（而不是写字技术练习）、系统化内容（而不仅仅是技艺单项）、教学法追究（而不是笼统的讲授）、审美教学（而不是文化滋养）等，作出了全面的梳理与规范。并以一种清晰的程序逻辑和训练把它理性地展现出来，而且具有鲜明的可操作性，高等书法教育因此初步显示出它应有的明显轮廓。事实证明：在这20多年的书法教育实践过程中，作为一个事关书法千秋万代的时代业绩，它的存在，对于以后进一步深化、提升、发展，不但具有奠基的意义，并且已经发挥了十分积极的样板作用和巨大影响力。

鉴于书法和篆刻的孪生形态，在《高等书法教程》出版大获成功之后，我开始对大学篆刻专业教学法进行了新的探索和构建。并于2005年在西泠印社出版社出版了《篆刻形式美学的展开——大学篆刻艺术形式与技巧的专业训练系统》，从观念清理，到美学原理定位，再到篆刻艺术教育的规范，及一、二、三、四年级的分段专业授课要求，最后是篆刻学学科建设，构画出了一个完整的大学级（而不是初学入门级或普及爱好）篆刻艺术学习的学科框架和教学规范。在方法上，它与大学书法的学科化教学是一脉相通、互为表里的。与书法教育的教学法建设相比，篆刻虽然因其小众而不那么具有急迫性，但反过来看，它的学科性和程序训练设置的时代特征的被强调，就显得更有必要。它所面对的旧有保守观念的顽固抵制所提出的一系列对应措施，也就更具有挑战性。近20年来，它在篆刻界所引起的关注与推扬，足以证明它的出现是及时的、必要的。

2006年，鉴于在书法教育、篆刻教育方面的成功实践，在诗书画印一体的知识背景映照下，我又对自幼即付出长期关注的"中国画高等教育"进行了深切的反思与把握，针对习惯上的百年以来美术学院的中国画系也同样从西式素描、

速写、写生出发，从西方油画的"造型"概念出发的现状，提出了中国画学习的出发点应该是"笔墨"的概念。它是基于如下四组对应的范畴：

"美术"与"书画"；

"造型"与"笔墨"；

"西方"与"国粹"；

"舶来"与"传统"。

在清末民初社会文化中这种对立比比皆是的情形下，我试图以当代理性与学科规范去重新呼唤中国古代经典的重要性，并以此来构建当代中国画教学的一种新的视角：不完全是西洋"美术"的高等教育，而是古典"书画"的高等教育。它以中国本土为出发点，而不是如百年以来的以西方输入为出发点。但它清晰地意识到：原有的近现代中国画教学过程中习见的"非体系化""非学科化"现象，也是一个不得不亟待改革的严峻事实。比如，以中国画固有的勾、皴、点、染的传统笔墨来诠释大学中国画教育，以大量的古代经典绘画名作的形式分析与笔墨体验来支撑高等（而不是初等）中国画专业教育，从而建立起中国画大学本科教学研究的"中国学派"。《国画形式美学的展开——大学中国画艺术形式与技巧的专业训练系统》于 2008 年由西泠印社出版社出版，至今已历 10 年，在学术界有较好的影响，但教育界却反响不积极。其原因是中国的近代美术教育基本是输入和吸收西方模式，独立的中国画学习向来拿不出一整套清晰、科学的方法，缺乏逻辑、缺乏阶段目标、缺乏理性检验，而且许多中国画教师也不习惯这样的严谨，因此作为一个教育学方面的科研成果，大家有较好评价，但作为一种操作规则系统的普及推广，它还面临着旧式传统土壤（包括理性思维到科学方法论手段）的种种顽强的抗拒，需要有更多的耐心与毅力、坚持来扭转现有形势，还需要更广泛的实验、推广教学平台。

至此，关于书、画、印三个方面的高等教育"教学法"建设，已经有了大致相称的初步成果。概其要略，这些成果应该包括两个共同点。

第一，强调"训练"而不取旧式的"养成"。

学校教育的特征就是有任务目标规定，有时限要求，有直接针对的目标，有课目分类，有考试。因此它肯定不是一个慢慢"养"的过程，更不是一个"人书俱老"没有时限年限的过程。虽然书法学习可以是一个终身学习的过程，但一旦进入大学，那就是 4 年制而不可能"养"10 年还赖着不肯毕业。"养成"对艺术学习尤其是中国书法、国画、篆刻传统艺术而言是必要的，但它肯定不是一种形态与制度的概念。它一旦进入大学学制，就必须以严格的规则、要求、目标去定位而不能漫无边际。但目前我们的高等艺术教育尤其是书画篆刻的教学，形式

上是在专业大学课堂，而实质上还是业余兴趣爱好的方法，缺少专业上严格追究明确的学习目标和特别讲究方法的意识。因此，在今天的大学课堂中，讲求"训练"，必然是一个不同于传统方式的新的观念认识。它当然是一种进步，是吻合于今天这个时代的。过去我的书法教学法之所以获得关注，最大的原因就是"训练"二字："构成训练法"和"体验训练法"。都是基于"训练"的思维——"训练"就必然要讲方法，讲时间规定，讲目标定位，讲达成目标的检验（即讲考试及格与否）。不如此，可以是书塾画塾，但不足以言"大学"也。

第二，从"课时"概念引向"课程"目标。

时间的规定如一堂课45分钟或一个大学本科读4年，这是一个法定的"课时"概念，业余学习本来无须如此严格讲究。而由于教学内容的分门别类，比如篆隶楷草，理论与实践，临摹与创作，艺术史与学术史，技法理论与形式理论，美学与史学……这些，都构成了一门门课程。上完某一课程考试合格，即意味着大学生掌握了某一领域的知识系统或能力。如果书法、国画、篆刻都构成一个独立的学科，那么它们表现在大学课程里，必然拥有唯一的、不可取代的知识领域和知识系统。而每一门课的设立，就代表了这一知识系统的成立。"课程"，就是它们的保障。如果说"课时"标示着时间和空间（教室、教师）存在的必要性，那么"课程"则代表了合理的教学内容的分类结构配置和知识系统。在过去，师徒式经验授受是既没有"课时"概念，更没有"课程"概念的。今天在大学教学体制下，我们却必须强调它的价值，无它则不成其为大学也。

"课程"的另一个含义，就是"程序"。任何一个教学内容，都必须编列成有头有尾、有始有终的"程序"：理由是什么？目的是什么？为什么这样训练？想达到什么效果？与原来的出发点相比有什么推进？从A环节到B环节再到C环节，环环相扣，层层递进，互为因果，有什么可以自证合理的依据？成为"程序"是否可以通用于所有学习主体和对象？"程序"代表了一个公共操作系统和平台，在其之上，每个人都可以公平地施展自己的想象和判断，落实自己的要求和期望。这，就是科班的高等书法教育最宝贵的素质。业余学习是毋须如此的。

这三部关于书法、国画、篆刻的大学教程，注重观念更新而不失根本，尤其是注重方法论，以训练、程序等关键理念为纲，以"笔墨"带"造型"，以"传统"统辖"舶来"，以"书画"为根基而返观"美术"，以"国粹"的自我定位吸收"外来"因素，总之，是以传统文化承传的立场去迎接、拥抱现代化。在当代中国书法、国画、篆刻的高等教育中，无论是本体观、价值观还是方法论都堪称独树一帜。10多年过去了，依目前的现状看，它们并未过时，仍然以丰厚的学术品位和新锐的思维方法，以及扎根于民族传统文化的坚定的学科立场，成为

当代中国书画印教学中的一份重要成果，而为大众所钟爱。这是我这个"探险者"最感欣慰的。

　　愿这三部统辖古典传统书画篆刻艺术的大学教材，在修订再版后，能有助于当代中国书法、中国画、中国篆刻的观念转型与"现代化"进程。尤其是能为培养诗书画印综合全能的艺术人才尽一份绵力。在这方面，特别是在针对百年美术学院崇尚分科教育的大背景映照下，百年名社西泠印社，反而在诸艺综合与打通方面做出了相当强有力的推动和倡扬，并且在近十多年的社务运行中，塑造出越来越鲜明的艺术宗旨，形成越来越大的文化影响，从而成就了一种新的范式——在强调西方式的国画、油画、版画、雕塑的既有"美术"的常态格局中，另立起一种以古典的诗书画印并上接国学和传统文化的"书画"的特殊范式。借助于这三部横跨书法、国画、篆刻的教程的同时再版，我特别想表达的一个意思是：在国家倡导文化自信、实现中华民族伟大复兴的时代大背景下，这样立足于优秀传统文化艺术的转型范例和新建构、新解读、新阐释，正是我们最需要的。

<div style="text-align:right">2017 年 7 月 9 日于杭州西溪</div>

自序

 《篆刻形式美学的展开——大学篆刻艺术形式与技巧的专业训练系统》，是近十多年来我在篆刻教育学方面积累而成的一份系列成果。其中第二章《篆刻美学原理》，曾作为单篇论文发表于 1987 年第 2 期《文艺研究》，被认为是篆刻美学方面的开拓之作。而第一章《关于篆刻艺术观念的清理》，也曾作为单篇论文连载于 1994—1995 年《中国篆刻》创刊号与第一期，在一份高规格的国家级篆刻专业学术刊物上被作为"抬头文章"刊用。此外，第八章《篆刻思维的开拓与"问题意识"：篆刻学学科建设》，是 1997 年 7 月 28 日我在天津主持全国首届"'篆刻学'暨篆刻发展战略研讨会"时的学术总结的整理稿。可以说，这部书除了集中我在大学二十年执教时所使用的篆刻高等教学的训练方法之外，还在客观上记录了这二十年间我在篆刻理论研究方面的许多足迹。除了一些篆刻史研究、篆刻家研究、篆刻考证研究的文章之外，就美学而言，这部书收罗了一些最主要的思辨成果。

 在研究书法教育学之时，我坚持认为：教学，特别是技法、风格、个性、流派等，大凡牵涉创作实践这一个层面的内容，它在本质上是归属于美学而不是史学的——或更确切地说，其"内容"可能是历史的古代名家名作，但"方法"则可能是美学的思辨、归纳、分析、推演的种种。但过去，在师徒经验授受的古典式传承关系中，美学还是未引进的陌生新学问，自然只能是以史的内容为归。现在，在一个严格的分工明确的学术框架与学科框架中，以美学思辨为前导的现代意义上的高等篆刻艺术教育学，才算找到了它应有的位置。

 故而这部书在最初构思时，我也早下决心，要以美学观念的清理、美学的原理原则、美学的形式分析等作为全书的"龙

头"——既不同于一般的教材，又不同于更一般的常识读物。想以此来提升本书，高屋建瓴，着眼于学理与思辨的特色。所有的训练方式与教学手段，都具有充分的形式美学——特别是以篆刻艺术美学原理作为统辖与出发点的。由此，本书的目的还不仅仅是作为可供实际操作的教材（它当然具有教材的功能），它更可以作为篆刻艺术形式分析的范例。这样，它的意义就不仅仅限于在学的学生或执教的老师，从某种意义上说，它的含量与含义可能是覆盖全部篆刻艺术内容的。也正是因为这一点，在原来的计划中，本书还列有"印章史与篆刻史"的章节，但在最后成稿时被毫不犹豫地删除了。设专章谈史，是出于一个面面俱到的求全的考虑，但现在，本书并不需要一般意义上的面面俱到，而是追求个性突出、目标清晰，在同类篆刻书籍中具有独特性的更高要求。这样，更符合篆刻艺术学科建设的时代要求：学科分支越细密清晰，综合能力就越强。最怕是含含糊糊的包治百病的"神药"，那是绝对吃不死人，但也绝对治不好病的。目前的篆刻不需要这样的"包治百病"，从具体方法到抽象意识，都不需要。

从篆刻艺术观念的清理、篆刻美学原理的展开、篆刻教育学学科的构建、篆刻创作实践与学习的各个阶段的展开，到"篆刻学"作为学科构建的可能性与还未解决的问题难点……本书已大致勾画出了篆刻艺术在这个时代主要面对的挑战内容。至于如何去解决它，本书也只是提出了一种可能的新方法。但我想，还会有更多种新方法在今后不断涌现，这正是当代篆刻艺术拥有生命活力的标志！

目 录

■ 第七章
四年级训练程序 /213

■ 第八章
篆刻思维的开拓与"问题意识"：篆刻学学科建设

第一章

———

关于篆刻艺术观念的清理

　　走向现代的篆刻，已在各个领域出现了一批重要的成就与业绩。创作上的流派迭出，理论上的初见成效，全国各地蜂起的印学社团现象，更有全国性的书法家协会中有篆刻艺术委员会的设置，以及全国篆刻展作为专业展览的出现，无不预示着这将是一个篆刻史上的高潮期。篆刻家们从来也没有像现在这样意气风发和充满自信心，篆刻界也从未有过像现在这样的辉煌业绩。总之，一切似乎都很如意。

　　但由于篆刻理论的后起及它在目前严重滞后于创作，我们目前还看不到对篆刻观念的认真而严肃的清理与爬梳。相当多的篆刻家还是只热衷于埋头作印，把思想命题抛给理论家，而认为理论探讨——特别是像观念检讨之类的抽象命题似乎与自身、与创作并无什么关涉。这使得篆刻创作界的素质始终徘徊在一个不高的水平线上而无法自振，同时也使得篆刻理论界在本来就缺乏想象力的基调上走向更浓的学究氛围。应该说，这种双重的限制已在悄悄地制约着当代篆刻的发展，并使它在面对书法、绘画、音乐、舞蹈、戏剧、文学等艺术门类中的思想活跃时明显地束手无策而且相形见绌。篆刻家的茫然、沮丧与气馁似乎也是司空见惯的"怪现象"。以这样的态势去看篆刻艺术的未来，我们实在乐观不起来，尽管现在它还是自我感觉很好。

　　一种艺术观念的检讨绝不仅仅是理论家的责任。涉及艺术最本质的"观念"，是一个覆盖创作、研究、教育的全面内容的支配因素。这即是说，本章的方法应用是理论的，但本章的宗旨、目的及立场则并非仅仅是理论的。希望通过对古典篆刻观念的梳理、批判与排比对照，我们能对现代篆刻的立场、观念提出一些准则与规范，并进而使它在创作、研究、教育各环节中发挥作用，成为一种潜在的本质支撑并且还能为篆刻的未来走向提供有力的思想武器。

　　我们首先遇到篆刻的类属问题——在其他艺术理论中从来不发生问题的类属关系，在篆刻中却显得特别错综复杂，令人难以把握。

　　且莫以为这只是一个概念名词问题，事实上它几乎牵涉篆刻史的全部内容，

并且今天还在不断地作用于我们的思想与行为。在篆刻名实关系的讨论中，我们几乎可以找到四五种似是而非的解释。

篆刻是什么？古往今来，几乎所有人都在试图对它作出正确的解答，但又几乎所有人都无法为它作出一个明确的界定。以篆书刻石？这又使它等同于书法的碑刻。那么，以篆书治印？这又使它可同时指工匠的制作与艺术家的创作，在性质界定上显然是很不清晰的。那么，是以汉字入印？它又无法解释篆刻中篆书的特殊性，而隶、楷、草书一般不被认同的事实。

那么，是书法与雕刻的结合体？以前曾有人提过，但也还是会碰到一系列问题：书法与雕刻相结合，可以是篆刻，也可以是刻字，比如牌匾及各种立体的制作。且书法并不专指篆书，雕刻也可有立体与平面以及还有大如壁堵、小如方寸的差别，它们也还是缺乏一种定义的精确性。

事实上，我们几乎无法为篆刻艺术下一个永恒的定义。因为"篆刻"这个概念也是在历史中不断演变与生发，不断从幼稚走向成熟的。它有一个发展、成形的过程。最初推动篆刻发展的那些先贤们，其实他们自己也不知道这在印面上刻篆字的工作，竟会演化成一种富有魅力的艺术门类，并被后代人热情讴歌，还有那么多"好事"的理论家们对它作喋喋不休的证明。

篆刻艺术是动态的，而不是静态的。看不到篆刻艺术发生、成形、成熟过程中的这种性质，我们就无法去认真把握"观念清理"工作中的一些最重要素质。尤其是篆刻的发展轨迹显然不同于书法，更不同于绘画，对它的理论阐释，自古以来就弱得难以想象。自唐宋特别是明清以来，我们其实找不出几部很有价值的篆刻学术研究著作。像赵壹《非草书》、孙过庭《书谱》这样的扛鼎之作，在篆刻史上更是难得一见。这当然为我们清理篆刻观念的工作带来了困难，但它也给我们提供了难得的机遇。因为是一片未开垦的处女地，故而对它任何有价值的梳理，都将较易获得一种高度的标示。

关于篆刻类属方面既有观念的检讨，可以沿着以下三个线索依次展开。

第一节
学科立场的检讨：学术与艺术孰是？
　　——与"金石"相混淆

过去我们常用的一个术语，叫"金石书画"。"书画"所指十分明确，是指传统的古典艺术，那么"金石"是指什么呢？20世纪30年代余绍宋先生主编《东南日报》副刊时，用《金石书画》为刊名。遍检其内容，是以"金"代金文拓片，

以"石"代石刻拓本。"金石"二字，即是指商周金文与秦汉以降石刻。印章之类当然也被包括在内，但却不是主要的内容。

但是，以"书画"二字推敲，则"书"当包括书法的全部。那么商周金文与秦汉刻石，是否应该被包括在书法一类之内呢？显然应该是的。我们在谈书法史时，可以直接上溯殷商两周秦汉，谈的都是吉金乐石，但却不用特意标明是"金石书法史"——金石的书法形态，本来就应该被包容在广义的"大书法"概念之内。正如绘画也不专指文人水墨画，早期壁画也是同一类属的道理一样。

商周金文和秦汉刻石与篆刻并无必然的关系。朱剑心《金石学》、马衡《中国金石学概要》是两部较系统的专门著作。对"金石"的概念界定出的范围，有青铜器（礼乐器、度量衡、钱币、符玺、服御器、兵器等）和石刻（刻石、碑、造像记、墓志、摩崖等）及其他（甲骨、竹木简、古玉、陶器等），共计三大类。"印章"（请注意：不是篆刻艺术，而只是古印章学中的"符玺"一项而已），是其中很小的一个局部。尽管后代刻印用石，但在金石学这个学科范围内，古印章（符玺）只被归于金，而"石"与印章无缘，"石"通常专指碑刻。这就是说，"金石"的所指范围甚大，一个区区印章根本无法与它置换。即使古印章（多指古铜印）能勉强指代含糊的"金石"，它也只能指"金"而不能指"石"。它们之间的关系，见下面图表（表1-1）。

表1-1

金石学的范围（据马衡先生的分类方法，加着重号处是印章的位置）		
金	石	其他
〔礼乐器〕 鼎、鬲、敦、簠、簋、觯、爵、罍、钟、鼓、铎、钲	〔刻石〕 碣、摩崖	〔甲骨〕
	〔造像〕 造像记	〔竹木〕
〔度量衡〕 度、量、衡	〔石经〕 石经	〔玉器〕
〔钱币〕 贝、布、刀、钱、钱范、银锭、钞	〔墓志〕	
〔符玺〕 符、牌、券、玺印、封泥		〔陶器〕
〔服御器〕 镜、钩、镫、斗	〔题记〕 题名	
〔兵器〕 戈、戟、匕、矢		

但是在当今的篆刻界，以"金石"笼统地作为篆刻的做法比比皆是。如前所述，如果金石书画是指金（青铜器铭文书法）、石（碑刻）、书（书法）、画（绘画）的话，那么"金石"本与"书"是一回事，不必特地分出。而我们在提"金石书画"一词时，却主要是指"篆刻书画"。相比之下，篆刻倒真应该是单独列出，因为它与书、画本不是一回事。"金石刻画臣能为"是有名的句子，过去著名篆刻家赵之琛曾刻过此印。[1]我们作一分析，"金石"如果是指金文与碑刻的话，一般人根本无法亲手为之（在古代也不屑为之，因为这是工匠们的"贱业"，文人士大夫是不愿屈尊的）；但"金石"如果是指篆刻的话，那么文人正可以亲自"刻画"并以此自炫。故而释义当以后者为准，于是，"金石"变成了篆刻的代名词。

类似的代替例子不胜枚举且极易拈出，我们不再费此功夫，但一个有趣的思考题则是：古人以至民国以来的篆刻家们，为什么津津乐道于"金石"而对"篆刻"一词兴趣不大？做的明明是篆刻的工作，却又为什么不惜冒概念混乱、本体意识弱化的危险，去找一个关涉并不大的"金石"来取代之并沾沾自喜？

要探讨个中缘由，我们不得不从历史文化积淀与文化心理角度入手。秦汉前后的古玺汉印，都是工匠们所为。即使巧夺造化，毕竟不是主体意识很强的独立艺术创作，因此并不存在名实之争的问题。元明以降，文人参与篆刻艺术创作，并逐渐把它引向与书画并存的格局。一方小小的印章所包含的文化含义骤然上升，但与元明以降文人书法、文人画潇洒俊逸的创作手法与过程相比，篆刻总还摆脱不了自卑感——在创作过程中有一个"刻"的工艺制作过程，使它总是相形见绌，觉得难以超越"技艺"的限制而走向更轻松自由的抒情写意境界。完全抛弃镌刻过程中的繁难与琐碎，则篆刻就不成其为篆刻。但要保留它，却又难以做到吟诗弄赋、挥毫泼墨时的那种逸笔草草、风流自赏的风度。由是，篆刻家们始终气慑，认为自己在书画领域之中只是叨陪末座。

但篆刻家们却又不甘心这种叨陪末座的境地。作为艺术的篆刻崛起已晚于书画崛起——这是一种时代与历史感的劣势，它直接影响了社会对篆刻（包括篆刻家）的接纳程度，当然也影响篆刻家自身地位、素质的完善——历来印家在社会影响力方面决计超不过书画家，人们对他们还很陌生。并且历来印家也少有进入社会文化上层并成为一代艺坛宗师者。这种种都表明，篆刻家们的自卑并非是空穴来风，但这种种自卑一旦被摆到桌面上来，却又是篆刻家们的自尊心绝对无法承受的。

[1] 注：赵之琛"金石刻画臣能为"，见丁辅之编的《西泠八家印选》，又见西泠印社出版的《西泠后四家印谱》。该印边款为"道光癸卯嘉平赵之琛篆"，并有按语："是石汪子义为余得于小塔儿巷汪氏。"

学篆刻必先通六书，攻六书必先精于古学（包括古文字学、古器物学等）；而篆刻既用篆，当然也与上古文化产生了先天的粘连。这使篆刻家们感到自己其实也在从事一项深奥的学问。又适逢篆刻的中兴是在清代乾、嘉之际，当时的金石、舆地、考据之学大盛，士林中每以旧学相标榜，这些学问俨然成了学术正统。与之同步而起的篆刻中兴时代(以丁敬与邓石如为标志)的篆刻家们，同时精研金石、舆地、碑版、考据之学者大有人在。那么与舆地、碑版、考据之类的纯学术相去甚远的篆刻，自然会借助于金石这一"近姻"以自重身价。于是学林中言篆刻而以称"金石"为时尚——遍观乾、嘉、道时的印家文集和印谱序跋，把篆刻与金石联系起来，或干脆视篆刻即等于金石，或以金石代篆刻的例子不胜枚举，正是出于这样一种时代心理与个人心理。作为时代心理，是人皆以学术为重，金石学（与篆刻）成为时尚热点；作为个人心理，是久有自卑感的篆刻家们希望自抬身价，表明自己的作为并非是工匠混饭吃的手段。于是拉大旗作虎皮，形成了金石与篆刻两个概念互相混淆的历史现象，几百年而不衰。作一个近乎调侃的分析，如我们通常所说的文人艺术家的全面修养是"诗书画印"，或曰"书画篆刻"——篆刻均处末座，但一变成"金石书画"之后，这代指篆刻的"金石"却雄居榜首。以此论之，哪个篆刻家不乐于取"金石"以自重——以示位置显赫、学问深厚呢？

但这几乎是一场具有讽刺意义的"误会"，并且它是已横贯五百年以上的"误会"。当把篆刻等同于金石之时，我们固然可以为它们之间在表面上的粘连（如"金"代表古铜印、"石"代表明清印）而沾沾自喜，但却掉进了一个更大的"混淆"陷阱之中：金石与篆刻，实在是两个在学科层面上风马牛不相及的科目。

金石是一种学问，自欧阳修开创金石学学问风气以来，它一直是作为学术形态而存在的。学术是辨真伪、分先后、别优劣，但与审美并无太大关系。也即是说，一个金石学家在从事本门学术研究时，他并不关心研究对象的古拓旧纸中的艺术魅力，并且不带欣赏美的眼光去看它，他关心的是这个拓本的价值高低：是否真、是否早拓、是否完整、是否具有文物价值、是否能纠正史之失等。无论是欧阳修著《集古录》还是赵明诚著《金石录》，皆是这个目的。记得十年前我写过一篇考证文章《〈啸堂集古录〉考》，指《啸堂集古录》为存世最早的古印谱。明清印谱是供人观赏篆刻之美的，而南宋王俅《啸堂集古录》所收的三十七方古印，却与他的金石"集古"合在一起，因此王俅的目的不在于审美而在于学术，他的立场有类于上举马衡《中国金石学概要》中对古印的安置方法。也正因为不是审美的，王俅收刻这三十七方印，并不在乎其印面效果是否准确无误地传达汉印之美，他用失真甚多的木版翻刻，并且对其释文、形制等非审美内容极为关注。这，就是金石学的立场。即此而论，指王俅《啸堂集古录》为存世最早的古印谱，

只是就其存在形态而言，而不是指其编纂目的而言——因为王俅将古印与其他金石钟鼎彝器等合为一册，其意不在审美，与以欣赏为主的印谱的职能并不相合。再回过头来看依照明代顾氏《集古印谱》摹刻而成的《印薮》，也是用木刻，也有失真的问题，但罗王常和顾从德刻《印薮》的目的是广泛流传以供欣赏，是一种篆刻欣赏的立场，自然与王俅不可同日而语了。

金石学旨在学术源流辨析、真伪考订等，使我们无法将它引为同行——它是另一门学问。那么篆刻的目的是什么呢？

篆刻首先应该是艺术，是用眼睛看的"视觉艺术"。艺术当然也需要学问的支撑，但学问并不能取代艺术。因为艺术的功能是提供审美愉悦，使人赏心悦目。从总体上说，它不注重真伪的绝对价值；或许亦可以说，即使是一件伪品，只要它具有审美价值——那么它在金石学立场上不成立，但在艺术立场上即可成立。故而我们看《兰亭序》《平复帖》等无一不存疑问，但毫不妨碍我们拿它作为范本来学习、欣赏。翁方纲是清代有名的金石学家，他的《苏米斋兰亭考》尽其琐细之能事，但我们并不认为他是在对《兰亭序》作美的把握，而只是在从事一项学术工作。20世纪60年代轰动一时的《兰亭序》真伪的论辩，言伪者凿凿，辩真者旦旦，但我们却并不因为说它为"伪"而对它的热情就锐减。作为学术，我们会认真琢磨各家观点并对之发表自己的看法；作为艺术，我们却不管它是真是假，只要它美，我们就会接纳它。

重理性的学术思考与重感受的艺术欣赏，是两个完全不同的要求。为了抬高身价，让强调审美的篆刻（艺术）拼命靠向强调辨析的金石（学术），如果是出于个人的自然选择，当然也不失为一种"选择"。但当它变成横贯五百年的一种历史倾向之时，那么它正反两方面的得失就会凸现出来。正面的影响是使篆刻家们不能随心所欲，必须要加强古文化的修养，包括对古形制、古文字等的认真学习。这对于原来染有浓郁工匠色彩的篆刻而言，自然有十分积极的意义。自古以来，篆刻典籍无不持先"篆"后"刻"立场，公认要以"通六书"为基本功，即是这种正面的提倡所致。

但我们更看到了它的负面作用。它当然不是针对篆刻家个人素质的，而是针对篆刻观念发展历史演变的。在艺术"本位"与学术"客位"之间含糊摇摆，并在一个混淆不清的"金石"旗帜下安置篆刻艺术，使篆刻越来越靠向学术而忘了自身作为艺术的"本真"。篆刻艺术的起步本来就迟（迟至元明时代），再使它与金石学之间混淆不清，它几乎不会再思考自身作为艺术的独立价值，而躺在"学术"的躺椅上乐不思蜀——以学术相标榜，而放弃了在艺术自觉方面本应有的努力。其结果是：文字学（它属于学术）、金石学（它当然也属于学术）的专家可

以到篆刻中来颐指气使，即使不会操刀治印，也足可居高临下。篆刻家们却不得不匍匐在地逆来顺受，并无丝毫理直气壮的"本体"意识。统观清代篆刻，名家辈出，但在推动篆刻的艺术化，使它作为一种观赏性的造型艺术产生独立的魅力方面，却几乎浑浑噩噩。以丁敬、黄易为代表的"浙派"，也是将篆刻与金石学紧密联系，甚至以金石为主而以篆刻为辅，以此来表明自身的学问家立场，这实在于篆刻的艺术观念建设有极大的妨害。只不过清代学术气氛笼罩，大家习以为常，见惯不怪罢了。

也正是这种以金石代篆刻、以学术代艺术的传统观念的笼罩，清代篆刻艺术发展中的创作意识甚弱。篆刻家们明明是在刻印，但却大都"王顾左右而言它"，或指六书习篆，或言金石学术，而于篆刻（治印）本身的形式、技巧、风格等创作内容却十分疏忽。于是，篆刻始终处于一个"发育不良"的状态之中，篆刻家老是意识不到"我是谁"。清末民国直至 1949 年以来，篆刻家中出了赵之谦、吴昌硕、黄士陵、齐白石、陈巨来、来楚生等名家大师，他们大抵也都未考虑过这类观念问题。如赵之谦、吴昌硕是悟性高者，尚能挣脱一些羁绊，而一般篆刻家就不能自拔了。直至今日，这种"篆刻作为艺术"的创作观也还未被真正确立起来。过去指吴昌硕的残剥为多余，不合古法，"古印刻时何尝残剥"？现在则有篆刻中用字能否"造字"的讨论，言人人殊。如果从艺术创作立场或从学术研究立场上看，其结论自然相反：艺术创作无可无不可，运用之妙存乎一心；学术研究则有严格规则，不可随心所欲。这样的问题，在其他艺术领域中大抵不成为问题，但在篆刻中却似乎一直讲不清楚。我想，就是篆刻中以"金石家"自许的人太多的缘故。金石家以学术相标榜，艺术创作的自由当然不得不退避三舍了。

记得在西泠印社八十周年大庆之时（1983 年），我刚刚入社，就目睹了沙孟海先生与朱复戡先生的一场学术讨论。沙孟海先生本是金石学家和文字学家，但他却坚决主张把篆刻回归到艺术中来，反对以金石代篆刻，更反对在篆刻界泛泛地提什么"金石书画"的笼统口号。而朱复戡先生则坚持应该称"金石书画"，篆刻即是金石。现在两位老人均已作古，但这件事一直在我脑海中萦绕。两位老人的讨论只是名实之争，而以篆刻艺术美学立场与篆刻史观立场去对这个主题加以深化，恐怕会抽取出比当年讨论丰富得多的历史内涵来。我以为，沙孟海先生其实已感觉到这个"名实不符"包含着更深的历史课题，只不过他没有用现代艺术理论系统表述出来而已。但毫无疑问，不解决这个积五百年未解的观念命题，篆刻要走向艺术创作、走向现代是不可能的。

第二节
概念立场的检讨：应用与审美孰是？
　　——与"印章"相混淆

　　篆刻与印章，本来是一而二，二而一的事。印章是以篆刻入印的，篆刻的形态即是物质的印章。故而我们对篆刻创作既可以叫搞篆刻，也可以叫刻印章，在一个通用的范围之内，两者并没有太大的原则差异。

　　但当把篆刻作为艺术创作门类来独立对待之时，我们却发现对"印章"与"篆刻"的名词运用中，其实包括了两种不同的艺术观——尤其是在对篆刻史作全面的观照之时，更是如此。

　　大约从未有一门艺术是像篆刻这样，在前后两个时间段呈现出如此不同的观念与物质形态的。比如我们可以从最简单的物质层面上，把篆刻分为早期（金）铜印和后期（石）石印这两个阶段。早期的古铜印集群中极少见到石印，即使有也是偶然一二，不足为例；后期的石印集群中也极少见到铜印，偶有之也是文人好事，并无普遍的意义。因此，无妨将前一时期称为铜印时代，将后一时期称为石印时代，战国秦汉为铜印时代，元明清则为石印时代——记得过去有一个海外学者发表过类似的看法。

　　铜印的制作是非常复杂的。虽然我们无法起古人于地下而质之，但铜印的制作应该与青铜器制作相去不远，特别是铸印当是如此。而铸印又是古玺汉印中占绝大部分的格式。据宋代赵希鹄《洞天清录集》载：

　　　　古者铸器，必先用蜡为模，如此器样，又加款识。刻画毕，然后以小桶加大而略宽，入模于桶中。其桶底之缝，微令有丝线漏处。以澄泥和水如薄糜，日一浇之，候干再浇，必令周足遮护。讫，解桶缚，去桶板，急以细黄土，多用盐并纸筋，固济于元澄泥之外，更加黄土二寸。留窍，中以铜汁泻入。然一铸未必成，此所以为之贵也。

　　这是铸重鼎大器时的繁复样。印章形制甚小，自然更简便。但制蜡模、加刻画、浇澄泥、泻铜汁成型，这几道工序却是不会省却的。并且，由于铜印形制小而导致工艺要求甚高，会使这些环节的技术要求也相应更精，除了急就将军印是随意为之外，其他铜印大抵不出乎是。

　　也正因为是要通过制蜡模、刻字、浇澄泥等繁复的环节，每个环节都有专事

职司的工匠为之，因此大到一件钟鼎彝器，小到一方铜印、一个铜钩、一枚铜镜，其完成过程绝难出自一人之手，而不得不是各职司工匠通力合作的结果。那么我们无妨想象一下：刻字一项技术虽然是离艺术篆刻相对最近的环节，但一则从事者也是工匠（而非高素质的文人艺术家），二则它之完美如何并不取决于刻字工匠。刻完之后，浇澄泥、泻铜汁的厚薄温度，以及后来的拆模、修整各项工序的职司工匠的技术如何，完全可以改变"刻字"既有的效果——这种改变，既可以是出于无可奈何的客观工序的被动限制，也可以是后来工匠们有意改变效果的主动尝试。

工匠们联手合作的程序规定，使一方铜印无论在作为终结的效果上如何出神入化、妙不可言，但在制作（或曰合作）过程上看，显然是不那么富有艺术色彩的。我们之所以指早期印章为制作而非创作，即基于这个道理。不但古铜印如此，古玉印的制作也是如此。或者再广而论之，在铜印时代以至唐宋以降长达千年的时代，印章的存在大抵不出乎这个规定。

之所以会长久沿用这种工匠式制作程序而不思变更，是因为当时的印章大抵是基于实用：无论是用于军国重事抑或是用于私人交往，印章的应用都在于取信。至于审美，并非是当时治印的主要目的。此外，当时的物质技术条件也在客观上使"制作"的状态持续日久而难以改进。几乎所有的篆刻专业书籍，谈到上古印章，无不以"取信"为说，强调印章的起源、发展是基于人类社会政治、军事、经济等交流中信用保证要求日强的社会要求。最早的《周礼》"货贿用玺节"即是尽人皆知的论印语。值得注意的是，直到几千年后的近现代，如民国以至中华人民共和国成立以来，印章用以凭信的实用功能并未消失殆尽，社会大众还在许许多多的场合中使用印章。这使得实用观念（自上古以来的印章观念）传统一直拥有丰富的物质土壤。在一般层面上指篆刻即是印章，至少在形制上、用途上以及大众接纳程度上并未有大麻烦。

而当使用"篆刻"一词时，我们却是把自己限制在一个相当专业的范围之内的。恐怕没有一个懂篆刻的人会指古印为"篆刻"，但任何人都会指篆刻作品为"印章"。这就表明印章是一个大众化的概念，而篆刻却是一个专业性甚强的名词。虽然目前还没有学者就"篆刻"一词的词源、成形过程进行细致的考证，但在篆刻界有一个共同的默契，就是不以"篆刻"去指代上古商周秦汉乃至六朝的实用印章，而以它专指明清文人印章。以时代划分，则"篆刻"一词专属石印时代，而"印章"一词却主要指铜印时代。

这样分的理由，大约是如下几种：第一，上古铜印大都是铸的，其制作手段一般较复杂，不易为单个艺术家的创作理想服务，且其工艺性太强，难以承受抒

情写意的主体要求。又加之它是集体合作，也不符合艺术创作的个性化要求。而作为篆刻的元明清石印恰好反之，制作手段不复杂，工艺性让位于艺术表现性，又把篆与刻两套技巧集于艺术家一身，因此它自当不同于铜印时代的"印章"。第二，上古印章的制作者均是工匠，他们既无专业意识，也缺乏上乘的文化修养积累，制作印章是目的性很强的技术过程。而元明清篆刻的主体却是艺术家，他们有明确的专业意识，更有相对较高的文化积蕴，他们创作篆刻作品，是为了欣赏与审美愉悦，并无功利性很强的社会目的与个人生计目的（当然是在一个相对意义上说）。这使得篆刻艺术家的动机、过程均具有明显的主动色彩，也使得篆刻艺术的主体——"人"的素质与能力有了铜印时代所无法比拟的优势。第三，上古印章的功能就是取信。即使是在唐宋时代，取信的范围由军国重事转向稍稍见出雅玩形态的书画收藏领域中来，似乎明显开始拥有艺术氛围了，但究其实质，则还是取信——作为某位太守、将军的身份权威证明，作为某位收藏家的身份真伪证明。用于军令、契约上与用于书画上，其使用范围相去甚远，但印章的取信、证伪功效则未变。明代以降，篆刻的艺术化进程使得篆刻的生存方式发生了转变：由应用取信的场合转向纯欣赏的场合。印谱的出现，无任何取信功能，它是纯为艺术欣赏服务的——无论是集古印谱还是时人自刻印谱，概莫能外。

以上从制作过程、印家主体、作品客体三方面对"印章"与"篆刻"的区分作了大概的清理。再把它落脚到一个历史循环之链中去，则可以构成如下一个基本的分类表式（表1-2）。在一个相对意义上看这种归纳与分类，可以帮助我们进一步思考"印章"与"篆刻"相混淆所带来的观念危害。

<div align="center">表 1-2</div>

	"印章"一词的内涵	"篆刻"一词的内涵
	铜印时代	石印时代
"印"人	●工匠 ●缺乏专业意识 ●文化素养不高 ●技术目的 ●被动	●艺术家 ●专业性极强 ●士大夫 ●艺术创作目的 ●主动
"印"作	●取信功用 ●应用于文书契约、诏令等实用场合 ●实用工具	●欣赏功用 ●应用于书画艺术品并进入印谱 ●艺术作品
过程	●制作 ●技术过程复杂 ●工艺性太强 ●集体合作 ●篆与铸（刻）分别	●创作 ●创作过程易控制 ●抒情性表现性强 ●个人创作 ●篆与刻合一
对应时期	商周秦汉六朝	（唐宋）元明清

正因为有如此大的差异，当芸芸众生对"印章"与"篆刻"不分彼此之际，一些学者却在对之作出尽可能合乎事实的确定。比如沙孟海先生著《印学史》，我曾问他为什么不直叫篆刻史，他说从殷商直到民国，前半段只是印章而非篆刻，故叫篆刻史是名实不符，而叫印学，兼有印章与篆刻研究，则较贴切一些。至于如邓散木《篆刻学》，虽谈的大都是古印常识，谓为印章学也并无不可。因为他是立足于技法介绍，是要供后来者入门学习之用，因此指实为篆刻，是以今人学篆刻的立场去看古代印章，亦并无不可。我们看不少坊间与日本的同类书籍，取名为"印章艺术"的不少，但介绍的却是整个篆刻——明清以降一直到吴昌硕、齐白石的篆刻（而非印章），这就大有问题了。学者们的误用与误著所引出的误导效果，却不仅仅限于几册书。因为篆刻艺术要自立，必须努力摆脱过去"印章"所给人的印象，如仍以印章混淆于篆刻，则篆刻永远也无法自立于艺术之林。而这种无法自立的危害，在于它能把元明以降努力开拓的新境地拉回到一个实用的老格局中去。在一个"篆刻"混淆于"印章"的含糊立场中，篆刻艺术家仍可以故步自封，可以不强调专业意识与学科化，可以只顾刻印而不讲文化素养，可以以被动的技术手段而无视主动的艺术构思作用，可以只讲制作而忽视理论建设，可以以一个工艺性太强的理由而无视篆刻观念的影响，更可以以"井蛙"心态无视整个艺术发展的大潮——总之，这样的篆刻艺术家虽有其名而并无其实，是可能缺乏艺术头脑的。篆刻艺术之所以在总体上远远落后于其他艺术的发展，在创作、研究、教育领域，严格地说都还处于较自然状态而未进入自为状态，不正是这种种惰性与盲目甚至愚昧所造成的吗？

抛弃实用的印章观念进入篆刻艺术观念中，我们就可以考虑一些过去印章从未考虑过的艺术课题。比如可列出如下一些思考题：

第一，走向时代的篆刻艺术，如何与时代衔接？如何来认识自古以来从"印章"到"篆刻"，又从古典篆刻走向现代篆刻及其背后的审美变迁？

第二，作为篆刻创作，应当如何正视目前展览厅文化的正面或负面的效应？篆刻是否需要进入展览厅？仅凭印谱的生存方式，我们能抓住现代观众吗？在展览厅中，篆刻作品"方寸之间气象万千"的优势还有吗？篆刻印面是否要随之扩大以提高容量？篆刻创作的视觉形式效应是否应该被强化？

第三，作为篆刻研究，应当如何评估过去的篆刻理论？如果篆刻有别于印章的最大特征即在于前者是艺术，那么艺术理论中的主轴——美学理论，篆刻是否需要？为什么篆刻美学理论步履艰难并且在篆刻界少有关心者？它反映出一种什么样的落后观念与心态？又比如，篆刻是否需要建立属于自己的学科体系？它如何建立？

第四，以篆刻艺术的传承教育论，教篆刻是否应当有一整套属于现代立场的教学体系？传统的师徒授受方式是否符合现代艺术讲究观念意识的宗旨？篆刻的相对技术性太强，同属艺术教育的雕塑、工艺的技术性也极强，为什么唯独篆刻要故步自封？

以上问题，如果是印章学术的立场，可以不关心，但如果是篆刻艺术，则必须把它们当作首要问题来加以思考与解决。印章的风格呈现可以是被动的，但篆刻艺术风格的呈现却必须是可以主动把握的；印章的制作不须考虑太多，脚踏实地每天去做重复的程序即可，但篆刻艺术家却必须为作品效果呕心沥血；印章可以没有理论，即使有也只是依附于古器物学、金石学或一般学术，但篆刻既作为艺术就必须有自己的理论并且要形成体系；印章可以满足于师徒授受代代传承，而篆刻艺术却必须拥有自身的教育学内容……掌握了这两个概念之间的本质差别，我们还可以引出一连串的学术对比来。

反过来说，从历史立场出发，抛弃印章观念而进入篆刻观念的时代走向，并不是把"印章"一词贬得一无是处，而只是从历史发展角度把它应当领属的时代作一界定，与现代拉开距离而已。事实上，我们大家都应该尊重一个事实，即印章是篆刻艺术的源头，它们之间的关系，在一个时间链上而言是母与子的关系，而在一个分类意义上说也是如此。我们可以据此画出两个示意图：

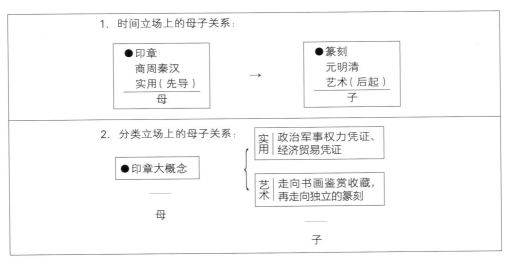

毫无疑问，"子"体是依赖于"母"体而存在的，无视这一点将丧失对整个篆刻艺术发生、发展的判断力。因为我们目前是处在一个艺术化了的"子"时代，并且今后还将顺着这个方向发展下去。因此倘若不能把它们分开，以为"母""子"是一回事不分彼此，那肯定会远远落后于时代的需求，并且于篆刻观念的建设并无好处，而于具体的篆刻行为（创作与研究还有教育）也是无益的。

第三节

操作立场的检讨：篆与刻孰是？

　　——与"书法"相混淆

　　说篆刻在观念上与书法相混淆，可能难以找到切实的证据，因为篆刻与书画本属姊妹艺术。既是姊妹，当然就意味着不是同体，这是十分顺理成章的。

　　但我们又不能否认，在一个大文化特别是社会文化层面上，把篆刻归属于书法，或以它为书法之一类，或以它为书法之依附，这样的看法并不鲜见。我们常常听到这样的古训：善印者必善书。学篆刻吗？先学书法吧！或者还更具体：先学五年篆书再说。

　　不能说这样的具体要求不对，不学习篆书当然无法进入篆刻殿堂。事实上我们也都是这样学过来的，没有人会认为学印先学篆是毫无必要的多此一举。但"学篆书"还有一个更细微的差别：是学习印篆的写法，还是学习一般意义上的篆书？孰为重孰为轻？我们是含糊不清的——拿一本吴让之或邓石如的篆书帖，或拿一本《说文部首》临习几年，于篆书结构的谙熟自然有好处。于是大家也习惯成自然，慢慢接受了普遍的事实：先写篆书、先识篆。

　　如果说学印先习篆书在理论上含糊不清，但在实际学习上颇有收效，那么把它再大而化之，形成学印必先习书的观念，就有些莫名其妙了。我们也经常可以听到这样的训诫：古今印家，善刻印者必是大书家，比如邓石如、吴让之、赵之谦、吴昌硕均是。这当然也不错，但它却不是绝对真理，因为古代大篆刻家中不是大书家的亦有不少。从文彭、何震、朱简、汪关以至丁敬、蒋仁，论书法都会，但"大书家"的桂冠却未必能套上。晚近的例子也有：吴昌硕固是大家，但黄士陵在书法上就好像逊色不少；至于齐白石，若论为大书家好像也不甚妥帖。再近一些，来楚生固然是书印双擅，英姿飒爽，静穆的陈巨来却只以印驰名而书法并非擅长，但我们却不能说陈巨来不是大家——他的圆朱文，他的气息与境界，只怕来楚生尚难企及，邓散木以下更无法攀缘。这就是说，大书家来刻印可能是大篆刻家，但不是大书家也未必不能成为大篆刻家。反过来也一样，以篆隶书论之，固然有邓石如、赵之谦是既以篆隶擅名，又是篆刻巨擘；同时的伊秉绶也是篆隶大家并且在水准上更超出一头，但伊秉绶在篆刻上却未闻能拔戟自成一军。此无它，篆刻是一项专业，基础再好，篆书水平再高，只要未落到篆刻这个实处，还是风马牛不相及的。

　　但问题恰恰在于我们认识上的含糊：不通篆书不能篆刻，这个结论大家都接

受，而通篆书未必能篆刻，这个结论却未必有多少人认可——"这不是在反证篆书不重要吗？真是岂有此理。"但它却点出了一个真理：过去我们以篆书、以书法为攻篆刻的前提，有过极好的推进作用，但也带来了不少负面影响。这就是在观念上，我们过分依赖书法（篆书），把篆刻捆绑在书法身上，捆得太紧了。它的反面是篆刻一直难以独立完成自身的一些观念课题，作为一门独立的现代立场的艺术门类，它的心态显然是不健全的。

由篆刻必先取决于篆书的旧认识，又走向另一个"依附"的极端：批评篆刻家，最致命的不是他的印刻得不好，而是他不通篆书，篆法有误，或是他的书法不行。自篆刻艺术在明清蔚为大观以来，我们看朱简批"谬印"，何震被讥讽，汪启淑《飞鸿堂印谱》被指摘，十之八九是不懂"六书"不通篆学，而真正关乎篆刻印面效果，诸如形式、风格、刀法等内容不过十之一二。民国以后斯风更烈，吴昌硕为赵叔孺、马叙伦等所批评，也是说他篆法不精；齐白石被印坛斥为邪道，其根本理由也是他不习小篆而老是用些古怪的篆书结构入印。篆刻家的创作成就高低，首先必须取决于书法能否过关，则篆刻焉敢不对书法俯首称臣！要探讨这一传统观念的历史渊源，我们不得不把目光对准唐宋元时代。平心而论，早期的铜印制作中并无"书法至上"的观念。因为印章是工艺制作，书法（或篆书）也并无特别深奥的含义。古玺时代用金文大篆，汉印时代用摹印篆，用的都是当时习用的文字。既是习用，那么在书法上并无神秘可言，书法更不必摆出一个居高临下的态势傲视一切。唐宋以降，篆书成了古文字，已有了神秘的学问的含义。而唐宋以来书法的长足进展，也使书家们有了居高临下的本钱。宋代米芾、元代赵孟頫，搞篆刻均是先有一个书法优势。这一点是上古时代人所未能想象的。

但还不仅乎此，如果以印章进入文人圈子而论，欧阳修、苏轼可算是第一代，而米芾是第二代。第一代书家用印基本上借助于工匠之力，自己只是一个使用者而不是制造者（或参与制造者）。到了米芾，却开始别出心裁：篆印然后由工匠们去刻。自他以后，元代赵孟頫、吾丘衍，明代文徵明等人皆如此。印学史上有米芾自镌自刻和王冕刻印的记载，但一是证据太少，二是即使有也是个别行为，故在我们的论题内可以忽略不计。

米芾、赵孟頫、吾丘衍、文徵明等人的篆印稿由工匠们刻，是一个关键。以篆（属书法）、刻（属印章）的分别来看，米芾等人是以书法去统领篆刻。不但米芾等人如此，直到文彭、何震时代，篆印后找别人刻的事例也屡见不鲜，他们当然不是真正的篆刻家。以他们作为文人士大夫的高素质与优越感，写写篆书是显露学问、展现艺术才华的好机会。而每天工艺气十足的"镌刻"，通常他们是不屑为之的——这是工匠们的事。如唐碑写碑者是书坛巨擘，但刻碑是苦差事，

是由工匠们干的。这是中国传统士大夫文化的规定，谁也奈何不得。

重"道"轻"技"的传统文化，促使社会对"篆"表示深深的敬意而对"刻"不以为然。前者是学问，是风度，是文化，而后者只是制作而已。于是，我们看到了一种奇怪的文化现象：能篆的书法家们高高在上，而能刻的工匠却屈尊附就。但事实上，篆刻作为一种艺术作品的价值，却是由工匠们来完成的。

如果说在分而治之的技术条件制约下，书家的高高在上与工匠的委曲求全是可解释的，那么在明代以后，篆与刻已合为一体，由艺术家一人独立完成之际，再重书轻刻就显得不太有道理了。因为这时的书篆与镌刻，已构成一个完整的艺术创作过程，并且是由艺术家一人包揽的。书家与工匠的等级差没有了，篆书（学问）与镌刻（技艺）的等级差也没有了，是优是劣，反正都唯篆刻家是问。但这种观念却仍然未曾消歇，直至今天，"篆"还是先决条件，不通篆书还是致命伤，而"刻"仍然只能追随骥尾，并没有多少人正视它的价值。

在现代艺术发展格局中的篆刻，如果还是抱残守缺，重篆轻刻，那么它的前途实堪忧虑。在沿袭重篆轻刻的习惯之时，我们其实也未见得是在真正抬高"篆刻"中的"篆"。因为篆刻是艺术，其中的"篆"应该也是艺术的篆，那么它应该立足于风格、形式、技巧、空间分布与时间流动等审美内容。但我们现在心目中的"篆"恰恰不是这样："篆"是代表六书，代表文字学，它的优劣判断界线并非是美丑，而是正误。于是，作为艺术手段之一的"篆"的审美性格，被一种外加的学术、学问要求所掩盖。搞篆刻的要求艺术的先决条件，变成了一个做学问的要求——有否学问是关键的，而艺术优劣却是无足轻重的。试想想，对于篆刻艺术家而言，还有比这更荒谬的逻辑吗？

无视篆法的规定，胡编乱造篆书形体，当然是不可取的。因为它给人以一种在文字知识上不学无术的不良印象。但即使有此弊，如果印面效果的艺术魅力充足，我们最多会抱着50%的遗憾，而不至于把它全面否定。因为作为篆刻作品的形式美表达，它仍有可取之处，当然是并非完美的可取之处而已。但无视篆刻艺术美的基本立场，以书法、篆书、文字学的标准横扫一切，去覆盖印面美感的自身价值，这在观念上危害更大。因为它使我们几乎感受不到篆刻艺术之所以为艺术的本质，还错以为篆刻并无专业标准可言，而学问家可以在其中自由驰骋、颐指气使，这是一个更让人难以接受的结果。过去我们曾心安理得地接受了几百年，但现在以艺术立场对之分析，我们再也不能接受这种貌似正确，实则不尊重篆刻本身的观念。

重篆轻刻、重书轻印的陈旧观念所带来的困惑还不仅仅如上所述。正因为是书法至上，篆刻依附，故而在当今篆刻社会活动的运作方式上，我们也明显地看

到了篆刻的理不直气不壮。比如作为一种艺术门类，篆刻仍无法自立门户，而不得不依附于书法——在文联的各协会中，篆刻被纳入书法家协会的工作范围。在大学的艺术专业教学体制中，篆刻也被纳入书法专业。全国或各地的书法家协会都有篆刻委员会，它们是与其他几个委员会并列的。一般是书法创作评审、书法理论研究、书法教育委员会再搭一个篆刻委员会，它们之间是平级的。但我很纳闷：篆刻艺术难道没有自己的创作评审、学术理论研究和教育等专业分布了吗？如果也有的话，那么是否表明篆刻低书法一级，因此书法可以细分而篆刻只能笼统了呢？如下表（表1-3）所示的那样：

表 1-3

	第一级	第二级
书法家协会	书法创作评审委员会 书法理论研究委员会 书法教育委员会 篆刻委员会	篆刻创作评审委员会 篆刻理论研究委员会 篆刻教育委员会
说明	篆刻以笼统来对书法之专业细分，这就是一种依附形态。	如果要在篆刻艺术中细分专业，那么它就要低一级排列。

从中国文联、中国书法家协会直到省地市文联、书法家协会皆是这样，人们见怪不怪似乎也就欣然接受了。但却很少有人提出这样一个思考题：篆刻不是独立于书法的另一门艺术吗，为什么非得让它依附于书法？

换在别的艺术立场上，这样的现实是无法接受的。但篆刻家们却并无多少反感，长此以往，也不觉得有多少不妥。我想，造成这种迟钝与麻木的理由当然很多，客观困难也很多，但在历史上、观念上的倚重书法，自视为书法依附，以及重书轻印、重篆轻刻的习惯在此中起了相当大的作用。这种长久以来为我们习惯了的观念，在麻醉篆刻家们的抗争意志与自立需求，使他们心安理得地接受目前的现实。要说客观原因，当然也有一些，但我以为主体已丧失感觉，客观原因即使很容易克服，也少有人有勇气去努力争取了。一个现成的比照例子是电影与电视的差异幅度，要远远小于书法与篆刻的差异幅度，但在许多省一级的文联中，电视艺术家们就能奔走争取，从电影家协会中再分出一个电视家协会来独立活动。至于作家协会，为求与其他书画乐影舞协会拉开距离而独立于文联的例子，也是作家们强化专业意识的有力举措。返视篆刻家们的小国寡民、安然自处心态，我们不得不感觉到篆刻家队伍的总体素质太低，尤其是理论思考能力的匮乏。至于

对传统观念的反省能力则更差——电视艺术家也罢，作家也罢，都是置身于新文化氛围中，传统包袱既少，开拓的潜力与勇气自然充沛。相比之下，篆刻家们真是太懒惰了，在观念上则表现得太保守了。

等到我们有了专业化程度更强的"篆刻家协会"以取代目前的"篆刻委员会"，在协会活动、人员素质、艺术成就方面都能与书法家协会相比肩之际，我们才能坦然宣告：篆刻艺术的独立，真正从社会文化机制与社会文化观念上建立起来了。当然一个协会的成立也许仍然会流于形式而在实质上改变不大，但它毕竟是个最显眼的象征。我不禁想起了篆刻的"老大哥"——书法，即被篆刻所依赖的书法，虽然现在蔚为大观，但追溯历史，早在 20 世纪 50 年代，它也未曾独立并且依赖于美术。那时的书法活动，都是依附于美术家协会来推动与开展的，而当时的书法家也都参加美术家协会，在名义上是美术家协会会员（沙孟海、陆维钊先生都是美术家协会的"书法会员"）。其情况与目前的书法家协会中含篆刻家的情况很相似。但在 20 世纪 70 年代末，书法家们奔走呼号，终于脱离了美术家协会而独立成立协会开展活动。那么，有书法寄生于美术又独立于美术的先例在，则篆刻寄生于书法又独立于书法的前景，在不远的将来恐怕也会变成事实。但躺在那儿无所事事，这样的前景不会从天上掉下来。在创造各种条件的同时，作为篆刻家主体，最需要加以调整的，即是重书轻印、重篆轻刻的古典观念。不如此，新的篆刻艺术本体观建立不起来，各种呼吁与争取也就失去了存在的前提与价值。

我们应该常常问自己："篆刻是什么？"尽管这是个过于泛泛并且根本无法找到确切而完整答案的问题，但能提出这样的问题，至少可以证明我们并不懒惰与不思进取。此外，像这样的问题所包含的篆刻艺术意识、美学意识与思辨色彩，是过去任何一部篆刻理论著述想也未曾想到过的。观念的梳理，在"篆刻是什么"的大命题中并未能包括全部，它也只是涉及了一个方面而已。但它却是一把金钥匙，可以帮助我们找到打开通往现代艺术观的通道。或更直接地说，对"篆刻是什么"的回答并不重要，关键是它提出了一种崭新的美学立场的思考问题的方式。倘若这种思考方式能为篆刻界所接纳并在一个更广泛的层面上被运用，那么篆刻艺术在观念上走向现代，以及它与其他艺术在各个层面上进行衔接，则不啻预示着篆刻史上一个新纪元的到来。以此看来，以上对篆刻艺术类属问题的探讨，并列出篆刻与金石、篆刻与印章、篆刻与书法这样三组关系进行辩证，牵涉篆刻中的古与今、个人与历史，以及更具体的学术与艺术、应用与审美、篆与刻的种种研究领域，便不是一种学究式的"好事"，更不是于篆刻发展缺乏实际意义的"故弄玄虚"了。

第二章

篆刻美学原理

　　我们对篆刻艺术[1]的美一见钟情，却对篆刻美学理论的开创望而生畏。在这么一个绝对古老的领域里进行任何现代意义上的理论审视，都将冒极大的风险，且成功的希望渺茫。由是，篆刻美学这个应该引起篆刻家与美学家们浓厚兴趣的领地，在隔了许多年之后，却仍然是一片荒芜的沙漠。撰写本章的目的是向读者提出一个篆刻美学体格的大致框架，当然，由于这一门类美学至今为止令人失望的沉寂，其框架肯定是不完整的。起点的限制使这种尝试目前还只能停留在筚路蓝缕的阶段，至多，为可预见的近期篆刻美学讨论的兴起提供一个思想的起点。

第一节
篆刻艺术的基本立场

　　在一些篆刻欣赏书中可以随手拈来一大堆关于篆刻如何妙不可言的论述，但本章不是论欣赏而是研究它的美学理论体格。因此，首先应分清篆刻史上两个不同的观念时期的区别，以及在其中阐明我们的立场。当讨论篆刻美学时，我们对篆刻史前期作为"取信"实用的观念应该暂时搁置一旁，而对后期作为艺术创作的观念倾注主要的研究热情。这种厚此薄彼是基于如下两个理由：第一，美学（特别是各艺术门类的美学）的基点是艺术。在一个尚未构成艺术观念的时代，我们可以看到被动的艺术美的体现，但不会从中得到有价值的观念立场——篆刻美学的基础是篆刻艺术创作这一观念的定型。把篆刻视为真正的艺术创作的观念的形成，是在篆刻史的后期——明清时期，因此，美学顺理成章地选择它作为研究的

[1]　如上一章所述，在篆刻学中，印章与篆刻是两个不同的概念，前者指秦汉式的工匠制印，后者则偏于指文人刻印（当然偏于艺术性质的）。本章是讨论篆刻美学，对秦汉期印章美的构成也涉足甚多，为保持叙述统一，概称篆刻，不再区分。

出发点。第二，美学不是美学史。只有当我们落实到具体的作品创作过程或种种审美历史形态时，前期与后期的成果才显示出同等的意义。因此，作为一个艺术理论框架建立的基础，与作为一般美的欣赏、研究的立足点，如果说其间有区别的话，则前者更关心艺术作为创作的主观观念的确立，后者却兼收并蓄，对主动追求与被动体现报以同等的垂青。本节对篆刻艺术性质的阐述理所当然地以前者为侧重。

篆刻艺术美的最基本的立场是什么？自古到今，无数代印家不约而同地对篆刻报以极大的热情，并付出毕生的心血。他们在篆刻中最早到底发现了什么？从艺术本体的立场去审视篆刻，我以为是它的弘扬主体精神、直接反映人的观念意识的鲜明特征。以实用为起点的篆刻与书法在某种程度上是相近的，它的构成中蕴含了先民们在原始条件下对客观世界所能具备的最大限度的认识抽象。也许还可以这么说：即使篆刻的文字构成基本取材于篆书，而篆书中留有不少残存的象形痕迹，因而篆刻也最有可能对象形式的反映与再现的审美立场表示赞成。然而，古代印家们却决绝地摒弃了这些一蹴而就的成功希望，走上了一条布满荆棘的艰难道路。

他们牢牢抓住主体自我不放，对"表现"这一审美观念倾注了最大的心血。因此，篆刻在一开始就与反映客观自然特征（如形体、动态、质感）为目的的绘画分道扬镳，而与书法联上了姻，从而确立了共同的立足点：以文字为形式构成的基点，以表现主体精神为观念确立的立场。

相似的基本立足点并不意味着书法与篆刻的等同。以篆刻自身在历史发展过程中所形成的创作特征来看，在与书法取得一致的同时，它还保持了自身的两个鲜明特征。这使它具有强烈的不可取代性，也使它能在漫长的历史衍进中不遭淘汰而日趋繁荣。这两个特征是：形式上的浓缩表现——抽象而非具象；创作上的淡化反映——制作而非创作。

一、形式上的浓缩表现——抽象而非具象

取材于文字以构成抽象表征，取材于文字中范围甚窄的篆书以构成更严格的抽象表征，这就是古今篆刻家们的自找麻烦。每个人都会惊诧于篆刻那种独一无二的自我压抑。在艺术表现的道路上，它老是给自己出难题，出些层层压抑的难

图2-1
历代印作

题——从万殊的外相中只摘取抽象的文字一相，又从文字的诸相中只摘取篆书一相。不仅如此，还在艺术所依托的物质媒介这一方面进行令人费解的压缩：只能限于方寸印面。此中既不可能有挥洒舒卷的创作风度，也不可能有纵横驰骋的天地（图2-1）。

但我们的篆刻家却在此中显示出绝顶的聪明才智，无数种风格类型，无数种作者趣尚，一代代的更迭与嬗递，一批批作家群的诞生，篆刻艺术的生命力竟是如此旺盛。我以为，这与篆刻始终具有抽象表现的审美意识有着密切关系。

线条构成的造型空间，线条自身的质与形，空间单元的序列，线条运动的趋向与轴心，残破中所包含的朦胧美，边框作为空间元之一种所产生的界定内涵，弹性与张力，力的节奏，乃至分合、重心、向背、疾迟、平衡、交叉，这些在客观自然中被抽取出来的形式美的因子，被最大限度地发挥出来。我们在一方小小的印章中发现了宇宙八极、天地乾坤；发现了每一个造型、每一根线条所包孕的意蕴。唐人李阳冰有云：印章最为美妙的"神"，在于其"功侔造化，冥受鬼神"。冥受鬼神自然是古人对高不可测的艺术魅力所惯于采用的遁词，功之"侔"造化而不是仅仅满足于"拟"造化，却是此道中人的行家语。抽象表现的立足点，使篆刻艺术虽以其窄而小却能比肩书、画，更是它囊括万殊、裁成一相的根本所在，其中反映出中国人审美观念中深沉的、民族的、哲学的内容。

二、创作上的淡化反映——制作而非创作

古时的印章在创作过程中是没有多少创作的色彩的，工匠们为养家糊口而不得不以此谋生。早期印章的琢、铸、碾的工艺特征，乃至战场上为急就而信手挥就的将军印，无论今人看来是多么妙不可言，而在当时，却纯属制作。即便不以秦汉人而论吧，明清时代篆刻艺术家的崛起和蔚为大观，曾经是如此深刻地动摇原有的价值观念并提携起真正的艺术之风。若论其创作过程，相对于书法与中国画而言，则仍然是工艺制作式的而非艺术创作式的。古人对篆刻进行理论探讨时，绝大部分是先奢谈"篆法"，在历数了文字学的功绩之后才来谈印章本身，而且对刀法这一篆刻的根底却常常有意忽略。把篆刻仅仅视为篆法的结果，本身就潜伏着视刀法为作品完成过程的小技、不足挂齿的偏见。篆法是艺术的，因为它与书法艺术有关；刀法是工艺的，它只与制作有关。我们在此中看到了一种颇有深意的历史观念的积淀形态。

造成篆刻在自省创作过程时偏于篆法而视完成作品最关键步骤的刀法为小技的原因，我以为是源于早期印章的以实用为上的出发点。在缺乏主动审美意识的战国玺和汉印中，我们看到的是"取信"，即实用的立场。《周礼》言："货贿

用玺节。"在早期先民的原始生产和交换产品方式中，"玺印"的目的只能是取信而已。印章的产生是社会交流的需要，它不在乎自身是否一定要强化艺术的创作特征而鄙弃其制作特征，更何况，早期印章确实是制作而成的。在艺术家还没有能力问津印章领域，在印章的材料还只是金、银、

图 2-2
刘胜墓出土的
螭钮玉印拓片

玉、铜等而使艺术家对之一筹莫展之时，印章的完成过程只能是制作而绝对缺乏创作的特色。这导致了如下一些结果的产生：第一，从社会功用上看，篆刻从上古到现今，虽然观念上发生了巨大的变化，但在实际生活中，印章的取信功能并没有完全消失，与书、画的纯欣赏目的相比，篆刻仍游移于实用与欣赏之间。不管是一般人的名章还是艺术家的鉴藏章，用途虽有不同，而"取信"的观念则一样（图 2-2）。只有极少数的篆刻家和印谱的存在打破了这一习俗。视篆刻创作为制作的观点与篆刻存身于社会文化结构的这种种背景是不相悖的。第二，从创作环节上看，在创作一方印章作品与一幅书画作品时，无论是手续、过程的麻烦程度还是制作的特色，篆刻都远较书画偏于工艺色彩。它绝对缺乏一挥而就的潇洒，也不会具备自由流畅的抒情能力。它始终是极隐晦、极平稳地，有条不紊又相当烦琐地完成全过程——制作过程与抒情过程。第三，再以篆刻的本体立场而论，早期印章由于"实用"而产生的制作特性，虽然在艺术家参与创作全过程之后稍稍有了改变，但其观念上却是前后一脉相传。故而篆刻家们注目于篆法，而有意忽略刀法，因为刀法在古代是由工匠们的琢、铸、刻、碾的工艺过程演变而来的。工匠的身份与这些工作的性质本身，都与文人型的艺术家们格格不入。因此，篆刻家们对之自然而然地采取不屑一顾的态度。

　　创作的淡化与形式的浓缩，足以构成一种反向。这种反向则统一于篆刻艺术对审美主体和创作主体的人的重视这一基点之上。因为不屑于反映客观外物之形，故而有抽象的浓缩；有强调创作者主观意识的侧重，故而特别重视对艺术色彩浓郁的"篆法"的追求，即使削弱篆刻最基本的刀法价值也在所不惜。这是一种同一认识起点上的不同方位的偏侧。但前者的偏侧是以艺术表现、形式的凝聚力与包含力作为成功的标志，而后者却以对篆刻创作中种种平行环节的不适当强调为代价。虽说对唤起篆刻的艺术意识有明显好处，却也导致了篆刻理论上的立场的偏颇与不平衡，它的意义并非都是积极的。

抽象与偏于制作的反向，对篆刻艺术如此浓郁的实用色彩却又成为审美对象这一点，透出一些有证明意义的关键。当我们在抽象与具象、主体与客体、表现与再现等艺术观的对立范畴中，发现篆刻明显地靠向前者而试图摆脱后者时，我们自然而然地认识到，篆刻艺术凭借它对汉字（篆字）的沿用，牢牢扎根于建筑造型式的"形象"土壤，这使它具备了书画艺术所必须具备的视觉基础。同时，对在漫长历史过程中凝结起来的这些造型作主观意蕴上的变化与更替，以抒发或反映创作主体的审美寄托乃至本质力量，这又使它的美具有很大的可变性和丰富性。篆法的完成是这种丰富性的第一次塑造，而刀法——制作系统的完成，则是再一次塑造。尤其明清人从事镌刻全过程之时，这种第二次的塑造渐渐蜕变为主观能动的创造，而它原来包含的被动制作的历史残存内涵也越来越弱。视觉造型的抽象性与稳定性，保证了篆刻艺术的美学性质，创作过程中的双重塑造所具有的丰富性与多变性，则保证了篆刻艺术作为审美对象而毫不逊色。

第二节
篆刻艺术的形式构成

研究篆刻的形式美可以采用欣赏的立场，但本节所取的立场是美学探究式的。我对篆刻美的构成分析基于两个不同的主线：一是静止的印面效果的构成（主要着力于构成的时、空展开），另一是动态的印章创作程序的构成。

一、静止的印面效果的构成分析

如前所述，抽象表现是篆刻艺术的美学基点。"取信"的历史痕迹所导致的文字（集中表现为篆书）素材的被使用，杜绝了篆刻向万物殊相"近取其形"的可能性。于是，无论是古玺、汉印（图2-3），还是文彭、何震、邓石如、赵之谦、吴昌硕（图2-4）、黄士陵，我们在作品中发现的是一个个充满活力又个性

图2-3
后汉印

图2-4
赵之谦、
吴昌硕印作

各异的抽象空间的塑造。静止的印面效果向我们展示出的是强有力的空间感觉，不但是文字的空间，就是边框、残剥，都是一个个空间的暗示或凸现。在空间的更替中，隐藏着每一个艺术大师的独特美学思考。

关于篆刻艺术那无与伦比的空间特征，我们可以从几个方面去加以思考。首先，篆刻艺术选择篆书结构而没有选择草书作为自己的基点，其中就包含着明显的深意。流畅而富有节奏的草书与篆书相比，无论怎么说，也是染有更多的时间推移特征而较少空间的性格。心理节律轻松自如的展开，时间延拓所需要的空间的广袤，只有在巨幛大壁中才能得到保证。一个小小的方寸之间的印面是绝对缺乏这种承受力的。别说是小巧玲珑的姓名章，即使是烙马印那样的巨玺（图2—5），与书法绘画的丈二匹相比也显得绝对局促狭窄。故而，我们在古代的篆刻作品中，看到的是篆书的一统天下。不要说草书根本无法存身，即便是时间属性相对隐晦的楷书、隶书，由于缺乏篆书那样严密、复杂及构造框架的多层次排叠，乃至构成时相对静止的特征，在篆刻领地中只能处于聊备一格的地位。空间的被绝对强调和时间的被毫不留情地削弱，使篆刻艺术在一开始就体现出与书法之间半推半就的微妙关系：共同立足于文字的抽象造型，却摒弃书法反复强调并视为生命的过程的运动。这是一种偏于一隅的追求。其次，对静止的平面构成的潜心探究，又是基于篆刻创作在外形上（印面外形框架上）的特征所致。无论是古玺汉印，还是明清闲章，我们在此中看到的另一个占绝对优势的是"方"的概念。篆刻历史上的作品，十之九是以方为限的。秦半通印虽然是长的，它却可作二次方的连续（图2—6），基本的构成仍然是方。肖形印以图像为主，但大量的龙、虎、车、马的肖形印也仍取方形，至若唐宋官印、元人花押，不管是什么时代的何种格局，方的观念始终被保持着。而历史上少数不等边的自然形作品，一是永远也无法在篆刻中蔚为大观，二则永远也出不了精彩的名作。此中道理值得深思。

图2—5
烙马印

图2—6
秦半通印

依我想来，在所有图形之中，方是最富有造型感的（当然可以引申为长、扁

等）。强调建筑构架式的汉字篆书造型本身的方（方块字），与作为篆刻形式的方（方印面），其间存在着纯粹的空间塑造的理由。每一个篆书文字是一个空间元，几个文字组合成章法，又构成更大的造型空间。它们的总目标是完全一致的——空间至上。自然而然，在此中绝对不会出现成功的自然形印面处理和草书入印的例子，因为它们都与这一目标相悖。

需要着重指出的是，篆刻中"空间至上"的执着追求并不排斥对时间的把握，问题只是印家们不强调而已。事实上，每一个汉字（包括篆书）的构成不可能是纯粹空间的。在构成过程的时间推移中，逐渐完成的空间序列本身留下了明显的"时间"痕迹。它具体表现为线条与线条之间的内在呼应、前笔与后笔之间的搭连，乃至结构处理上的"势""力"的效果。因此，在篆刻中我们仍然可以把握形式的时间特征的真正内涵，仍然可以在玩味篆刻的空间形式美时注意到时间特征的构成。从某种意义上说，它与书法有相同之处。区别仅仅在于，对书法时间推移的美学内涵的欣赏往往与作者的创作过程同步，它是一种移情式的"内模仿"；对篆刻作品中时间性的领略却偏于既成效果的启示，与创作步骤未必有直接的对应关系。在这一点上，篆刻似乎更接近于绘画而有别于书法。因此在书法的比照下，我们自然无法指篆刻为有如音乐那样的以时间展开为特征的艺术门类。

空间特征的显而强与时间特征的隐而弱，互为交替地作用于篆刻艺术，它笼罩了几千年来篆刻史的发生、发展，已经成为它赖以依存的主要基石。在众多的艺术门类中，它偏于造型的塑造而非过程的构成，正是在这个意义上我们认为它比较偏于静态的表现。

二、动态的印章创作程序的构成分析

篆刻艺术的特点还在于，它的创作过程既不同于绘画也不同于书法，它似乎是书法与工艺的结合。任何一方印章的完成，都必须经历写与刻这两个环节，我把它称之为创作过程的两度性。

我们在其中看到了两个自身绝对完整的过程——在同一个艺术创作链中，这是个稀罕的现象。书法的创作是挥笔作书的一次性过程，在时间上有严格的限制。写意绘画创作步骤虽不那么条理清晰，严格说来也不会重复（修改不是重复），它有穿插的笔墨皴染，却构不成二次性——两个完整的过程。雕塑与建筑虽有图样与制作两个环节，但画图样只是一种设计，并不是一种独立的艺术创作，它的完成取决于后期的制作。大约没有哪个雕塑家或建筑师是先画好一张精美绝伦的绘画作品，再照此去制作成品的。

只有篆刻是例外。当篆刻家们在写印稿时，印面篆文的分布与书写似乎也是一个为刻制服务的设计过程。但请注意，这一过程是以书法（集中表现为篆书书写）的完成为标志的。整个书篆的过程几乎包含了书法所必须具备的全部内容，它足以构成一次完整的书法创作——当然是在印面上的书法创作。古代印论典籍无不在第一章开宗明义大谈篆法，以书篆为篆刻过程中最具有决定性的环节，至少也可以向我们证明它作为书法创作所具备的完整性。

　　如此一来，刻制过程便成了一个第二轮回的再创造过程。也就是说，它是在既定的书篆成果上的又一次塑造，在古代人的头脑中，它被作为一个工艺过程而受到怠慢。即便我们不带这种偏见，至少它也只能作为书篆艺术效果的追加而存在。它可以自成系统——刀法刻制系统，但它无法取代或超越书篆系统。从消极方面说，这种追加使篆刻创作在一定程度上损害了它的抒情功能，极易流于工匠式的制作；从积极方面去审视，则创作过程上的二度性，在作者对艺术表现立场有清晰的认识这一条件下，容易构成更为丰富的艺术效果。书篆与刻制并列，并各自构成系统，使艺术构成更复杂但不紊乱，在确保自身完整的前提下共同为篆刻的终极目标——印面效果的完成而努力。我们在一方小小的印章中所能捕捉到的表面信息是极其有限的。印面的小，空间的定格，乃至为服从传统的实用观不得不在艺术上所作的有限让步，都使篆刻艺术的魅力缺乏书、画艺术那样的质与量。但当我们发现在篆刻构成中有一个二次元的并列构成过程，这两个过程自成体系又共同地为构成更大的总效果服务时，篆刻艺术表面上的单薄立即变成内在的艺术语汇组合的丰富。篆法语汇与刀法语汇的双重叠加，两个过程中所包含的时空、线条节律与造型观念，乃至线条在写与刻综合交叉所产生的不同质感，两种系统自身的独特表征和融会以后的化合效果，只要细细寻味，都会有无穷无尽的魅力产生。这是其他视觉艺术所无法取代的。

　　至于篆刻的抒情，我以为它应存在于整体效果上而不在构成过程中。对这个课题可以从几个方面去考虑：第一，抒情作为一种复杂的心理活动过程，有静态与动态两种类型，前者隐晦而后者明显。建筑、雕塑、绘画属于前一种，书法、音乐属于后一种。篆刻艺术的抒情，偏于前者亦兼有后者。这是因为它的过程本身是被分解为篆与刻这两大系统，因而无法保持动态抒情应具备的一次性和连贯性。它构不成一个严格意义上的不断转换的抒情链，但同时，它的两大系统自身又保持了相对狭小的连贯性，因而使它的构成元这一基因具有抒情链的特征，使它仍然保持相对意义上的抒情不中断，从作品中仍能曲折地追溯篆刻家在作篆、挥刀时那种心灵的抒泄和节奏的跃动。第二，即便不以过程而论，作为静态的已完成的印面本身，由于作者在其中塑造了空间的构架所包孕的内在张力和线条的

"势"的呼应，它仍然能从表象上使人感觉到作者的情的倾注。明人周应愿《印说》称："一画失所，如壮士折一肱；一点失所，如美女眇一目。味此二语，印法大备。"把一方篆刻作品看作如人一样的活泼泼的生命体，亦即是看到了静止的印面结构和线条空间中那种眉目传情的特征。只要作者个性在，只要有作者的独特追求在，篆刻就永远不会流于单纯的制作，而会在创作中显现出或显或晦的抒情功能。

对篆刻艺术形式构成的分析，本节只是从最基本的时空对比和创作过程这两方面进行了一些论述。静态的空间塑造与动态的过程的二度性，说到底，都是作为篆刻艺术自身的需要而聚合起来的。这是一种有机的配合。我们很难想象如果篆刻重视时间性，则过程的二度性还有否存在的必要。同样地，缺乏二度性的空间也将使篆刻这小小的方寸之地显得严重营养不良。因此，只有从有机这个角度去审视，把篆刻艺术的性质与构成都看作是一个艺术生命的活力的延续，每一个元素都已经历过严峻的"适者生存"的历史淘汰留存下来，这样的探讨才会有价值。

第三节
两个特殊的偏侧

立足于篆刻艺术美学特征和形式美构成这两方面的探讨，我们进而发现了"篆"与"刻"这两部分还有更深刻的历史内涵。如果说前述对篆刻空间感和刀法制作的论点是基于篆刻与其他艺术的比较，那么，现在应该从篆刻艺术本体立场来对之加以研究，因为它们构成了篆刻的根本。

一、篆书的特权

当我们在篆、隶、楷、行、草五种书体中证明篆书最富有空间感，因而它理所当然地被赋予专利权时，这种立论似乎是没有问题的。与纯粹的大草相比，篆书的构架占有明显的优势。但讨论一旦进入深层次，问题便接踵而来。隶书是扁结构，楷书是方结构，论空间构架，并不逊于篆书，为什么篆刻对之熟视无睹？

图 2-7
传李斯书
《泰山石刻》

仅仅具有空间感还不是篆书取得优势的理由，更大的理由还在于它的装饰与排叠（图2-7）。

篆书的装饰意味是显而易见的：对称的结构，左右线一般齐，为求得线条稳定而保持其粗细不变，长者缩之、短者伸之。我们在此中看到的是一种匠心的美，一种小心翼翼的惨淡经营的美。篆刻艺术创作过程的二度性使它可以不必忌讳装饰的意义。当我们在抒情性很强的水墨写意画与书法（行草书）中看到对人为装饰的极端厌恶的同时，在玺印中却发现它备受称赏。在战国时代，由于还未统一文字而导致篆书比较自由化、形体的限制不那么严整时，先民们在古玺中已经毫不犹豫地表现出装饰的观念来了。或许可以这么说：重鼎大器上的铸刻铭文虽有装饰的用途和装饰的观念，但由于记事（这在当时已表现为相当复杂的文字系统）的需要，人们对它的注意力集中在内容的肃穆庄严之上；印章上的文字则由于取信的简单用途（这在文字上是极其单一的），使人们可以把目标相对集中在字形分布的美妙构置上（图2-8）。原始文化与奴隶文化还处于文化史的早期状态，由于社会经济、思想能力的低下而造成的文化的低下，使文字的装饰成为一个颇有趣味的相对高级的难题。这令早期的文化人对此倾注了极大的艺术才华与心血，并使得能否进行完美的装饰成为制作者艺术才能高下的标志。由此而产生的在古玺中追求装饰趣味，为适应印面四个直角线而将大篆的曲者直之、乱者整之、斜者正之的尝试，我以为正反映了此一时期幼稚的装饰审美观念。但这于篆刻而言并非坏事，篆刻中刻的工艺过程（包括铸、琢等）本身就是与装饰的审美观吻合一致的。从历史角度看，或许正因为这种装饰观在以后历史发展过程中的不断进化，篆刻艺术才不致被归入工艺美术而跻身纯艺术王国。

图2-8
印面大篆与金文之比较，上为古玺，下为《智鼎》与《姬鼎》铭文

排叠的效果直接取决于文字自身。我们在古玺中已看到排叠处理的主观痕迹，而在秦代小篆以后的秦汉印中，这一点更为明显。与楷、隶书相比，篆书的装饰性使它在视觉上造成一种精巧平稳的美，而排叠则构成一种整齐均匀的美（图2-9）。

图 2-9
印章中的排叠

它属于理性的美，在先民们看来，这正是当时最令人羡慕的美学目标。不但如此，排叠的效果还在于它使原已相对复杂的篆书结构变得更为丰富，空间分割更细，可调动的语汇更多。我们且莫忘记了篆刻艺术的"小"，每一个篆刻家都意识到这是它的不利面。唯其印面天地小，于是就需要浓缩，需要精练，需要不断微观再微观。

篆书结构的复杂化，从实用上说是一种失败，而从篆刻这一特定立场上说，却是一个求之不得的奢望。不但隶、楷书的结构缺乏篆书的密度，就是大篆相比小篆而言，也是小篆更整饬、缜密。因此，篆刻艺术自然而然地投入篆书体系的怀抱而置其他书体于不顾。随着时代的变迁，篆刻的"取信"实用基础不得不跟着实用文字的潮流走，在昙花一现的秦篆之后是如雨后春笋般的隶书阶段，迫使篆刻不得不作出相应的反响。但这种反响是有条件的，篆刻并没有在文字上改换门庭去迎合隶书至上的实用浪潮。相反，它只对自身作了一些小小的改良以示它亦不落伍。对篆书它始终抱着坚决维护的坚定态度，其结果是摹印篆的产生。

我们很难否认摹印篆是篆书而不是隶书这一事实，但又难把它与秦篆等同起来，它是汉代的。

隶书的实用性格这一巨大的催化剂尚且没能改变篆刻中篆书至上的现状，以后的行、楷、草书就更不用说了。这就是篆书始终在篆刻中占山为王的理由——装饰能力与排叠效果。这是审美上的原因。历史上并不是没有印家试图打破篆书的一统天下。从金元文字入印到满文入印（图2-10），从楷书官印到元押印，都自以为对篆书印构成了足够的威胁，

图 2-10
元国书印

但是篆书印却置之不理。于是，雄心勃勃的尝试最后都一一偃旗息鼓，篆书印始终占据着篆刻的宝座，而非篆书印只能偏安一隅，无力与之抗衡。

自然，篆书印在漫长的历史进程中也并非无所事事，它相应地对自己作了些艺术意义上的调整。从大篆到小篆到摹印篆的跨度的建立，便是最明显的尝试。此外，篆书本身的六书构造中的空间意识也是个极重要的理由。举一个反面的例子：同属缭绕排叠的唐宋九叠文（图2-11），虽然是篆书领域中的一分子，但由于一味布匀排满，缺乏艺术造型的空间意识，在篆刻艺术中始终无法振作，不得不沦为实用官印的构成基础。这说明，无论是装饰还是排叠的使用都有一个决定性的前提——空间意识。缺少了它，每一个篆书或每一方印章就构不成一个空间的生命体，它就与艺术的宗旨背道而驰。

图2-11
宋九叠文官印

如果说汉人许慎的《说文解字》只是在篆字上作了一番实用性的整理，那么我倒很愿意引一段唐代篆书家李阳冰的语录，他的话彻底鲜明地表达了篆刻家、篆书家对篆法艺术意义上的认识。

> 吾志于古篆殆三十年，见前人遗迹，美则美矣，惜其未有点画，但偏旁摹刻而已。缅想圣达立卦造书之意，乃复仰观俯察六合之际焉。于天地山川得方圆流峙之常，于日月星辰得经纬昭回之度，于云霞草木得霏布滋蔓之容，于衣冠文物得揖让周旋之礼，于眉发口鼻得喜怒惨舒之分，于虫鱼禽兽得屈伸飞动之理，于骨角齿牙得摆拉咀嚼之势，随手万变，任心有成，可谓通三才之品汇，备万物之情状者矣。
>
> ——《论篆》

这是一种活生生的生命的表现，这是对篆书在最高层次上的赞颂。一个篆刻家在以篆书结构作为创作素材时，如果能具备这样的认识，那他的作品将会显示

出多大的容量！万物殊相缩于方寸之内，这又将使篆刻具有何等的生命力！

二、刀法的独立价值

视刀法为工艺制作过程的传统篆刻美学观，加上印章在早期是由工匠制作完成的社会条件，以及篆刻创作中，刻只能作为篆的再现手段而存在，这种种限制，使古代的篆刻大师们在一个最具有篆刻特色的领域中致力最弱，研究成果最少。这不能不说是历史老人在冥冥之中对我们开了个大玩笑。

如果我们是真正站在篆刻美学的立场上而不是沿袭传统观念的立场，那么我们就应该提出一个迄今未被重视的事实——刀法具有独立价值。缺乏这一认识，篆刻美学的建立几乎是一句空话。

我们习惯于将刀法视为一种纯粹的技艺。对篆法的强调使印家们潜心六书，认为只要篆书好了就有了一切。刀法嘛，只是再现篆法意图的一种手段而已，它本身处于附庸的地位，构不成独立的审美价值。而从先秦到汉代，铸、刻、琢确实只作为技艺而存在。

真正的篆刻绝不是这样的。艺术的每一个环节都应是创造的环节而不是技艺的环节。作为与篆相对的刀法系统这个大环节更是如此，问题是古人有意委屈它罢了。当我们把审视的目光转向篆刻史时，在一片雾沉沉中发现了极个别却极有价值的例子。

如汉将军印（图2-12），元人吾丘衍《学古编》有云："朝爵印文皆铸，盖择日封拜，可缓者也。军中印文多凿，盖急于行令，不可缓者也。"在战争环境中，伤亡率极大但军中体制又不能乱，只有凿急就将军印以敷用。秦汉以后至六朝，众多的将军印几乎构成印学史中一个特殊的类型。有的书篆草率而刀刻粗犷，有的干脆直接在铜印上下刀，不再书篆，但我们从这些粗朴的"急就章"中仍然能感受到真正意义上的篆刻美。请注意，它是由刀法独立构成的（有篆书意识的）一种美！

图2-12
牙门将印章

图2-13
左　吴昌硕作
右　齐白石作

现代人的例子是吴昌硕与齐白石（图2-13）。乱头粗服的吴昌硕与放荡不羁的齐白石，都有在石面上直接奏刀的记载。我不清楚他们是否想打破书篆的束缚，抑或想强调一下刀法的独立意义，但至少这样的例子具有证明价值。它可以说明刀法系统完全有能力独立构成篆刻美，只是以前对这种能力不加重视而已。

即便有书篆的前提下，刀法也绝不是一种依附式的再现。在古来众多的篆刻理论家中，一些先知对此提出了珍贵的看法：

作印之秘，先章法次刀法。刀法所以传，章法也。而刀法更难于章法。

章法形也，刀法神也。形可模神不可模。

——徐坚《印笺说》

刀法有三，游神为上，传神次之，最下象形而已。

——陈目耕《篆刻针度》

这些理论家们都把镌刻看作是一个创作中有独立体系的过程，绝对强调刀法应凌驾于篆法之上。如果说徐坚的"形神观"还相对强调刀法是对篆法之形的再创造，那么陈目耕的"游神为上"，则干脆视篆法为可有可无，可以游乎其外。这确实是个极为大胆的理论构想。在这样的"游神"论中，我们找不到视刀法为附庸、为工艺技术观念的丝毫痕迹，它可以说是强调刀法独立价值的最具有美学色彩的观点。很可惜，这一理论的实践意义却只在吴昌硕、齐白石等个别印家身上体现出来。

长时间笼罩印坛的"篆法至上"这种冬烘先生们对刀法的有意忽略，使刀法系统在实践中虽然不自觉但又有极可观的创作成果，而在理论上却绝对贫乏。篆刻典籍中对刀法的论述层次极低，有的还带有明显的江湖气味。最突出的例子便是所谓的"用刀十三法"[1]，这几乎是无聊文人的胡说八道。以它作为篆刻艺术刀法理论的基本成果，实在是一些篆刻研究著作最可怜的悲剧，但这却是事实！与书法理论中"唯笔软则奇怪生焉"（蔡邕《九势》语）相比，刻刀的硬确实远远逊于毛笔的柔软丰富，但篆刻也有自己的法宝。镌刻过程中冲、切、断、蚀的种种效果追求，虽说与毛笔在一次性运动过程中动作的多变相比略有逊色，但它的可重复性却又从另一个角度保证了线条的丰富。正是在这个意义上，我们肯定刀法的独立性。在刀与石面的摩擦和撞击中所产生的种种剥蚀的或光

[1] 关于"用刀十三法"，有如下一些名目：正入正刀法、单入正刀法、双入正刀法、冲刀法、涩刀法、迟刀法、留刀法、复刀法、轻刀法、埋刀法、切刀法、舞刀法、平刀法。在古代篆刻典籍中常可见到。

洁的效果，都不是书篆乃至书法的毛笔宣纸所能取代的。这是一种独特的篆刻专有的线条效果。

只有当刀法真正体现出它的写意性、它的创作的自由性而不仅仅限于依附式的再现技艺时，刀法独立美学价值才会获得真正的确认。刀法的存在并不只是因为篆书需要在石章上重显身姿。从真正的篆刻家的立场上看，书篆的形的限制与显示只是为刀法的驰骋提供一个极为朦胧的启示，它是刀法施展的起点而绝不是刀法追求的目标。刻刀运行过程中所获得的灵感和随机应变的技巧乃至对原有线质的变更，这一切都是书篆阶段无法预测，但却是镌刻阶段从心所欲的最有价值的成功标志。

在我对刀法进行如此热烈讴歌时，我希望读者注意我的立场。对刀法的创作意蕴的肯定，与我在《篆刻艺术的基本立场》一节中所谈到的"篆刻是制作而不是创作"这一结论，从表面上看是矛盾的，但实际上，指篆刻艺术为"制作"，是就其与书法、音乐相比而言。应该说，不依靠时间的顺序展开、过程可以重复的艺术，如油画、版画、雕塑、建筑等视觉艺术，都带有明显的制作色彩（这并不意味着它们没有创作意蕴）。正是在这一前提下，我指出篆刻在过程中的制作特征。书法中毛笔一画而过的一根线条，在篆刻中却需要沿左右两个边沿刻两刀乃至重复多刀，这无疑是一种创作的制作——意蕴上的创作与过程上的制作。因此，此处强调刀法的写意性与研究篆刻制作式的创作丝毫不矛盾：刀法与制作性相对，写意风度与创作相对，各得其所。

篆书的特权与刀法的独立价值，是篆刻艺术构成的两大基石。这两个基本元素的内涵限制很严，外延也很狭小。它导致了篆刻艺术抒情能力乃至形式表现能力的相对晦涩，但绝不意味着未来的篆刻已无路可循。特别是刀法的独立价值这一点，在古来篆刻中还很少有人作理性的重视，成果也相当有限。可以预测，未来篆刻艺术范围中的创新，也许会以刀法的开拓与廓张为前导，因为这是一个前人尚未花全力去占据而又相当广阔的领地。

第四节
篆刻美的历史类型

与其他艺术相比，篆刻美的发展历程有很大的特殊性。首先，我们从未看到过一门艺术是像篆刻这样公开高举复古的大旗，事事处处以古为准绳的。其次，我们也从未发现在文学、书法、绘画体系发展历史中美的嬗递的中断，它们的延续性总是环环相扣，使历史变得充满活力。但我们在篆刻的历史长河中却看到了

一条明显的断裂地带——至少有五百余年真空的断裂地带。这两个发展的特征决定了篆刻美的类型的特征，作为前一个现象的结果，我们认识到了篆刻美的总体类型——金石气；作为后一个现象的结果，我们则发现了篆刻美学史上的两大规范：秦汉格调与明清风度。

在篆刻艺术美中大谈"金石气"其实是很荒谬的。篆刻本来就是金石之属，大可不必特地为它总结出一个"气"来。与生俱来的金石气对于金石之属的篆刻而言，是立身存照的根基而不仅仅是一种可供选择的美妙格式。但是，重视这种美的博大沉厚的内涵是必要的。通过对它的确认，我们不仅可以对篆刻美的精魂所在作一表征上的分析与体察，还可能对篆刻艺术在极小中见出极大的、历史的、社会的、意念上的种种潜在内容进行真正的领悟，并具体探求其之所以如此的原因。也只有在这些成果上，我们才能真正理解篆刻美的实质。

首先，对"金石气"作一界定就是件吃力不讨好的工作。任何一种仅仅停留在朦胧感觉上的趣尚一旦落实到文字上，总不免捉襟见肘，顾此失彼。下面只是一个尝试。我个人对金石气的理解，是通过比较而逐渐获得的。它的内容及潜在的对立面可列为下表（表 2-1）：

表 2-1

比较符合金石气趣味的	与之距离较远的
浑厚	轻巧
自然	雕饰
内在	外露
朦胧	清晰
质朴	华美
古拙	优雅
混合	具体

也许这样的对比在字面上仍然比较空洞，但一落实到具体的作品上，则界限不分自明。我们在这种对立的关系中惊讶地发现，所谓的"金石气"与篆刻史上的两大规范之一的秦汉格调竟是如此不谋而合，而与明清风度却相去甚远。一个值得思考的现象是：战国秦汉人的印章并没有要孜孜以求"金石气"，他们正是

这一美的格局的缔造者，但在明清大量印家中，却时时听到希望追求金石气而不愿流于时俗的宣言。这恰好可以证明，明清风度是不那么"金石"的（当然就总体格局而言）。唯其缺乏，所以才要。于是，金石气作为篆刻美的总体类型，却成了秦汉印章的特权。如何来看待这种有趣的现象？我以为，"金石气"概念的确立就像任何概念的确立一样，具有排他性，它是与所谓的"书卷气""市井气"相比较而存在的。当我们在上述对比中发现优雅（书卷气的典型）和雕饰（市井气的典型）都是作为它的对立面而存在时，我们终于感觉到了"金石气"的真正分量。此中的差距，其实就是拙与巧、丑与媚之间的更替与消长。甚至，它们也就是自然与人工的趣味之间的递换。而在明清印人中，由于篆刻艺术作为印章自身不如在秦汉时期那么单一纯粹，掺入了许多诸如书法的、诗文的审美意识，致使其特征相对淡化，因此它们必然偏离"金石气"较远。另一个方面的原因，则是文化人的参与篆刻创作的能动特点，与作为无意识的纯凭实用动力催化的被动传统相比，也使人们在其中倾注了更多的世俗审美观念的追求。凡此种种，都使得秦汉印章的金石气成了人们孜孜以求却又是不可企及的目标。

我们从几个方面来证明这一课题。

一、技巧上的证明

图 2-14
石鼓文

篆刻中篆与刻这两大部分，向来就是构成美的最根本途径。我们从篆这一系统的演变中可以窥出，它正是经历了一个从拙到巧，从自然到人为的过程。

甲骨文大约还很难算是严格意义上的篆书，它的构字还处在较原始的阶段，六书的特征也尚处朦胧。金文在青铜器上被大量铸制，是篆书在文化领域中称雄的第一个显赫标志。从存世的大量著名作品如《散氏盘》《毛公鼎》《大盂鼎》等看，它们有着严谨的造字、构成法则，而极少人为的巧饰，野逸而博大的气氛使观众心震神慑。有法则，无巧媚，这就是艺术上拙的直接含义。滥无法则的格调是陋而不是拙，这一点我想是众所周知的。随着篆书的进一步发展，周秦《石鼓文》的出现可以说是一种向巧过渡的信号。地处西陲的秦人，在战场上军威赫赫，但在文字构成的趣味上却看不到尚武的迅猛风气。《石鼓文》

的格调是整饬、温和、平匀的（图2-14）。待到秦始皇统一六国，车同轨、书同文之后，秦代的篆书竟是李斯式的毕恭毕敬的小篆。绝对的均衡和对称，绝对的精巧和严密，《泰山刻石》在书法上给我们的感觉，绝非秦始皇叱咤风云、扫荡乾坤乃至胆敢焚书坑儒的专横，相反，却是温良恭俭让的恂恂儒者风。于是，在篆刻中我们也发现了秦印的规整类型，与战国古玺相比，它无疑是相当收敛的。

汉印的大盛似乎在一定程度上对秦篆的限制做了些解脱。线条的交错与造型的欹斜——出自工匠之手的自然意趣毕竟还是具有强烈的艺术魅力的。我们不由得庆幸秦王朝的短命，使篆刻在从先秦到汉魏六朝的由拙到巧的发展过程中，相对地保留了相当浓郁的以拙为尚的基调。

图2-15
赵孟頫印作

明清人的巧使秦汉人的局部意义上的巧大为逊色。这种"巧"的审美观来源已长。唐宋官印的九叠文可算是能工"巧"匠们显露才华的第一次试验，尽管它并不那么惹人喜爱。元人赵孟頫的圆朱文——玉箸篆可算是"巧"的第二次崛起。我们在此中不但看到了秦篆式的篆文的精美，还发现了镌刻的精灵诱人（图2-15）。

在与秦汉人的漫不经心的铸、凿对比之后，元人的细腻与一丝不苟是令人叹为观止的。从某种意义上说，明清人的精巧只是承其余绪而已。在篆刻中讲究六书与说文篆的研讨风，于秦汉人看来是感到奇怪的，他们当时就使用这种文字，根本无须再费精力去做这样的大学问。至于刀法的探究也如是，"用刀十三法"之类的别出心裁，也只能说明明清时人漫无边际的苦费心机。在秦汉时代看来，这都是一些太简单的、为养家糊口而不得不做的些许小事。

这便是两个时代之间的差异。从金文到小篆，还只是在秦汉格调内部缺乏艺术主动意识的自然流向；从秦汉印到明清印的巧，却是真正意义上的巧（人工的、雕饰的、趣味的）的艺术潮流。这一潮流的表面，是以后人的巧不断去上追先人的拙（亦即以不断追求金石气格调）为标志的，而其内在的实质，却是以后人之巧不断抛弃，或者可以说是不断失落前人之拙（金石气）为导向的。时代使然，连明清人自己对这种局面都无法自控。

二、趣味上的证明

在对金石气与书卷气、市井气之间"划派"时，肯定有许多读者会不满的。从一般的使用习惯上看，金石气与书卷气都是褒义的，都是古代艺术向往的美的

类型，而市井气却是格调低俗的标志。在两种美之间搞对立，而在某一美与丑之间搞联合，令人感情上难以接受。但请读者注意这里的特殊立场：本节在分析篆刻美的类型时，是以拙与巧作为最突出的断限，以拙巧标准来看这三种类型。书卷气与市井气尽管宠贬不一，但在"巧"这一点上却是和谐一致的，它们的分歧只在于巧的水准不同。前者是修养的"人为"，气度恢宏，蕴藉优雅；后者是造作的"人为"，惨淡经营，偏狭局促。

秦汉印的制作者都是工匠，没有什么文化水平，社会地位也很低，他们并没有青史留名的福气。秦汉印章如此浩繁，但都不见有大名流传，最早对印工的记载只是到了三国时候，《魏志·夏侯尚传》引《魏氏春秋》，有印工杨利、宗养的名字，但此后又绝嗣了。

秦汉印论书卷气不具备，那么刻意求工的市井气呢？印章既是制作，则雕饰本不可免，但秦汉印中却极少有雕琢习气。其原因我想也很简单，实用之故也。视此为混饭吃的手段，则治印等同生产，既非艺术创作，也不用花笨力气去搞那些于衣食无补的雕琢玩意儿。且秦汉人治印并非一人自始至终，书匠与铸匠乃至制范、拨蜡之匠皆是流水操作，要在一方印上搞精巧的名堂更缺乏条件。大凡市井气的作品产生必先有个前提，绝对的实用不会有俗与不俗之分，唯有有了点审美（艺术）意识，而这意识又是不高明的，付诸实践才会有"市井气"格调产生的可能。秦汉印似乎还缺乏这样的条件。自然，先民们由于生产力的低下，要想精雕细刻也不可能。

明清人的环境恰好与此相反。文化人（不是工匠）亲身从事篆刻的实践，把文化的修养意识引进印章，构成新的审美趣味，这是一种秦汉人所无法想象的审美格局。周亮工《印人传》卷一载：

> 国博（文彭）在南监时，肩一小舆过西虹桥，见一寒卫驮两筐石，老髯复肩两筐随其后，与市肆互诟。公询之，曰："此家允我买石，石从江上来，寒卫与负者须少力资，乃固不与，遂惊公。"公睨视久之，曰："勿争，我与尔值，且倍力资。"公遂得四筐石。解之，即今所谓灯光也，下者亦近所称老坑……自得石后，乃不复作牙章。

于是石章大规模进入篆刻领地。以文彭这样的世代书香、书画兼长的人物，一旦得以在石章上铁笔驰骋，对篆刻的意义该是何等的不可估量？大文人亲手治印，对印学而言，最大的收获则是使处于实用的篆刻开始与书画诗文协调起来，从而真正以独立的艺术姿态跻身其间。这极大地提高了篆刻原来的卑微地位，但

作为一种代价，篆刻所作出的开放性让步也是颇堪玩味的。书画审美趣味——集中表现为高层次的书卷气与低层次的市井气，泥沙俱下，蜂拥进入篆刻的领地，从而削弱了篆刻本体意义上的金石气的外观特征，构成三足鼎立的新的审美格局。

自然，由于艺术是依靠化合而不是凑合产生新风气的特征，以金石气为标志的古典印章审美传统在面对外来思潮的挑战时，是作出积极的创建性反应的。它在正视文人介入印坛这一事实的同时，以自身的强大魅力迫使人们对之顶礼膜拜，不敢稍有怠忽，并且将自身融进了"书卷气"的另一审美类型中，从而在明清时代造成了如浙派那样的巨大影响（图2-16），而与相对更带有浓郁的书卷气的邓石如一派——其显著标志是直接以说文篆入印——分庭抗礼（图2-17），以确保自身的香火延续不断。我们自然还很难说浙派如丁敬、蒋仁的作品能与秦汉印高度媲美，但两者在格调、气息上的传承痕迹却是一目了然的。考虑到乾嘉朴学考据风的社会影响，这种承传似更带有时代特征。在明清时代，由于一切美的创造都更多地带有主动追求的色彩，众多印家对优雅的文人逸趣与古朴的先民遗风倾心追慕。虽不必皆是秦汉格调的直接翻版，但人们却都自然而然地将金石气作为一个梦寐以求的遥远目标，并在此中倾注了极大心血（尽管有时恰好与金石气的自然美南辕北辙）。正是在这个意义上，我们才感觉到明清格调尽管在实践上成果辉煌，而在观念上并不是一个自我意识很强的美学系统。它对自身成败的检验，常常以是否符合总体意义上的"金石气"为臧否根据。这是一种以刻意之巧（明清人的历史位置）求自然之拙（秦汉人的艺术魅力），而最终仍归于一端的执着趣味。

图2-16
浙派陈鸿寿印作

图2-17
吴让之印作

表面上的例外也不是没有。纯粹以优雅、浑穆、工稳为特征的如吴让之乃至王福庵一路的风格，明显属于书卷气型，但他们的作品常常缺乏足够的力量型的支撑，同时过细过巧的追求也时时流于浅俗。因此，以纯篆刻的角度看，尽管文

人带进一些阴柔美的风气，印章本身所具备的阳刚之气始终占据主导地位。赵之谦是个乖巧的人，他既有媚丽一路的作品，也不乏粗重拙大的磅礴之作；吴昌硕的称雄更足以说明秦汉格调在另一个层面上的所向披靡，堪称"金石气"之大成功。

三、历史嬗递的证明

金石气与秦汉格调、明清风度的关系，还可以从历史角度进行探讨。这就是众所周知的篆刻史上秦汉、唐宋、明清三大阶段之分布对审美意念的影响。

以实用催化为发展动力的秦汉大统，在无意识中开始，又在无意识中结束。六朝以后的印章，除了沿袭旧格之外几乎无所作为。隋唐大官印的兴起对印章学来说是福音，因为它提供了一个新的研究类型；对艺术立场的篆刻学而言却是不吉之兆，因为它中断了秦汉印章美的延续，使它下降到一个很低的审美水平线上。毫无空间感的九叠文充斥印坛，使印章美的进程出现了一段真正的空白。此间虽有鉴赏印的萌发和私印尚沿秦汉正格的底流让我们差可自慰，但也仅仅是暗藏的底流而已。

隋唐到宋元的几百年的空白，使明清印家们对秦汉格调抱着一种神秘的膜拜态度。它是那么的遥远和不可企及，在重师承的中国封建宗法思想哺育起来的后生小辈看来，这是先贤祖训，神圣不可侵犯，崇尚古风，恪守"金石气"之美成为古圣贤的楷模。可以想象如果没有这样一个漫长的断层，秦汉印未必会有如此高不可攀的待遇。

正因其古的不可捉摸，年代长久而剥蚀漫漶，印章边栏的残损、印文的碎裂与斑白，在视觉效果上是一种很有诱惑力的美（图2-18）。文人雅逸式的印风太近了，光洁润滑，媚丽流畅，远不如秦汉格调之神秘莫测。当然，自然美的呈现，先民们缺少雕琢意识的信手拈来，一切由于实用"取信"而成的制作痕迹，乃至古人对形式构成的幼稚理解，这一切在明清人看来是最为大胆、最不可思议的美，在秦汉印中却是那么轻松地散落出来。这使受困于熟练和定型的后人瞪大了眼睛。

图2-18
古玺

于是，纯属制作没有半点艺术创作意识的秦汉印章，被推崇为真正的自然的

创作格调，而明清人的篆刻艺术创作，却由于受到各种束缚——狭窄的审美时尚和刻意求工的追求，使得大部分作品沦为千篇一律，貌异神同。古人创作观与时人创作观在时代上的差异，古人幼稚理解与时人成熟理解在效果上的反向，乃至古今人对美的不同诠释，都使身处近代的明清人倍觉古贤之不可企及，从而更驯服地跟随秦汉格调走。

明清人对古法的模仿，或许还有原因。明人对秦汉格调的追溯是散乱的，像汪关、程邃这样的复古派的亦步亦趋在当时已是凤毛麟角，而这样高水平的追溯最终也不过是复制而已。清代人试图在复古中努力保持自己的立场，而这样做的代价则是对"金石气"——秦汉格调把握的零散化，取其一端，难窥全豹。别说二三流的印家如巴慰祖、胡唐等人，即使如丁敬、蒋仁、邓石如、吴让之、赵之谦等大家，也无不是析出一脉以求自成家数。但立场本身就已非自然的而是刻意的，再在一个秦汉格调的立体多维结构中摘取一偏，要想绝对与秦汉印抗衡也确实太难，至多只能是归细类成小统而已。总之，既要保持"金石气"这个总体意义上的美的标准，又要在实践中以其不过分的主观追求作为出发点，这大概是明清印家们最棘手的难题。因此，复古也就是迫不得已的最佳选择了。[1]

金石气式的秦汉格调的苍茫混沌之美，确实是令人叹为观止的，明清风度对它的折节称臣和迂回，表面看起来似乎是一种落伍或是妥协，其实包含着许多有待深入研究的命题。撇开较低俗的市井气（这在制作色彩浓厚的篆刻中不胜枚举）不谈，具有强大文化背景，具体表现为诗、书、画文人意识支撑的"书卷气"格调，在中国画领域与书法领域曾经取得了如此辉煌的成果，在篆刻领地却一筹莫展而不得不偏于一隅。即此可见篆刻艺术体系构架的特殊性了。泛泛地站在社会学立场上去审视它的价值并要评其所以，恐怕是搔不到痒处的。"金石气"作为篆刻美的根基是如此不可动摇，它或明或暗地存身于秦汉格调与明清风度之中而不消逝。我以为与中国古代哲学思想对艺术品评所施加的影响也有关系，神采、气韵之类可望而不可及的最高标准，体现出最明显的"道可道，非常道"的认识论传统。以此推论，则篆刻艺术中体现出历史深远、观念沉厚、内涵广博的"金石气"的类型，相对于书卷气、市井气类型而言，确实是在避免优雅（狭窄化）和甜俗（雕琢气）这些方面显得更有生命力。它正是篆刻中至关紧要的"道"，对它的各个层次、各种前提下的诠释，正是篆刻美学最基本的任务。

[1] 关于金石气之为基本标准的问题，我想与篆刻的书篆之排叠装饰、镌刻的追加制作也有关系。唯其过程与语汇的人工气足，在意境上更易追求它的自然韵趣，这是一个反向的道理。

第三章

篆刻艺术教育中的规范建立诸问题

由篆刻艺术理论、篆刻美学的研究与反思，转向对实际的篆刻艺术学习与创作的把握，是一个从抽象理论走向具体技术技巧的过程。站在大学科班"学院派"的教学立场上看，技术本来不是首要的，而理念、观念的重新梳理，却是带有指导意义的，具有纲举目张的价值。当然，一涉具体，则每一位篆刻家的创作都是一个个体的存在。对高等教育中的篆刻艺术展开——包括形式训练与技巧训练的展开，却不仅仅是关乎某一个个体的意义而是作为一种普遍法则的建立，而受到创作家、研究家、教育家更多的关注。由是，它也开始具有了一种"理论"的通行价值。我们在此看到有三种不同的形态：第一，是纯粹理论的。它的"通行"能力很强，放之四海而皆准，是人人必须遵循的法则。第二，是非常具体的技术与创作。它的个性很强，因人而异。通常它不追求"通行"性，越是独树一帜越好。第三，是作为科班高等教育的中介形态。它重理论以求法则的通用性，又重形式与技巧的创新以求个别性与独特性，但它在理论要求之下关注实践经验，在创作要求之下又关注理论含量及操作程序的分析性与规范性。这就使它在抽象理论与具体实践之间拥有一个衔接点——一个独特的、唯教育才有的衔接点。在经过了理论、美学、观念等原则的、认识论层面上的研讨之后，再来关注这样一个"衔接点"，使它逐渐进入实际操作层面并保持其指导作用，我以为是十分必要的，也是当前高等艺术教育、高等篆刻与书法、中国画教育所必需的。倘以图表来表示，则我们希望在如下一个关系图中确定自身的位置：

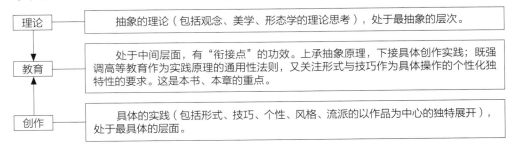

理论 —— 抽象的理论（包括观念、美学、形态学的理论思考），处于最抽象的层次。

教育 —— 处于中间层面，有"衔接点"的功效。上承抽象原理，下接具体创作实践；既强调高等教育作为实践原理的通用性法则，又关注形式与技巧作为具体操作的个性化独特性的要求。这是本书、本章的重点。

创作 —— 具体的实践（包括形式、技巧、个性、风格、流派的以作品为中心的独特展开），处于最具体的层面。

理论是法理化、原则化的，创作是个人化、个性化的。高等篆刻艺术教育所处的位置和所承担的功能，即在抽象中寻找具体，在具体中理出抽象。换言之，它应该让抽象的理论叙述拥有一个可视可感的具体形象，又应该使每一个创作实践具备一种普遍价值。它在理论讨论中应该关照到每一个具体个别的艺术形态存在的合理性，在艺术创作的经验授受、个性张扬中又应该强调其"学理"的重要价值。

第一节
篆刻作为艺术的时代形态

　　我们首先从篆刻艺术在当代的"生态"来讨论高等篆刻教育所面对的严峻挑战。篆刻艺术在当代的生存形态发生了什么样的变化，这是一个牵涉对篆刻史、印章史进行重新认识的学术要求很高的课题。历史研究本来并不是本书的工作目标，但对于曾努力探索并试着构架书法以及中国画的"生态""形态"之学的我而言，对篆刻艺术的生态学、形态学的学术探究兴趣，一直未衰退过。为此，我在几年前编撰过一部 60 万字的《大学篆刻创作教程》，但以美学的立场，从当代篆刻创作与千百年的篆刻史之间的关系来作形态学研究工作，则自认还是做得很不够。以本书的立场来重新审视篆刻史"过去时"与当代篆刻"进行时"之间曾有过什么样的转换，正是新的篆刻形态学，也是篆刻高等教育所必须把握的一个重要的认识前提与认知基础。

　　扼要言之，这种历史"过去时"与当下"进行时"之间的转换，大致具有两个方面的实质性进展与变化。

　　第一，是篆刻艺术展示的生态环境变化，带来了篆刻高等教育在理论、创作训练的相应变化。

　　我们通常习惯于把古代的印章（即使是元明清印）与今天的篆刻作品视为同一种含义的物质，但其实，两者经历了从钤于封泥到纸面、钤于实用文书官防文告到书画艺术品、钤于一般文书到印谱册页三个大的转换过程。当然，相伴而来的还有印章的从金属铜印的冶铸、玉印的琢磨，到石印的镌刻，以及印泥制作技术的发明与成熟，拓款技术的日益发达等技术意义上的进步与改变。它几乎牵涉中国印章史、篆刻史的全部内容。

　　于是，篆刻作品（以印蜕为代表）经过几千年的历史洗礼，最后落脚到"印谱"这一形式中作为自己的生态定位。我们之所以认同许多古代名家的印作，其实都与不约而同地把篆刻从印章实物引向印蜕、又由印蜕转向印谱这一纸面形式

的思维定势有关。正是在印谱中，我们才知道如文彭、何震、汪关、朱简乃至邓石如、赵之谦、吴昌硕等一大批篆刻家的大名。于是，在纸上而不是在泥封上、在印蜕（钤印）上而不是在印章实物上、在印谱里而不是在一般文书上，观赏篆刻艺术精品，也就成了我们习以为常的当然选择。迄今为止，还没有人对这些选择表示过怀疑与思考。

但这是一个"过去时"，而不是"现在进行时"。当然，直到目前为止，还是有许多篆刻家在出版、编辑、钤拓印谱，在印谱里展示自己的才华。但作为当代印学活动的主导方式，"印谱"所拥有的书斋的、优雅的、闲逸的文人氛围，已经悄悄地不可逆地被"篆刻展览"的新形式所取代。"印谱"形态也被"印屏"形式所取代。在一个群体的、社团的现代艺术活动方式笼罩下，印屏的视觉要求，以及印屏作为展览品的功能，更符合当代印学的时代要求。也许在近一时期，印谱形式与印屏形式还并存于篆刻领域，但随着时间的推移，印谱形式会越来越个人化（以书斋为标志），而印屏形式则会越来越群体化（以展览为标志）。

从印谱（纸上）到印屏（壁上），篆刻作品的生存方式发生了深刻的变化。观赏印作，也由悠闲的坐而观之，到有时间、空间限制的立而视之。这一现象，已经引起了日本篆刻界对印越刻越大、越来越讲究视觉刺激的"时风"问题的讨论。在展览中，视觉形式的效果当然是至关重要的。故而，"印屏意识"是对当代篆刻家提出的第一个挑战，即必须义无反顾地去追求效果。不如此就无法以作品胜人，而胜人是展览的主要目的。

由此而引出篆刻高等教育的新要求与新宗旨：篆刻艺术高等教学，重视古典的印学与明清篆刻的基础，特别是技巧、技法基础，无论是印谱时代还是印屏时代，都是必需的。但对大学生们作艺术训练这一形式本身，又是古代所没有的，是我们这个时代才有的新鲜事。与此相对应的，则是在教学上更注重视觉美、形式美及展示效果，并以有效的训练，对既有的篆刻形式与技法元素进行全新的阐释，以期受过篆刻高等教育训练的学子们不但对纸上的印谱效果得心应手（学篆刻的人都应该能把握的），而且对壁上的印屏效果也游刃有余（这却是一个时代的新课题）。这，正是篆刻高等教育得以建立的第一个目的——它首先是时代的。

第二，是篆刻艺术展示的功能与要求变化，带来了篆刻高等教育在观念上的相应变化。

过去，篆刻首先表现为一种学问。如果我们不把早期的实用印章制作视为真正的篆刻形态，那么，最早使篆刻（印章）从工匠氛围中摆脱出来的动力，是有赖于学问家的牵引而产生。唐宋时代，印章首先被悄悄地应用于书画收藏鉴定。在宋代，古印章作为金石学的一个分支，被收入如《啸堂集古录》（王俅）这样

的金石学著作之中。这些作为"先导"的举措，使篆刻涂上了一层浓浓的学问色彩。再加上明清时代对篆刻中"篆"即古文字学的反复强调、对"篆法"的反复强调，使得篆刻似乎更增强学问的内涵。由此而造成的后果，则是篆刻艺术自身，却可有可无了。

应该说，印谱的存在方式，至少暂时地稀释了学问对篆刻（印章）的侵蚀。因为从本质上说，印谱终究还是供观赏的，而观赏行为在本质上又是视觉的、形式的、艺术的。因此，把古印章从金石学著录中移向印谱之中，看起来只是从这本书移到那本书，似乎不必大惊小怪，但其实，它却是一场拥有深刻含义的、革命性的转变。印谱的出现，使印章以及后来的篆刻开始具有两个崭新的含义——一是它从学问走向观赏（即艺术的赏心悦目），二是从金石学的宽泛走向专业化的篆刻艺术创作。作为因果循环，随后才会有篆刻艺术学科建立的可能性。

当然，这是我们所作出的逻辑因果分析，当时人未必能清晰地意识到。但这一推断是合理的，是经过历史检验后的结论。以印谱的出现作为篆刻艺术化的开端，作为篆刻从学问框架中挣脱出来的第一站，偏激一些说，也是篆刻"反学问""立艺术"的关键环节。接受这个结论，可能许多人还缺乏心理准备，但它确是一个符合历史的结论。它的开创性，甚至今天来看也远远未到尽头。一个简单的事实是：没有印谱，会有今天的印屏？没有印谱的孕育培植，会有视篆刻为艺术的观念的展开、篆刻展览的出现？更不用说，今天篆刻艺术被作为高等教育的一环，堂堂正正地进入艺术大学的课堂中去了！

一切都是从"印谱"出发的。当然，它也仍然只是一个"出发点"而已。

随着篆刻作为艺术的确立，篆刻作为视觉艺术的要求日益受到重视，印谱所展现出的那种优雅、休闲、自娱的特征，在明清士大夫书斋中尚能保持其鲜活的生命力，但在一个现代社会中则越来越显得格局不够，并且也难与当代艺术的展示方式（以展览厅为标志）、群体行为方式（以社团组织为标志）相吻合。当我们视篆刻与书法、绘画等并列，构成"书画篆刻"这样一个综合概念之时，则当代中国画、书法的变化，决定了篆刻不得不变。于是，书法、中国画有社团协会，篆刻也相应地有印社；书法、中国画有全国展览，篆刻也不得不有；书法、中国画的展示方式是展厅，篆刻也不得不在展厅中栖身。但书画能大幅挥洒，展厅效果可随心所欲地调节，而篆刻向来讲究"方寸之间气象万千"，这是印谱时代（书斋时代）的要求，这样自然不合时宜，也缺乏可视性。于是就有了刻巨印，即使刻小印也要借助复印机或丝网印刷将之放大，在日本、中国，都已有了这样的时风。这，正是篆刻试图跟上潮流，试图展示时代性的努力。只有在这样的审美要求下看从印谱到印屏，我们才会更深刻地拈出其中沉甸甸的历史含量。

那么，落实到篆刻高等教育，对于印作（印屏）的艺术表现力——包括形式语汇与技巧语言，我们会予以密切的关注。因为它正是这个时代要求我们的课题。更进一步，落实到教学具体过程，我们也对达到这种高水平的艺术表现力所需要的内容，以各种不同的角度、方式进行训练程序的设定。这，正是这个时代的艺术观赏要求对大学科班教学（而不是封闭的师徒授受）所提出的期望。再进一步，关于教学理念，我们也会在一个学科的立场上，对作为基础的古文字学、金石学、古器物学与作为本体的篆刻艺术学，作一清晰的划分。前者是必须的出发点，是起跑线，但不是目标，而后者则是目标。之所以后者是目标，是因为篆刻艺术在当代首先是一门必须专精的艺术"专业"，它自身即具有"门类""目标""本体"的特征与功能，它不仅仅是作为别一门类的基础、配角、借鉴而存在。

第二节
篆刻教育学的定位

在完成了一个思想认识展开的过程——从实用的印章到艺术的篆刻；从实用的钤于封泥或文书，到文人的钤于印谱（案上），再到艺术的钤于印屏（壁上），我们大致对篆刻在当前的功能、作用、责任与地位有了一个历史认识。根据这个认识，可以开始向篆刻教学进行技术延伸了。

但篆刻教学也是十分宽泛的所在。因为在迄今为止的篆刻教育学研究还十分粗浅而无系统的情况下，我们提出的"篆刻教育学"，其实笼统地包含了如下几种互相对立的概念与关系：

　　1. 从教学层面上说：
　　　启蒙的初等篆刻教育
　　　基础的中等篆刻教育
　　　研究的高等篆刻教育
　　2. 从教学性质上说：
　　　业余的爱好性质的篆刻教育
　　　专业的大学本科篆刻教育
　　3. 从教学形式上说：
　　　自由的印社等社团组织雅集式篆刻教育
　　　规范的学院等课堂训练式篆刻教育
　　4. 从教学方法上说：

{ 经验的师徒授受式篆刻教育
{ 科学的讲究课时课程的现代科班训练式篆刻教育
……

划分出如此多的门类之后，还可以把篆刻教育细分为若干子类。比如同在大学里，师范院校与综合性大学就可能不同于美术学院，此处只是就其大略而言。

我们的立场，当然是立足于高等的、专业的、规范的、训练的篆刻艺术教学的立场。这不仅是从美学出发（而不是从技术层面），它的目标指向必然是高等教育。一般的技术传授或基本功学习，不需要艰深的美学理论的支撑。那些初等的、自由的、业余的、经验式师徒授受的篆刻教育，自古即有，只要篆刻史存在，它就必然存在。自古以来，不正是因为有了这样的方法，才有篆刻（印章）的代代嬗递！但专业的科班训练的高等篆刻教育，却是古所未闻——甚至连高等教育的发轫，也是近百年之事。故而把篆刻艺术置于高等艺术教育的格局中去思考去研究，它必然是一个又新颖又有挑战性的工作，它必然是属于这个时代的。

立足于时代，立足于高等教育与专业训练，我们对篆刻教育学的定位必然引出一系列具有时代性的成果。究其大要，有如下四项。

第一，从治印技能教授到艺术创作的综合教学。

确定篆刻首先是一门艺术的认识前提，对于高等篆刻教育的学科构建是十分必要的。艺术的要求包含了两个辩证的关系。其一，艺术创作必须获得技术的支撑。这就决定了在篆刻教学中，"篆"与"刻"作为技术、技巧、技法的物质要求仍然居于重要的、根本的地位。它是当代篆刻与古典传统相衔接的主要通道。其二，艺术创作必须具备真正的艺术要素。它不是工匠制作，它是有思想、有追求、有选择、有理念的"合目的行为"。在一个创作过程中，会有创作冲动、创作构思、创作主题确立、创作形式选择、创作技法展开、创作效果塑造等一系列环节，这些内容都不只限于技术（或技巧技法），而是一个从思考到行为、结果的综合过程。作为高等篆刻教育，在具体的教学展开中，这种种要素都是必要的内容，是与技术同等重要的因素。只有这样，我们才会区别出工匠的师徒技艺授受与现代学校科班训练之间的本质差别。

故而，在一个高等篆刻教育的格局中，教学、训练必须是针对全面的能力的。即除了针对技巧（它是过去的核心内容）之外，还应该针对创作思想、创作行为、创作结果的全部内容。技巧需要训练，思想也需要训练，对结果的把握（形式把握与风格流派把握）也需要训练。它们都是课堂授课的主要内容。

第二，从治印的工匠技能作业到学院式的专业技巧及创造力的培养。

即使以技巧临摹学习而言，虽然不涉创作思想，但它也并非是一个简单的技术过程。面对刻印技巧，站在古典的工匠立场和近世的文人立场，与站在今天艺术的高等教育的立场，其分析方式与可能引出的结果是截然不同的。比如关于刀法，在明清时代，只是一种反映篆法的二度制作的手段，一种"再现"的过程；而在现代立场上看，刀法只是表面依附于篆法，实则它是超越篆法（其本质是篆刻本位超越书法本位）的一个"再创作"的过程。"再现"的功能是一个机械传达与反映的过程，而"再创作"却是一个自由发挥创意、创形的过程。由是，过去立足于"再现篆法"的用刀规则，当然不能适应今天作为篆刻艺术创作中"再创作""再表现"所需要的新的"刀法"要求。于是，作为固定模式而存在的刻印"用刀十三法"等古人经验，并不能涵盖今天篆刻艺术创作中"刀法"的地位与内容。今天我们也许会更多地扩充"刀法"的内容，发展与丰富它的表现力。那么在教学中，就不仅仅是提出一个古已有之的"刀法"概念，而是要把这个既有的刀法概念与今天创作中刀法技巧的要求作一对比，以一种艺术创作的立场，对刀法进行多层面、多角度的展开。

"刀法"只是一个例子。在篆法、字法、章法、形式等各种技巧展开过程中，都会遇到一个古典法则的固定教条与今天艺术创作的丰富表现力的矛盾。工匠技能的要求适合于前者，而高等篆刻教育则义无反顾地选择后者。

第三，从师徒授受的经验式重复练习到正规的有目的的科学程序训练。

在一个业余的师徒授受的教学过程中，不断地重复是唯一的方法。我们经常会听到"铁杵磨成针""水滴石穿""十年寒窗"之类的劝导，鼓励学生们学书法学篆刻要刻苦勤奋，这当然是对的。但作为教学过程的研究而言，让学生单方面地日复一日地磨炼，却不考虑在"十年寒窗"中如何缩短耗时、提高效率，这仍然不是一个称职的教师应有的态度。特别是现代教育理念支撑下的大学课堂，已完全不同于传统文人的书斋，再以过去的磨炼一成不变地应付专业化程度甚高的现代教学，更是一种无视具体环境变化的懒惰。

那么，大学课堂中的篆刻教学应当是怎样的方式？在限定课时、讲究课程结构、注重教学法的大学专业教学中，"合目的性"是一个非常重要的教育理念，"理性的程序训练"又是一个极为重要的教学特征。"合目的性"是指目标设定的阶段性区分，以及每个目标的清晰可辨，还有目标与目标之间的逻辑因果衔接与编排。这就要求在篆刻的技术劳作中，每一个步骤的目标设定，必须是理性的、有理由的，并且也是有因果关系的。它对教师提出了更高的要求：一个教师应该成为阶段与程序的编排者，并且随时都能意识到自己在做什么，会产生哪些效果。至于"理性的程序训练"，则主要落实为对每一个教学要求有一整套在时空关系

上十分清晰、明确的教学形态。比如边框练习的编排应当如何设定程序，篆法训练应当如何安排前后衔接……即使是同一个篆法训练，又应该采取哪几种不同的观察、思考角度，提出什么样的不同课题，甚至在几个年级或几个学期重复安排，其重复的目的又是什么，理由又有哪一些，在多角度（正、反、侧、平），多层面（由低视高、由高视低），多方位（直观、旁视）的教学思维变换中，把篆刻艺术的教学内容作多样化的丰富处理。在此中，篆刻家个人的经验不再具有唯一权威的含义，而学科观照与规范化训练却是一个更有价值的选择。

第四，从只关注结果到重视教学手段与过程。

在古代的篆刻教学（传授）形态中，对于怎样学习的要求通常是含糊不清、可以各行其是的，而对于最后的结果，即能否刻出好印章却十分关注。这是说要成为一个篆刻家，该下二十年功夫还是四十年功夫，这全凭个人的造化，只要最后成功了，多少年都不在乎。但从现代篆刻高等教育的立场看，这样的教育形态却是缺乏科学性的。一个大学本科，只限于四年；一个硕士课程，只限于三年，多半年也不行。时间是事先预定好了的。时间上不能随心所欲放任自流，就逼迫我们在这限定的过程中下功夫去改进之。故而在一个真正的大学教学过程中，鲜有不关心教学法、教学手段与过程内容的。

重视方法手段与过程，意味着我们必须对每个学习过程中的细节进行严密的论证与精细的推敲，意味着我们必须证明每个教学环节的合理性。同时还意味着我们每一次布置作业时，不但要告诉学生结果还要告诉其理由。对教师来说，更重要的是在确定教学内容的合理性的同时，还应该不断地去讨论研究教学方法的有效性——内容是合理的，但方法应用不当，合理的也会变成不合理的。从某个角度来说，方法是可以决定内容的。于是，"篆刻教学法"便成为大学教师与匠作师傅之间最明显的差距：教师要讲究教学法并且有义务向学生证明它的合理性，而师傅则只要凭经验告诉徒弟这是对的就行了。在日复一日、年复一年的教学过程中，大学里的展开充满了理性智慧的光辉、妙趣横生而且有极强的逻辑力量。而在作坊里的展开则全然凭师傅个人的感觉来进行，他说东就一定不是西。至于为什么是东，通常不必解释也不能解释。

可以说，只关注结果而忽视方法过程，最后很难引出真正的结果，因为其间的偶然性太大。而关注方法与过程的理性力量，其最后必然会引出好的结果。当代的高等篆刻教育所取的正是后者的立场。这样，它就与古典式的经验授受明显拉开了距离，这是一种时代必然会有的距离。如果没有这样的距离，古今混然一致，那倒真的有些怪得不可思议了。

第三节
篆刻艺术现代教学的扩展与延伸

　　以篆刻作为一个固定、有形的存在，强调它永恒不灭的常态，并以此来要求一般的篆刻教学必须循规蹈矩，这样的立场并不是毫无道理的。我们平时所说的基础，其实是指作为常态的这些篆刻最基本的要素。没有它们的存在与构成的有序，篆刻就不成其为篆刻。倘若篆刻都不成为篆刻，生存前提没有了，那么所有的学科建设、时代发展……都成了一句空话。

　　当然，基础的概念也不是一成不变的。世界万物都在变化，区区一艺的篆刻自然也在变。比如两周与秦汉时代，铸冶技术即是基础，今天却不需要这样过于高古的技术。反过来，明清篆刻家多以石料刻印，于是才有了刀法。这个刀法基础，上古人未必会有意识地去关注。我们今天以圆朱文、细朱文、铁线篆为基础，在印章还钤于封泥之上的两汉时代即不可能有。这就表明，基础虽然有恒常的一面，但它也不得不因时而变。在历史发展进程中，变是绝对的，不变的基础是相对而言的。

　　但篆刻之所以为篆刻，自然也具备某些较固定的要素。如果什么都毫无边界限制，则篆刻就无所谓非叫篆刻了。在此中，技法包括篆法（字法）、刀法、章法，是一个固定的要素，形式又是一个固定的要素。如果说"法"是对构成过程的手段的追究，那么"形式"则是对构成结果的追究。这两者对于艺术创作而言都是最本质的。我们在高等篆刻教育中作为起步基础的训练内容，当然也是以这两项主干内容为主的。

　　于是，就有了对形式（从周秦古玺到汉印再到唐宋元明清文人篆刻）的全面探索的要求：一个学生不仅要会刻，自己喜欢的或汉印或将军印或朱文小玺，作为专业人才，他必须十八般武艺样样俱全——烂铜印他是专擅，圆朱文他也毫不逊色。这，就是基础。

　　于是，也就有了对技巧（从冲、切刀以及赵之谦、吴昌硕、黄士陵、齐白石、来楚生、陈巨来等各种用篆用刀技巧）的全面掌握的要求：一个学生不仅要会取某一名家的套路，什么样的刀法、什么样的篆法，他都要烂熟于心。这，也是基础。

　　对形式的全面追索，使大学篆刻高等教育在课堂上讲授时会变得生动有趣，学生面对的不再仅仅是一家一派或几条经验语录法则，他们面对的是一个个活生生的生命个体，是极开阔极丰富的艺术宝藏。在选取、舍弃这些古典样式之时，学生们有极为自由的选择幅度。准确地说，作为专业教学要求，还要逼迫学生去

广泛选择与比较，即使不愿选择也不行。这，正是我们对专业训练所提出的要求，它的要点，第一是"广"，"广采博取"。

对技巧的全面探讨，还牵涉如何解读、阐释古典的问题。"看花是花"，是一种较为简单的对应式解读。而"看花不是花"或"不看花却是花"，这是一种解读空间、解读立场更为灵动自由的方法。对学生的训练，第一是对每一家技巧路数不但要知其然还要知其所以然，要知其来源家数。第二是要有所变化，要有不断地求新求变，从一个基点中变出各种招数的能力与想象力。换言之，古典也还是古典，对象并没有变，但解读方式却变了。这种方式的改换，其实是丰富了古典，是扩大发展了古典，使之"旧貌换新颜"。根植于基础之上的现代学科教学训练，其此之谓乎？

技术（物质）的改进与变革要求，必然会牵动思想观念的变化。站在教育学角度看，这就是一种从古典向近现代再向当代的"转型"。中国书法、中国画，以及美术、音乐、舞蹈戏剧，在近百年里都曾有过这样的"转型"。篆刻在现在才开始意识到"转型"，其实是太慢太迟钝了。但还是得转，不转，就无以自立于当代艺术之林。而要想有圆满的成功转型，教育又是一个极为关键而有效的切入口。不先从教育观念开始抓，就无法收总揽全局之效。而教育观念的开拓与发展，首先表现在对一些具体技术问题的重新认识、重新理解、重新把握、重新定位。总其大要，有如下四项：

一、形式至上

在篆刻教学过程中强调"形式"的非凡重要性，首先基于古代印章是工匠制作与明清篆刻是文人雅玩的认识前提。工匠制作与文人雅玩当然也有丰富的"形式"，但实用与风雅又使得彼时对形式的重视不会有很突出的表现。它是非主动、非意识的，是通过长时间的积淀与淘汰，逐渐地聚积而成的。今天，篆刻却是展厅中的主角，没有形式，则几乎缺乏安身立命之本。由是，在教学训练中强调对篆刻的形式——既有的古典形式与可能有的新创作形式——的重视，是合乎逻辑、顺理成章的。更应该强调的是，高等篆刻教育除了"形式至上"之外，不应该仅仅停留在对既有形式的简单模仿与移植的层面上，而是在形式解读与重组、创意方面有一套更加行之有效的训练方法，并从中提取出一些带有根本含义的形式元素。比如"边框""线条""界格""字形""空白""剥蚀"等，对它们进行更广泛深入的研究，提出一系列探究课题。如把这六种要素依古典分成若干类型，并以各种类型、要素作重组、重编，融会、化合出更多的新形式新风格，来更透彻地了解、领悟各种古典既有形式的来龙去脉。试想想，这是一个何等高要求的

工作，对教师素质、教学方法而言，又是一个多么高的界定标准！

形式本身并不是僵硬不变的，每一种形式背后都有一段历史；形式本身也并不是空洞的，每一种形式语汇要素必然代表了某种文化与审美的要求。在过去，我们只把它看作是一个现成品，是静态的。但在现代的篆刻高等教育中，我们把它看成是一个动态的过程，并在教学过程中不断地分析、解构它，使它鲜活起来，又在分析、解构、重组、融合过程中，探求它的多种发展的可能性，使它作为一个生命体还有不断前行的动力与活力。如此看来，形式还有什么理由不居于"至上"的地位呢？

二、文字应用的扩展

与书法的以文字书写为载体相同，篆刻艺术中文字应用也是一个"立身之本"。它是篆刻之为篆刻（非雕刻工艺）的主要理由，而且，它比书法的限定更窄。它心甘情愿地自囿于篆书这一古文字系统之内，楷隶行草，或偶一涉足或掉头不顾，只对篆书情有独钟。

这当然是篆刻印章首先作为实用的取信工具而存在的缘故，但当它构成传统形态，被作为典范代代传承之后，印章文字取篆，便成为一种约定俗成。历朝历代也不再去追究其理由，只是在传承过程中欣然接纳而已。在一个传统氛围中，追究理由的确也没有多大意义。不管是工匠还是文人，只需要顺势而为，接纳是最轻松简单的选择，即使"篆书"早已退出实用文字书写的舞台也罢。

于是，我们看到了篆刻作为随时代发展的一门有生命活力的艺术，却甘心匍匐于篆书这早已在实用中"死去"的古文字脚下。对它的合理性进行怀疑甚至检验，这不是我们现在的工作。但对这一现象拥有一个清醒的认识，理解"篆刻"作为一个固有名词，之所以比"刻印"更流行、更习用的关键在于"篆"，以及检讨历来印论凡论技法必先强调"明六书""通篆法"的观念依据，对于今天的篆刻高等教育而言，仍然是一个必不可少的工作。

于是，在教学过程中，对文字应用可以从两个方面去加以深化。第一，是对"篆"的立场进行更极端更彻底的深化。过去只在意于篆法规则，即"六书"，现在更要通上古之法、战国金文之法、西周文字，乃至甲骨文与商金文之法——在历来的古玺汉印之中，并无甲骨文入印之先例，故而这甲骨文虽说是比金文更古的古文字，但在篆刻家们看来，它却是一个并不"古"的新课题。第二，是对"篆书"以后的今文字，从隶书到楷书、行草书也作深入研究，对今文字入印的可能性也进行大胆尝试，并且对既有的隶书印、花押印、楷书印等也作分析与评判。这，是在汉字之内对之进行全面的、开放性的研究，它的目的不是否定既有

的篆书入印传统，而是试图使这一传统更丰富、更有立体感。

进而言之，在以篆书为核心，上溯甲骨文、下追楷隶草书的汉字范围之外，难道就没有其他可能了？站在艺术创作的立场上看，任何可能性都不应该被忽视、被舍弃。比如少数民族文字，近汉字的西夏文、契丹文，稍远些的如蒙古文、满文、藏文，是否也有入印、作为篆刻在文字应用上的扩展的参照价值？满文印、西夏文印等早已有先例在，表明古代先民们的思想比我们开放得多，我们的工作重点应该放在如何加强它的"艺术性"，即篆刻意味方面。再比如，标音文字中的外文系统，如印度文、波斯文，乃至英文、法文、德文、俄文，为什么就一定不能进入篆刻的天地？一些非文字的抽象符号标识，又为什么也一定不能被作为创作素材来采纳？比如古代印度、伊朗、土耳其、阿富汗即有印章，其中的形式含义我们为什么视而不见呢？至于符号，商代青铜器上即有非文字的族徽符号，都是有现成的范例在。只要我们在教学上开阔眼界而不封闭自己，那么，篆刻中的文字符号应用应该是一个极为丰富的探索生长点。现在来审视这一问题，并予它以一个高等艺术教育的定位，我们就可以通过实践摸索出许多有价值的创意成果来。

三、创作材料的选择

以既有的篆刻艺术形态论，使用材料自然为石，因为有了印石，才会有文人自篆自刻的可能性，也才会有对刀法的总结与归纳。这即是说，篆刻中的许多技法要领，首先是基于创作物质材料的规定而来的。

石章作为印材的传统已有五百年历史，它已经构成了一种经典形象。围绕它而生发的刀法作为一种具有历史文化含义的技法系统，自然也就成了一种"文化"。故而，今天我们只要刻印，这具有丰厚文化含义的刀法，不但不能少，而且还要不断强化它的作用与表现力。因为强化它即意味着强调了篆刻的文化性。此外，今天刻印还是以印石作为材料，这一物质规定也决定了我们不可能忽视刀法的存在价值。

但这并不等于我们对刀法只能一成不变地沿袭而不能有任何创造。古人有冲刀、切刀或十三刀之类，这是站在刻印（而不是篆刻艺术展览创作）的立场上产生或总结出来的。那么，今天当我们在努力试图扩大篆刻作为艺术品的魅力之时，当然不必仅仅以古法自囿。扩大、丰富、发展"刀法"的内容，使它的表现能更多样也更自如，使"刀法"不再仅仅是初学者的教条，而能够成为一个自身也在不断流动生发、新陈代谢的生命体。这正是当前高等篆刻教育必须承担的工作。

而建立在石章材料基础上的"刀法"的美学含义的被提升，还只是一个众所周知的"分内事"。随着当代篆刻艺术创作越来越趋向于手法多元、变化丰富，

多种印材的被利用，已成为新时代篆刻的一个必然会出现的导向。比如烧制陶印，即是在日本、中国都十分兴盛的印林雅事。又比如刻竹印、木印，以及用砖、瓦当刻印，也都是文人圈内视为高逸的举动。至于琢玉、铸铜，虽然需要复杂的工艺流程，并非一般附庸风雅者可随意为之，但也有不少印人甘愿一试身手。于是，烧陶印、刻竹印、琢玉印、铸铜印，还有砖瓦之类，林林总总，作为篆刻艺术创作的材料选择，已经拥有越来越宽泛的自由度。而这种自由度的日益扩大，对于提高篆刻形式表现力与艺术魅力当然有极大的帮助。

问题还在于，印材选用幅度的扩大，其含义绝不会仅仅限于单纯的材料本身，因为材料的扩大丰富必然会带来制作技巧的丰富与多样。于是，在以印石为对象的刀法技巧之外，我们应该还有针对陶坯、针对竹木印材的刀法研究。比如陶土的软塌，竹木的腻与碎，恐怕都不是过去刻石章的同行所能想见的。至于铸铜印，在今天习惯于刀法者来说是异端，其实却是古已有之的老传统。但老传统转化为新技巧，就大有可研究的余地。铸范技巧如此，雕琢玉印的技巧也当如此。于是，伴随着不同的印材应用，伸延出不同的技巧实施，对于高等篆刻教学而言，可说是发现了一个新的王国，一个拥有无穷丰富、深不可测又宽广无比的新世界。

四、教学手段专业化

从师徒授受的古典方式走向新的课堂教学，对篆刻这样的古老艺术门类提出了严峻的挑战与要求。在现代文化知识结构中，在现代文明浪潮冲击影响之下，篆刻内部的机制已开始有了相当明显的萌动。比如走向对高等技术教育的依托，强调对形式的重视，对文字使用与材料使用持开放的立场……所有这些，都是明清篆刻家们所未曾梦见，也不可能去认真思考的。但在今天，我们不但要去思考、去研究，还要借助于高等教育的体制，提出一整套解决办法，设计出解决答案的程序。这，正是当代篆刻教育的最大任务。

立足于高等教育的学科要求，在篆刻的课堂教学中，强调文化性与专业性是一个矛盾的两个面。文化性的要求是针对印章史、篆刻史的历史文化传统，以及针对篆刻在今天作为艺术的社会功用而言的。从古文字学、印章学直到新兴的篆刻美学，皆在此列。专业性的要求则是针对创作与理论研究而发的。它要求一个接受高等教育的篆刻学生必须在临摹功夫上是一流的，在创作的过程中也是一流的，在掌握各家各派的形式表现语汇时更是一流的。此外，在篆刻（印章）的历史研究、印家研究、印作研究、篆刻形式研究、风格研究、流派研究、技巧研究、美学研究等方面也是一流的。一个篆刻专业的大学生，应该是创作与理论兼长，而技巧上又是对各家各派如数家珍；在创作上则时见新意，

并能对历史文化传统与社会时代有着深度思考。试想想，古代印家需要这些吗？需要这些的条件存在吗？

文化性与专业性，是我们应该把握的第一个要点。过去我们的教学活动对文化性强调较多，而视篆刻的专业性不够，这与篆刻一直未能成为独立的学科有关。现在，我们应该及时地补上这一课。

第二个要点，是强调艺术性与技术性的矛盾统一。在目前的高等篆刻教学中，重视技术甚于重视艺术表现，其间也存在着不甚平衡的情况。

篆刻艺术在操作性质上应该是一门技艺而不是思考加学问。是技艺当然就会特别重视技术要求与指标。因此，过去的印家注重治印技巧和今天的篆刻家重视刻印技巧并视此为唯一，本来也并无大错。不如此，连一方印也刻不好，当然不配在篆刻界夸夸其谈。但走向高等教育的篆刻，却不能仅仅在技巧技术层面上自满自足。否则，它就永远只是工匠的职业技艺而上升不到艺术的层次。作为一门艺术，作为制高点的首先应该是思想与理念，是作为人的创造力与艺术的创造力。技巧技术只是帮助达到展现创造力的手段与途径。在一个真正的高等篆刻教育体制中，应该着力强化对学生的创造能力与想象能力的培养，并把平日严格的技巧技术训练与创造力培养有机地衔接起来，形成一个优质的循环。

正因为是重在创造力培养以区别于一般工匠式的师徒授受，大学专业学生的训练应该更多地体现出开放性、实验性、可塑可变性以及思想性。尤其是技巧训练，更应该实施多种可能性的尝试，以及对因果逻辑关系的说明与证明。它的一切环节，至少在设定时应该是极其理性的。

我们在此特别强调一个"可能性"的概念——篆刻艺术的可能性。每一个技术训练步骤，或是风格、流派、形式训练的教学要求，都不是仅仅在技术层面上把结果交给学生，而是把一个开放性的课题、问题交给学生。结果是一个终止的状态，它已经完结，不再有可能性，而课题却是"正在进行时"，它还在发展，需要我们用各种可能去寻求答案。高等教育的本质，应该是科研式的课题展现，而不是经验结果的简单报告。有时候，在课堂里一场展开得有条不紊的课题探讨更迷人、更吸引人，因为它能有效地训练学生的思考与能力。而工匠的技术练习是不需要这些的。

在高等篆刻教育中，强调"可能性"的价值，强调综合能力、创造力的训练，是我们对上古工匠印章、近古文人篆刻这两个阶段经过深刻反思之后归纳出的当代要求。它的特征是：以艺术创作为基准，强调艺术家的形式创造能力，并使它更切合于现代艺术展厅活动的时代要求。

以技术性为物质基础，去追求艺术性表现，这是当代高等篆刻教育的责任与

使命。它带给我们的启示与新的工作要求，是十分繁重而艰巨的。但作为这个时代的篆刻家，应该有勇气面对这些挑战。

第四节
篆刻艺术教学的展望

篆刻教育学在当代，既具有作为对千百年篆刻史的丰富内容进行现代学科总结的作用，又具有对今后篆刻艺术发展奠定基础、提供学科出发点的功能。可以说，对篆刻的观念、篆刻的艺术定位、篆刻的学科建设进行清理与梳理，从根本上说是着眼于将来——教育的宗旨与目标都是指向将来的，但教学内容却又必须以既有的成果为依据。那么，在此我们应该寻找一个衔接点与切入点：教学方法。要使它既能尊重古典（过去）又指向未来，既直面基础（过去式）又强调创造力（将来性）。这对以古典的、传统的、在封闭循环状态下运行了上千年的篆刻艺术，以及依附于它的篆刻学科建立、篆刻高等教育学而言，都不能不说是一个极大的挑战与珍贵的机遇。特别是作为高等篆刻教育学而言，除了基础的强调之外，如何使它具有一种时代性格、使它能去思考一些高层次的艺术命题，而不仅仅限于在技术层面做文章，正是作为这个时代的篆刻教育家们应该共同来探讨的问题。换言之，在初等的入门水平线上，技术、技法、技巧是唯一重要的内容；在高等教育立场上，则时代、社会、历史、艺术本体、想象力与创造力的培养……这些是重要得多的教学要求。这些内容，正是古典或曰古代所缺乏，但却是我们今天所拥有的"专利"——古人没有的，今天我们有，这岂不是一种创意创造性很强的新工作、新使命？

根基立定之后，时代与社会生活，就是当代篆刻家们最重要的思考题。"时代"这个概念在教育学框架中，应该具有两个方面的作用。

第一，是对旧有的古典进行"时代"的解读。从既有中抽绎出未有——对象是既有的古典，并没有变，但解读的方法变了，"时代性"的标志即体现在方法上。

第二，是在旧有的古典中寻找出新的时代内容。也是从既有中抽绎出未有——方法变了，对象也变了。在既有的古典中增加许多新内容，"时代性"的标志，同时体现在内容、对象上。

而要满足这两个要求，又延伸出对教学过程、教学主体的更高的要求。作为教学过程，应该强调每一课时的目的性及训练的有效性，以及在此背后的逻辑力量与因果连环能力，于是这又牵涉教学法、教学原则的改革；作为教学主体，则规定了教师必须用一种更为理性、明确、完整、深入的手段与方法来实施他的每

个教学过程，这对教师本人的业务素质、专业要求、教学手段的灵活应用也带来了极大的考验。一个封闭的、古典类型的篆刻高手，可能技巧是一流的，但却无法胜任这样的崭新要求。这就是"时代"，作为高等篆刻教育学必须面对的内容。没有这样的素质与能力要求，一个篆刻教师绝对不能算是真正意义上的高等（大学）篆刻专业教师。我们面对的，是这个时代的需求，而不是古典之需求。

那么，在以下各章的教学安排中，我们会尽力把这样的教学思想、教学手段以专业要求铺展开来，使它具有目标明确，又环环相扣、极具系统性与连贯性的高等教学过程，使它的每个环节设定都有足够的理性支撑。以此来证明：一个具有时代特征的篆刻教学体系的建立是可能的，并且它必将对未来的篆刻艺术发展提供新的坚强有力的支持。

第四章

一年级训练程序

主题：忠实临摹

单元一　古玺临摹

【训练内容】

（一）以透明薄纸覆于印谱之上，勾摹古玺印蜕五十方。

（二）对古玺印蜕作分类。以形式为基准，大致分为宽边朱文古玺和复边白文古玺，并以此两大基本类型为准，研究讨论这两大类型中还有多少更细微的表现差别。

（三）勾摹五十方古玺并作分类之后，试将已获得的古玺印象以创作方式固定下来。取自己的名字，检出大篆古玺的古文字，再以勾摹过的印面形式（任选一种），作出印面设计。力求将这一设计融合于勾摹作品中，不至于有太大的差别。

（四）在设计过程中，细心观察古玺作品中的横竖线安排、空白处理的一般技巧。

【训练目的】

利用勾摹方式建立起对古玺形式的基本认识，使学生在面对一个"抽象的古玺"概念时，能马上在头脑中反映出古玺的一般形式特征，为熟练掌握古玺的一般技巧打下基础。在动刀刻制之前，一个综合的基本认识轮廓是十分重要的。

【选用印谱及印蜕范本】

《十钟山房印举》

【关联参考作业】

（一）名词解释

古玺

《十钟山房印举》

（二）篆字、古文字的查找方式

部首检字法

音序检字法

笔画检字法

（三）有关篆刻检字的常用工具书

《说文解字》

《汉印分韵》

《缪篆分韵》

《金文编》

《甲骨文编》

《古文字类编》

《古陶文叕录》

其他各种篆刻字典

 王宜

 韩莫

 异耳

 韩侯致之

 阳间

 长午

 事泽之

 孙九嗌

 口匜

 㙤城发弩

 阳城庆

 㯕购

 肖隘䎧

 阳城相如

 长口

 公孙张

 郑同

图4-1
古玺中的朱文小玺

 冯议

 李昌

 李夫

 维虑

 王涵

 上官贤

 赵阎

 董画工

 牛如意

 赵莫茹

 成□人

 谢延平

图 4-2
古玺中的
白文小玺

 娗都□玺

 易都邑圣□□之玺

图 4-3
古玺中的大印（玺）（一）

右□王玺

□王之玺

单佑都□玺

荀白伇之玺

职曲氏之玺

枝潼都□玺

蔑都之玺

图4-4
古玺中的大印（玺）（二）

单元二　汉印临摹

【训练内容】

（一）同单元一方法，以透明薄纸覆于印谱之上，勾摹汉印印蜕五十方。

（二）对汉印印蜕作风格分类。以形式为基准，大致分为汉铜印、汉玉印、铸印、凿印、满白文印、细白文印、烂铜印、急就印等，以此来讨论汉印世界中应该有多少种更细微的形式表现。所举类型越多越好。

（三）勾摹五十方汉印之后，试将已获得的汉印的大致印象再作尝试性创作。刻自己的名字或斋号，检出汉印摹印篆文字，再取曾勾摹过的印面形式（任选一种）作印面设计，力求较纯正地反映出原依据作品的精神风貌。

（四）在设计印稿时，请仔细观察并考虑汉印对于印面铺排的一般技巧，以及汉印对残缺美的灵活应用。

【训练目的】

利用勾摹汉印建立起对汉印艺术美与形式的基本认识，使学生在面对"汉印"时能马上反映出它的几种大类型及一般表现方法，为熟练地运用汉印创作方法打下基础。此外，在用刀刻制之前，为防止学生马上陷入技巧技术的研究中无力自拔，先在审美印象上以勾摹方式作一展开与渗透，是十分重要的。

【选用印谱及印蜕范本】

《十钟山房印举》

《上海博物馆藏印选》

【关联参考作业】

（一）名词解释

汉印

《上海博物馆藏印选》

（二）关于篆书文字与篆印文字的区别

 篆书

 篆印文字（摹印篆）

 由"书篆"转向"印篆"

（三）篆刻一般工具介绍

 印刀

 印石

 印泥

 印床

 印矩

 印板

 印谱笺

 睢陵家丞
 张掖尉丞
 裨将军印
 厚丘长印

 蓳川侯印
 舞阳丞印
 济南司马
 安陵令印

 骑千人印
 乐陵之印
 长信少府
 钱府

图4-5
典型的汉
白文印

亲晋王印

蛮夷里长

晋匈奴率善佰长

新保塞乌桓烟犁邑率众侯印

汉归义夷仟长

亲晋氐王

新五属左佰长印

晋乌丸率善佰长

图 4-6
汉、魏、晋白文印

汉委奴国王

汉匈奴恶适尸逐王

汉保塞乌桓率众长

汉匈奴呼卢訾尸逐

汉归义羌长

汉保塞近群邑长

图 4-7
汉印中的少数
民族官印

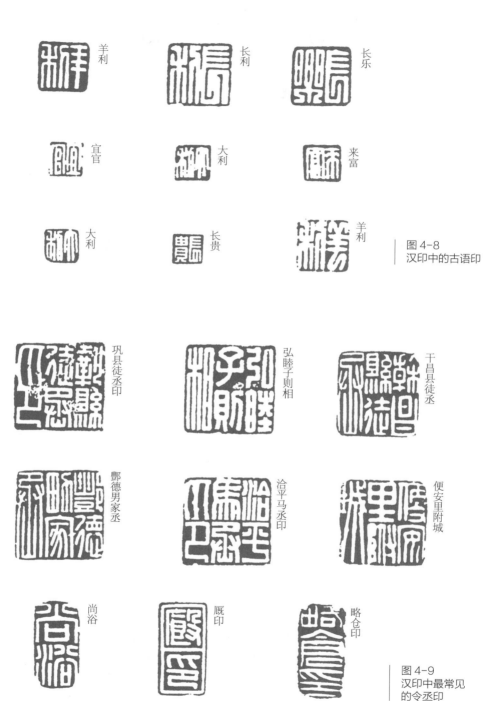

羊利

长利

长乐

宜官

大利

来富

大利

长贵

羊利

图 4-8
汉印中的古语印

巩县徒丞印

弘睦子则相

干昌县徒丞

鄾德男家丞

洽平马丞印

便安里附城

尚浴

厩印

略仓印

图 4-9
汉印中最常见
的令丞印

单元三　明代篆刻临摹

【训练内容】

（一）勾摹明代文彭、何震、汪关、朱简等印作各三至五方，并记住他们各自的篆刻风格。

（二）临刻文彭的"文彭之印"朱白文两种及"文寿承氏""寿承氏"印，了解并记忆文彭刻印时对印面形式的大致把握方式。

（三）临刻汪关印"子孙非我有委蜕而已矣""王节之印""消摇游"和"徐汧私印"（白文），在脑子里形成一个"汪关印风"的概念。

（四）以同样的训练方法，组成临刻何震印作、朱简印作的训练单元，并对临刻作品所用刀法之相同处与相异处作一说明。

（五）对文彭、何震、朱简、汪关四家的印风作一概括，并完成以下课题：

1．取成语"武陵渔郎"，并以文彭、何震、朱简、汪关四家典型印风各刻一遍，以能接近原参照印作为上。

2．四家之中任选一家风格，刻自己名字印或斋馆印一方。

【训练目的】

以明代初始的篆刻样式为基准，引导学生对从古玺、汉印直到明清样式的最初过渡形式进行细致把握。在临摹时要求开动脑筋，能多从把握原作风貌与体察原作者创意的角度出发。以能学而致用为上。特别在临刻时要求准确无误、一丝不苟，而在创作或自刻时则能得心应手地加以应用。

【选用印谱及印蜕范本】

《明清篆刻流派印谱》

【关联参考作业】

（一）名词解释　　　　　　　（二）印面篆书安排与布局（写印稿）

文彭　　　　　　　　　　印稿上石的一般程序

何震　　　　　　　　　　朱文式，白文式

朱简　　　　　　　　　　双钩，讲求笔意，留有再创造的余地

汪关

明代中叶的其他印篆

《明清篆刻流派印谱》

檀心轩

七十二峰深处

寿承氏

文彭之印

文彭之印

文寿承氏

琴罢倚松玩鹤

图4-10
文彭印作

徐汧私印

王节之印

徐汧私印

消摇游

子孙非我有委蜕而已矣

图 4-11
汪关印作

查允抡印

吴之鲸印

臧懋循印

图 4-12
何震印作

单元四　圆朱文印临摹

【训练内容】

（一）勾摹自赵孟頫、巴慰祖直至陈巨来的圆朱文名印各一至二方。了解圆朱文这一特殊印式的形式美构成方法。

（二）临刻陈巨来的圆朱文印"待五百年后人论定""小嘉趣堂""大风堂珍藏印""大千居士""张爱"等，注意圆朱文细密周到、圆润清畅的特点。

（三）临刻赵孟頫的"松雪斋"、鞠履厚的"晴窗一日几回看""游于艺"、巴慰祖的"下里巴人"等，在圆文朱的世界中体察各种不同的表现方式。

（四）以圆朱文为基本格式，创作作品一件，内容随意。要求能大致合乎规范并灵活应用已学到的基本技巧。

【训练目的】

以圆朱文作为一个独立的系统进行教学的观照，并在初学时即提出这一范式，以提醒学生篆刻技巧的"难度值"。告诉他们在刀法应用上的"稳健"仍是第一要义。一般而言，在了解了圆朱文的基本布字方式与用刀方法之后，许多学生会对它产生畏难情绪。但作为教学过程，不苛求学生刻出最好的圆朱文作业，只要求学生能了解这一印式的大致状况即可。真正的技巧学习阶段，是在第二学年。

【选用印谱及印蜕范本】

《明清篆刻流派印谱》
《安持精舍印存》

【关联参考作业】

（一）名词解释

赵孟頫

巴慰祖

陈巨来

《安持精舍印存》

（二）圆朱文的来源及它的发展史简述

赵孟頫印

赵

赵

松雪斋

赵氏书印

天水郡图书印

水精宫道人

图 4-13
赵孟頫印作

下里巴人　巴慰祖刻

下里巴人　陈巨来刻

游于艺　鞠履厚刻

晴窗一日几回看　鞠履厚刻

图 4-14
巴慰祖、鞠履厚、
陈巨来印作

乌衣

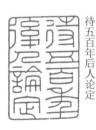

待五百年后人论定

松冈书屋

小嘉趣堂

政平

图 4-15
陈巨来印作（一）

张爱

大风堂珍藏印

双江阁

吴兴徐伯郊收藏书画
金石书籍印

出山小草

大千居士

云松馆

国立北平图书馆珍藏

图 4-16
陈巨来印作（二）

单元五　浙派印临摹

【训练内容】

（一）勾摹浙派名作二十方，内容以"西泠八家"印作为主，其中应包括丁敬、蒋仁、黄易、陈鸿寿等的代表作。特别注意浙派印风中的线条质感的表现方法与大致用刀方法。

（二）临刻浙派名家印：丁仁的"敬身父印"（白文）、"砚林丙后之作"（朱文）、"丁敬之印"（白文），蒋仁的"蒋山堂印"（朱文）、"蒋仁印"（白文）、"吉罗庵"（朱文），黄易的"小松所得金石"（白文）、"卖画买山"（朱文）、"一笑百虑忘"（白文），奚冈的"烟萝子"（朱文）、"蒙泉外史"（朱文）、"龙尾山房"（朱文），计十二方。注意浙派印的朱文与白文各自表现的一般规律与基本手法。

（三）再随意摹刻"西泠后四家"陈鸿寿、陈豫钟等的印作，亦依上举（二）的方式展开，朱白相参为宜。

（四）对浙派的朱文印与白文印有一大概认识之后，即以朱文样式刻一名字印或闲章，再依白文样式刻一名字印或闲章。要求尽量与浙派的典型风格相吻合。

【训练目的】

浙派是中国篆刻史上的重要流派之一。浙派创造了一种新的刀法系统，其印风对后世影响极大。学习篆刻，必须了解并掌握这种刀法技巧系统。这是专业篆刻学习的基本功。本单元设置的浙派学习临摹程序，旨在使学生悉心把握作为浙派刀法基准的"切刀"之法，并通过对流派的整体观照，去认识浙派技巧风格内部仍存在着的对比。

【选用印谱及印蜕范本】

《西泠八家印谱》
《西泠四家印谱》

【关联参考作业】

（一）名词解释

　　西泠八家

　　西泠四家与西泠后四家

　　浙派

　　切刀法

（二）刀法的概念与分类

砚林丙后之作

丁敬之印

龙泓馆印

敬身父印

图4-17
丁敬印作

蒋山堂印

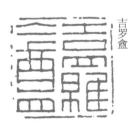

吉罗盦

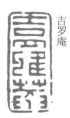

吉罗庵

山堂

蒋仁印

图4-18
蒋仁印作

项埔私印

汉画室

小松所得金石

秋子

松屏

卖画买山

一笑百虑忘

图 4-19
黄易印作

蒙老

奚冈言事

蒙泉外史

烟萝子

龙尾山房

蒙泉外史

图 4-20
奚冈印作

单元六　皖派印临摹

【训练内容】

（一）勾摹皖派代表印作五至十方，其中应包括邓石如与吴让之的名作。记住他们的基本风貌，并与浙派印风技巧作对比。

（二）临刻邓石如代表作"意与古会"（朱文）、"写真不貌寻常人"（朱文）、"我书意造本无法"（白文）、"家在龙山凤水"（朱文），吴让之代表作"攘之"（朱文）、"吴熙载印"（白文）、"吴廷飏诗词书画印"（白文）、"让之手摹汉魏六朝"（白文）、"日慎一日"（朱文）、"画梅乞米"（朱文）等，注意邓石如、吴让之的婉转流丽又刚健圆劲的线条特征，并希望能分出邓石如与吴让之的细微不同之处。

（三）以邓石如朱文风格、吴让之朱文风格各创作作品一件，以闲章吉语为佳。要求能与邓、吴印风相差无几。

【训练目的】

以邓石如、吴让之为代表的流丽畅快、刚健婀娜的印风，是迥异于浙派的一种新尝试，它在篆法刀法系统上都有新的开拓。本单元以皖派篆刻印风为基本取向，要求在临刻时认真把握"冲刀""披削"等特殊的技法语汇，并通过综合的皖派临印，和更细微的邓石如、吴让之之间的差异的观察把握，来掌握这一流派自身的对比度与大致轮廓。

【选用印谱及印蜕范本】

《完白山人印谱》

《吴让之印谱》

【关联参考作业】

（一）名词解释

皖派

邓派

邓石如与吴让之

冲刀法

披削

小篆入印

（二）篆法的概念与分类

意与古会

笔歌墨舞

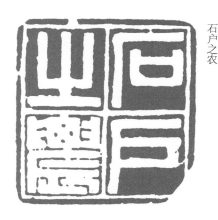

石户之农

我书意造本无法

图4-21
邓石如印作（一）

被明月兮佩宝璐驾青虬兮骖白螭

写真不貌寻常人

家在龙山凤水

宦邻尚絅莱石兄弟图书

有好都能累此生

淫读古文甘闻异言

烛湖孙氏

灵石山长

春涯

邓石如字顽伯

图4-22
邓石如印作（二）

吴廷飏诗词书画印

攘之手摹汉魏六朝

吴熙载印

攘之

熙载之印

画梅乞米

日慎一日

吴氏让之

图 4-23
吴让之印作

单元七　赵之谦篆刻临摹

【训练内容】

（一）选择赵之谦印谱中朱文印、白文印、大印、小印等各五方，进行勾摹。要求熟悉赵之谦作为旷代奇才对印章形式语汇把握的卓越之处。

（二）临刻赵之谦代表作"赵之谦"（白文）、"臣之谦"（朱文）、"赵扐叔"（朱白相间）、"赵孺卿"（朱文）、"赵之谦印"（朱文）、"会稽赵之谦印信长寿"（白文）、"二金蝶堂"（白文）、"郑斋所藏"（朱文）、"钜鹿魏氏"（白文）、"龙自然室"（朱文）、"西京十四博士今文家"（白文）、"定光佛再世队落娑婆世界凡夫"（朱文）等，注意他的风格特征的丰富多变与表现技法十分到位的优势。

（三）取赵之谦朱、白文印各两种形式，仿刻成自己的名字章或闲章。要求在布字、线条、印风方面与赵之谦风格贴近而无生硬之致。

【训练目的】

赵之谦为印坛旷世奇才，他对篆刻艺术的开拓具有划时代的意义。首先是在形式上取法多样，使篆刻艺术的表现力获得了广泛的、多样化的渠道，使篆刻作为视觉艺术拥有了更多的语汇。取赵之谦作为一个单独的单元训练内容，旨在向学生们展示时至近代，有才华的篆刻家对篆刻形式的发掘不遗余力，与明代或清代早、中期篆刻家相比，其意识要强烈得多，也主动得多。这可以看作是一个时代的审美标志。

【选用印谱及印蜕范本】

《赵之谦印谱》
《二金蝶堂印谱》

【关联参考作业】

（一）名词解释

赵之谦

《二金蝶堂印谱》

（二）赵之谦的历史评价

赵之谦印

定光佛再世队落娑婆世界凡夫

赵扬叔

赵孺卿

之谦

郑斋所藏

钜鹿魏氏

赵之谦印

图 4-24
赵之谦印作（一）

朱志复字子泽之印信

龙自然室

二金蝶堂

沈氏吉金乐石

宋井斋

孙熹

孙熹之印

会稽赵之谦印信长寿

以分为隶

赵之谦印

图 4-25
赵之谦印作（二）

西京十四博士今文家

绩溪胡澍川沙沈树镛仁和
魏锡曾会稽赵之谦同时审
定印

各见十种一切宝香众眇华楼
阁云

生逢尧舜君不忍便永诀

会稽赵氏双勾本印记

赵之谦

灵寿华馆读碑记

潘祖荫藏书记

臣之谦

图4-26
赵之谦印作（三）

081

单元八　吴昌硕篆刻临摹

【训练内容】

（一）以吴昌硕典型的粗厚雄强的印风为基准，选择大小不同的印蜕名作十方进行勾摹。要求悉心了解吴昌硕的篆刻创作基本风格与技巧展现的一般法则。

（二）临刻吴昌硕代表作"安吉吴俊章"（白文）、"湖州安吉县"（白文）、"石人子室"（朱文）、"缶庐"（白文）、"五味亭"（朱文）、"莫铁"（白文）、"私淑邓包"（朱文）、"酸寒尉印"（白文）、"用赐眉寿"（朱文）、"园丁生于某洞长于竹洞"（朱文）等，摹刻时注意其线条的古拙浑穆的具体形态特征，尽量以有形的方式传递出来。

（三）取吴昌硕重写意、重线条变化的风格，仿刻成自用印如闲章、名字章等。要求深入体察他印风的乱头粗服、不衫不履，但又内在严谨的特质，并强化夸张这种特质。

【训练目的】

吴昌硕的印风得力于他的书法，取一种道在瓦甓、乱头粗服的狂野之感，在历代篆刻流派如云的格局中能拔戟自成一军。因为他在章法、刀法、字法三方面都有异于时人和明清以来文人的治印传统，而与上古时代的古玺汉印在气息上十分贴合，在作为学习范本时就拥有一种风格启迪的含义，并可以为我们今天的篆刻创作直接取用。此外，向吴昌硕学习篆刻印风还可以帮助我们找到工稳与粗放、整饬与率意的种种形式上的反差与对比。对于一年级学生打基础有相当的好处。

【选用印谱及印蜕范本】

《吴昌硕印谱》

《缶庐印存》

《削觚庐印存》

《朴巢印存》

【关联参考作业】

（一）名词解释

吴昌硕

《缶庐印存》

（二）吴昌硕及其篆刻流派

缶庐

五味亭

湖州安吉县

双忽雷阁内史书记童嬛柳嬥掌记印信

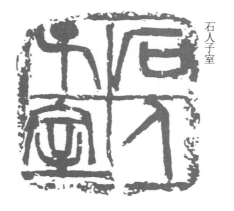

石人子室

图4-27
吴昌硕印作（一）

山阴吴氏竹松堂审定金石文字

园丁生于某洞长于竹洞

甲申十月园丁再生

恨二王无臣法

学稼轩

从心所欲

酸寒尉印

私淑邓包

鹤身

蒲华

图 4-28
吴昌硕印作（二）

悔盦

莫铁

节堂

安吉吴俊章

日下东作

十亩园丁五湖印丐

用赐眉寿

宝兰亭斋主人

明月前身

兰涯

图 4-29
吴昌硕印作（三）

单元九　黄士陵篆刻临摹

【训练内容】

（一）以黄士陵的金文入印印风为基准，研究其细挺光洁的篆法对印风的直接影响。对黄士陵的名作进行勾摹，并寻绎出掌握黄士陵篆刻技巧的大致途径。此外，请注意其白文印与朱文印对线条的不同处理方式。

（二）临刻黄士陵代表作"鲲游别馆"（白文）、"祇雅楼印"（白文）、"器甫"（朱文）、"人生识字忧患始"（白文）、"儿女心肠英雄肝胆"（朱文）、"培璠"（朱文）、"六朝管华斋"（朱文）、"延禧堂"（朱文）等，并以此对黄氏刻印中的装饰避让的巧妙构图，与其线条体现出挺拔光洁、瘦劲锋利的个性特征进行准确把握。对比黄士陵与吴昌硕、赵之谦的相异处。

（三）取黄士陵印作中白文光挺满布一路和朱文光洁金文平直一路风格，进行变化练习。要求对他的直线排布技巧融会于心，并依此仿刻名字印或闲章三至四方，以尽可能准确贴切为准。

【训练目的】

黄士陵的印风十分讲究劲挺与排比，与吴昌硕的乱头粗服恰成对照。黄士陵刻印不击边不剥蚀，代表了印学界主张平实而有锋芒的风格特征。以他的印风再加上三代吉金文字入印，对初学者讲究刻挺拔的线条、讲究功夫扎实的作业要求而言，实在是一个极好的楷范。此外，他的稳健平实并非了无趣味韵致，而是通过排比穿插与平行交错的空间关系来表现出种种微妙的情致，实在是很有创意的尝试，值得我们在创作风格与基础教学两方面加以利用。

【选用印谱及印蜕本】

《黄牧甫印存》

【关联参考作业】

（一）名词解释　　　　　　　　（二）关于黟山派
　　黄士陵

祇雅楼印

伯惠隶宝

金庆慈印

金庆慈

中嘉

秋晓盦

杨士晟印

汪元溥印

饱米斋

图 4-30
黄士陵印作（一）

六朝管华斋

儿女心肠英雄肝胆

人生识字忧患始

垣镛长寿

苏若瑚印

水仙盦

培珰

图4-31
黄士陵印作（二）

鲲游别馆

黟县李宗煝捐置焦山书藏书籍之印信

恩州谭崇徽印

遁园散人

王崇烈印

器甫

延禧堂

东鲁

图 4-32
黄士陵印作（三）

单元十　边款刻制与拓制

【训练内容】

（一）篆刻艺术中的印面（印文）刻制，与边款刻制具有同等的基本功的价值。没有边款的篆刻作品，通常我们会认为它是没有完成的作品。但边款刻制的技巧，又完全不同于印面（印文）技巧，作为重要的技术手段，边款水平的好坏决定了一个篆刻艺术家总体水平的优劣。

1. 学习一般意义上的边款镌刻技巧，如字形，又如线条的单刀与双刀，而以单刀边款的刻制为技巧的主要内容。把握横线、竖线、撇线、捺线，楷书边款、隶书边款、篆书边款、草书边款的基本刀法刻法。

2. 从一般刻制技巧转向特殊的边款艺术风格流派的刻制技巧。如明代人刻边款尚未有完整的语言系统，以双刀刻款为多。清代中期边款艺术大盛，如丁敬、蒋仁的单刀刻款，黄易的隶书边款，邓石如的长款，赵之谦的朱文边款和边款界格样式，吴昌硕的楷书款与篆书款，黄士陵的金文边款等，风格各异。学生应在此中选择至少五种不同的边款风格，进行临摹，并进行模拟创作。

从双刀刻款式（它是与印面镌刻相同的技巧语汇），到单刀刻款式（它与印面镌刻技巧明显拉开了距离），是一个边款技巧本体从幼稚走向成熟的过程。请将这种过程分成若干阶段，并收集古代边款名作进行排比、充实、证明之。

（二）选取古代篆刻边款中之典型者或自己喜爱者，在经过充分临摹、娴熟掌握基本技巧之后，进行"量"的训练。其方法可参考如下格式：

1. 取吴昌硕风格，刻龚自珍诗《己亥杂诗》，环刻印石四周；

2. 取赵之谦风格，刻明人小品文一篇，亦环刻印石四周；

3. 取来楚生隶书边款风格，刻古人印论一则，环刻印石四周，并在印石顶部以篆书刻印论篇名。

（三）刻制之外，边款的拓制也是一个十分重要的艺术表现形式。请以如下训练方式来学习拓边款的基本技巧：

1. 以一般的技巧学习拓边款的基本步骤：（1）白芨水粘面；（2）连史纸覆盖；

（3）棕老虎刷过三遍；（4）墨包拓墨；（5）稍干即描出拓纸；（6）完成。

2. 将之与拓碑、拓石的技巧作一对比，着重找出两者之间的不同点与相同点。吸收拓碑技巧以应用于拓边款。

3. 拓边款亦有自己的不同流派，除正常的边款拓制之外，还可以有另外两种不同的拓制技巧。两者分别代表了两种不同的审美趣味：（1）以"薄""透"为目标的"蝉翼拓"；（2）以"重""黑"为目标的"乌金拓"。

4. 请以学过的拓制边款技巧，拓制印谱一部。可以自选印谱，也可以临摹印谱。要求在篆刻作品的钤盖、边款的拓制上都有地道的专业技术魅力。

【训练目的】

在以印谱为中心的篆刻艺术表现形式中，"钤印"与"拓款"是两个不可或缺的构成。我们所设定的所有训练程序，都是只针对印面篆刻为中心，而对于边款刻制则关注不够。故而在本单元对它进行集中训练，期以快速的强化训练来掌握其基本语汇技巧，并能尽快应用。此外，在今后的篆刻创作格局中，边款刻制也许会成为一种新的创造方式、展览方式的出发点。因此对它应予特殊的注意。

【选用印谱及印蜕范本】

邓石如、赵之谦、吴昌硕印谱中的边款作品
古代官印（唐宋官印）中的刻款范例

【关联参考作业】

（一）名词解释

边款	棕老虎
侧款、顶款、环款	蝉翼拓
单刀款与双刀款	乌金拓
篆书款、隶书款、草书款、楷书款	钤印
印谱纸或连史纸	印谱制作
拓墨包	原钤印谱与原拓印谱

（二）作为篆刻艺术审美形式的"印谱"格式与"印屏"格式

图 4-33
宋元明清官印之款（一）

图 4-34
宋元明清官印之款（二）

图 4-35
文彭刻的草书顶、边款

图 4-36
明清篆刻家边款（一）

图 4-37
明清篆刻家边款（二）

图 4-38
邓石如刻的边款

图 4-39
赵之谦刻的边款（一）

图 4-40
赵之谦刻的边款（二）

图 4-41
赵之谦刻的四面款

图 4-42
吴昌硕刻的边款

高野侯刻的边款

撝之刻自用印

末客欲節厂得

吟姑蘇秦氏書

徽醉石宋定属

記之庚寅孟冬

十三史高塈集

放汉西狹頌事

法刻于梅王閣

赵叔孺刻的边款

鄞赵㭎孺拜觀

黄士陵刻的边款

仿天璽碑為

華老刻秦印

庚寅穆父時

士陵刻為

雪溪三兄

士陵刻应

属

图 4-43
近代名家刻的边款

图 4-44
来楚生刻的边款（一）

图 4-45
来楚生刻的边款（二）

第五章

二年级训练程序

主题：基本技巧分类

单元一　篆法——印文处理：用篆变化

【训练内容】

（一）以"知鱼之乐"四字为文字素材，分别设计不同的篆印效果。要求篆成六种印面：

1. 古小玺朱文"大篆"；
2. 汉印白文"摹印篆"；
3. 汉印朱文"摹印篆"；
4. 唐代官印"九叠篆"；
5. 清代邓石如式的"说文篆"；
6. 清代黄士陵式的"金文篆"。

（二）以"酒中仙"三字为文字素材，尝试进行大篆与小篆的交叉。要求打破一般篆印禁止通用大篆、小篆于同一印面的规则，尽量以大小篆混用于同一印面，并据此来检测自己的能力。看看在体式完全不同的大篆、小篆之间，是否有可能通过艺术语言的调整而达到风格统一协调。

（三）以"得自在禅"四字为印文素材，取同一印式，尝试进行朱文与白文的对比练习。要求每出一朱文体式的印篆效果，同时以白文再做一遍；如做白文体式的效果，也以朱文再做一遍。以此来检验同一印文格式在朱、白文之间的不同表现效果。

（四）同样以"得自在禅"四字为印文素材，取变体方法。比如用四字作说文篆的规范形态，再以省略笔画为训练内容：先省略不要的、装饰的笔画，再省略较重要的笔画，最后省略到能略约看出篆字的大概造型。以此来判断古代印篆的减省、通假、做饰的一般规律所在。要求能做出五种以上的变体（减省）印篆

练习。

（五）取"得自在禅"四字的现成印篆稿，对之作"书篆"处理与"印篆"处理。"书篆"处理是指书写如邓完白、吴让之等的篆书风格，不考虑它在印面上会有什么效果。而"印篆"处理则是指它被应用到印面上的具体效果，比如在圆形章、椭圆形章、长方形章等的印篆布字与在一般书篆时的处理方法显然是不同的。练习以下列程序为准：

1. 书篆的书写效果（标准形态）。

2. 印篆的布字效果（变化应用形态）：（1）正方形印面布篆；（2）长方形印面布篆；（3）圆形印面布篆；（4）椭圆形印面布篆；（5）梯形印面布篆；（6）三角形印面布篆。

【训练目的】

使用篆书入印是篆刻学习的基本功。但在过去，我们仅仅把能正确使用篆字并能妥帖入印作为唯一的目标，并以为只有这样才是传统正宗，却忘记了在篆印这个技术过程中，其实也包含了多种可能性，并且它应该是一个学术探究过程而不仅仅是一般的工作过程。本单元把篆印中书与刻、说文篆与摹印篆、标准与省略，以及篆书在朱文、白文中的不同表现，还有最常见的大篆、小篆的对比关系均作一程序化处理，使学生们在应用篆书时意识到：篆印的过程应该是一个艺术创造的过程，在其中可以施以许多有意思的"匠心"。

【选用印谱及印蜕范本】

《十钟山房印举》
《明清篆刻流派印谱》
其他相关的名人印谱

【关联参考作业】

（一）名词解释

大篆　　　　　　　　　九叠篆
小篆　　　　　　　　　说文篆
摹印篆　　　　　　　　印文减省与通假

（二）书篆与印篆的区别

印篆　　　小篆　　　中山王嚳器　　　战国篆　　　金文

印篆　　　小篆　　　战国篆　　　金文　　　甲骨文

图 5-1
不同的篆字体式

《篆刻字林》

《汉印文字汇编》

图 5-2
各种篆刻文字工具书

图 5-3
殷商时代的金文大篆

图 5-4
秦《泰山刻石》

图 5-5
先秦《石鼓文》

石绚

郾留

大篆入印之例

奉车都尉

狄猛将军章

摹印篆入印之例

管军总管府印

九叠篆入印之例

书生门户廉吏子孙　邓石如刻

说文篆入印之例

图5-6
各种篆书入印举例

单元二　篆法——印文处理：省减

【训练内容】

（一）以"渐入佳境"四字作为训练素材，试把篆刻中的"篆"理解得更宽泛一些。以篆书章法的既成原则为基础，印面布字试用楷书、隶书或草书。要求完成如下四种练习：

1. 以同文字的楷书入印；

2. 以同文字的隶书入印；

3. 以同文字的草书变形（如花押）入印；

4. 以同文字的仿宋印刷体文字入印。

（二）对练习（一）进行追加，每种简化的新字体都要求有参照。比如楷书印，是依据古印的哪一方来变形的；又比如隶书印，是根据宋代隶书官印的哪一方来尝试的。同类的练习甚至可以引向一些变例，如清代有飞白字印，张燕昌即有传世之作，那么在布字方面就可以试着做一下新尝试。并且，在练习之后要以参照例印与练习印作一对照，研究自己的不足之处和例印的优秀之处。

（三）无论是楷书印、隶书印、花押草书印或仿宋印刷体印，其实都是对盘曲环绕的篆书印的一种简化。但简化的思路与基本方式是不同的。比如楷书印是简化空间又使笔画丰富化，隶书印是扩张横向内容，花押草书印则是简化空间也简化笔画。简化的难点并不在于"简"，而在于简之后还是纯正的篆刻，这就不容易。请以"简"的思路再举出十个以上例子，无论是线条简还是空间布局简均可。进一步思考简化的其他可能性，并据此在印面上直接进行尝试。

（四）请以楷书、隶书、花押、仿宋印刷体四种印式，作一特殊的借用练习。

1. 取欧阳询《九成宫醴泉铭》或《始平公造像记》中四个文字（最好是有含义的），并参考历代楷书印式进行创作尝试。要求完成一方完整的楷书印样式。

2. 取汉碑《礼器碑》或唐代隶书碑等的四个文字，参考历来隶书印名作进行尝试，完成隶书印创作一方。

3. 取孙过庭《书谱》小草略加变化，仿元代押印方式作二字印或三字印，参考花押印的印蜕，尽量完成一至二方。

4. 取宋体印刷字体，亦取四字有完整含义的进行创作，要求在完成的印蜕作业中能看出篆刻的古意。

【训练目的】

　　隶书印、楷书印与花押印，本来不是篆刻艺术的正宗与主流，但在我们以篆刻作为艺术创作的开放立场看，它或许会成为我们寻找新的形式发展契机的一个重要切口。因此，以隶书印、楷书印、花押印作为训练内容，就有了一种急迫性与必要性。在训练过程中，其实是否能达到古印那种纯正的口味倒还不是教学重点，而将之作为一种开拓视野，作为获取新感受的开放式训练内容，也许更为合适。

【选用印谱及印蜕范本】

　　《十钟山房印举》中的隶书印、楷书印部分
　　《元押印选》
　　其他相关的印谱印蜕

【关联参考作业】

（一）名词解释
　　楷书印
　　隶书印
　　元押、花押
　　宋代木印

（二）隶书、楷书入印与摹印篆、花押印的流行诸说

索

乐安逢尧私记

京

仗库会同

王

封

安记

汤

图 5-7
省减印文印式举例（一）

翼 之 张燕昌刻

右策宁州留后朱记

商七

清河郡

都检点兼牢城朱记

图 5-8
省减印文印式举例（二）

114

单元三 篆法——印文处理：繁饰

【训练内容】

（一）取汉印中典型的鸟虫篆印或十分讲究装饰感的印例，进行刻意细致的临摹。注意它们的装饰规律，如着重于线条头部的装饰，或着意于线条中端的装饰。并试着对这种种不同装饰所带来的"繁化"效果进行归类。要求分出指向线条的与指向章法空间的不同例证。

（二）取"大匠之门"四字为印文素材，试着以装饰头尾与装饰中端的两种不同手法进行创作。要求写出的印稿在感觉上与原汉印参考的整体风格不分轩轾。如有可能，试着做几种这样的练习，以求熟练这样的表现手法。

（三）再以同样的"大匠之门"四字，作"九叠文"式的环绕处理。请注意，这一处理是不限于线条而指向印面空间章法的。以书法术语说，它是"结构""章法"的。并以这种种练习为基准，归纳出篆刻中九叠文，特别是唐宋官印和元代八思巴文中对线条盘曲叠绕的几种不同方法与类型。

（四）请以上举"大匠之门"印文，完成如下两组训练。

第一组，加饰练习：

1. 以印文加上头尾鸟虫形装饰的印面效果；

2. 以印文对中段线条进行装饰的印面效果；

3. 既有头尾加饰又有中段装饰的线条效果。

第二组，盘曲练习：

1. 以印文进行字形结构内的盘曲练习；

2. 以印文进行四个字互相关系内的盘曲练习；

3. 以印文进行与边框呼应的盘曲练习。

【训练目的】

鸟虫篆与九叠文的篆法，基本上是在原有的篆法标准基础上做加法，是繁复之法。它与隶书印、楷书印等的减省之法正相对。对它进行规范训练，可以帮助

学生了解篆刻艺术在古代曾经拥有过许多新颖的表现手段，并且现在这些手段仍然作为传统的一部分在延续。此外，它可以为学生建立起一个"篆刻印章"空间概念的基本形态。在进行上述练习之时，注意一定要寻找可靠的参考。如"加饰练习"的文字造型与装饰手法，可参考战国吴楚金文与花体杂篆的书迹或金文拓展，而"盘曲练习"则可以参考唐宋官印或元篆文印与清代满文印。

【选用印谱与印蜕范本】

《十钟山房印存》中的鸟虫篆印部分

《汉铜印存》中的鸟虫篆印部分

《隋唐以来官印集存》

【关联参考作业】

（一）名词解释

鸟虫篆

缪篆

九叠文

花体杂篆

吴楚金文

唐宋官印

蒙古文印

满文印

（二）篆刻的装饰意匠与缪篆文字

张猛　魏大功　高松私印

梁福私印　毛夷私印　孙骏私印

董泽私印　张竝私印　关邑私印

王饶之印　房梁　贾护

吴口私印　仁丹之印　袁昌

宋迁印信　王光之印　王获私印

图 5-9
汉鸟虫篆印例

117

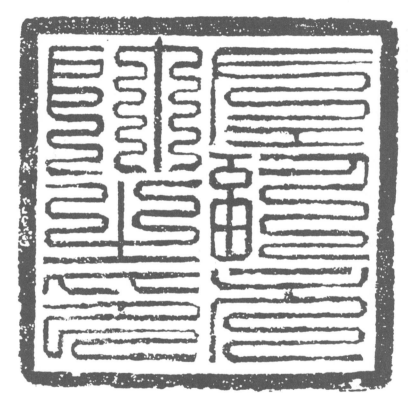

左副元帅之印

图 5-10
金代官印

宜州管下羁縻都黎县印

图 5-11
宋代官印

建国府仁营左都督关防

图 5-12
南明官印

图 5-13
战国《楚王酓忎鼎》

单元四 篆法——印文处理："篆书化"

【训练内容】

（一）以既有的篆文进行变化处理，依下列顺序逐次展开：

1. 以说文篆入印篆印稿；

2. 以摹印篆入印篆印稿；

3. 以汉碑篆额入印篆印稿；

4. 以汉镜铭篆书入印篆印稿；

5. 以汉瓦当文字入印篆印稿；

6. 以汉刑徒砖文字入印篆印稿；

7. 以青铜器中大篆铭文入印篆印稿：（1）以族徽造型入印（2）以西周早期金文入印（3）以战国吴楚金文入印；

8. 以钱币文字入印篆印稿；

9. 以盟誓简策帛书文字入印篆印稿；

10. 以甲骨文字入印篆印稿。

对以上各种变化的处理，要求以同一文字内容进行，并且在篆印时必须同时提出参考依据范本，不得随心所欲、无所依傍。若不然，仅凭个人记忆与感觉，是无法达到广收博取的学习目的的。

（二）对已成型的各种字体进行"篆书化处理"。如以隶书结构或楷书结构作篆法盘绕——从古文字学立场看，这种盘绕肯定是不合于六书之旨的。因为将简化后的隶书、楷书再倒回去作篆书形态，势必会造成文字"组织"上的谬误，有如繁体字在简化之后再以简化形式倒回繁体极易出错一样。但对于篆印练习而言，这可能是一个练习的好方法，它可以帮助我们认识篆印所需要的明确的空间意识与结构方法。因此，作为授课内容，它自有无法取代的特定价值。

（三）取少数民族文字，如西夏文、契丹文、蒙古文、藏文、满文，乃至古埃及文、古希腊文，作篆书化处理，看看能否做到在印面形式上妥帖无误，其训练理由同（二）所述。这一训练有一个有趣之处，因为蒙古文、满文都在历史上

入过印，成为元代官印与清代御玺官印的样式，那么我们今天做此一尝试，还应该带有一种检验的意味——元代、清代官家对篆书的理解是比较有限的，而当我们今天经过了严格的篆书、篆刻印面训练之后，用同样的满文、蒙古文素材，是否可以"篆"出比过去已有的满文、蒙古文印更有纯度的新的印稿样式？换言之，我们能否从艺术创作的角度出发，也用满文、蒙古文刻出更"篆刻"的作品来？这不是检测我们能否活用"篆印"技巧的显著标志吗？

（四）据以上三项练习，请以自己名字作为印文，完成如下一个综合练习：

1. 取篆书、碑篆额、镜铭、瓦当等五种样式，创作名字印五方，要求风格各异；

2. 取隶、楷等书法字体，但以篆书盘曲环绕的外形，创作名字印三至五方，也要求有不同的追求；

3. 取满文、蒙古文、西夏文、契丹文，或古希腊文等文字素材，以篆书外形协调之，创作名字印五方，要求每方印皆有明确的个性特色；

4. 上交作业总计十三至十五方，贴成一个印屏。每印旁应有参考印章或碑刻文字资料依据。一印一参考式对应排列。

【训练目的】

篆刻中的"篆"是一个开放系统。过去我们总是视它为终结的规定，不可逾越古文字学的规范。其实，在创作时当然应该重视古文字学知识，但在训练时应该多从形式入手，以有无较强形式处理为能力检验的基准。故而本单元设置了几个过去印章篆法不曾涉及的训练内容，其目的是开掘学生对篆刻形式的发展潜力。在这同时，严格学习古文字知识仍然是必须的，也是十分重要的。

【选用印谱与印蜕范本】

《秦汉瓦当选》

《汉代刑徒砖选》

《汉碑篆额》

《商周金文选》

《三代吉金文存》

《两周金文辞大系图录考释》

《金文总集》

《古钱大辞典》

各种西夏文、满文、蒙古文文字资料

【关联参考作业】

（一）名词解释

汉碑篆额　　　　　　西夏文字

汉镜铭文　　　　　　契丹文字

汉瓦当文　　　　　　满文

刑徒砖　　　　　　　蒙古文

族徽　　　　　　　　古埃及文字

吴楚金文　　　　　　古希腊文字

（二）中国古文字学的几个基本原则

中国古文字学中的"六书"

古文字学中"字形学"的基本内容

图 5-14
汉许慎《说文解字》

图 5-15
汉《韩仁铭》篆额

铜镜（汉）

光明镜（汉）

图 5-16
各种砖瓦铜器镜铭纹样参考（一）

瓦当

石刻花边

商代铜器花纹

砖纹

图 5-17
各种砖瓦铜器镜铭纹样参考（二）

图 5-18
殷商族徽

图 5-19
甲骨文

图 5-20
元代蒙古八思巴文印

图 5-21
西夏文刻版文字

图 5-22
藏文写本

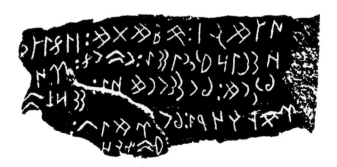

图 5-23
突厥文碑刻拓片

图 5-24
女真文字写本

图 5-25
古希腊刻画文字

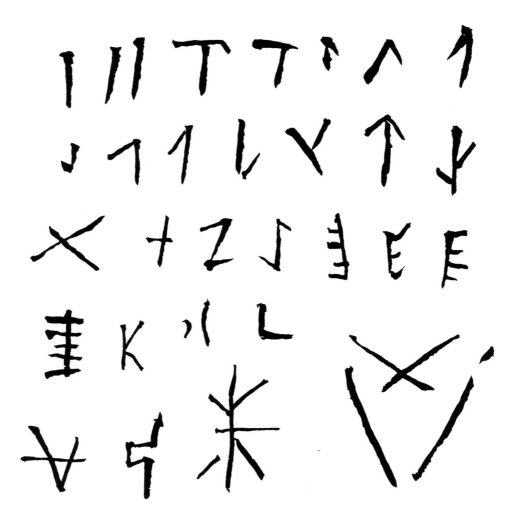

图 5-26
西安半坡彩陶刻画符号

单元五　刀法——线条处理："藏刀之法"

【训练方法】

（一）以圆润顺畅的线条语汇为基调，进行刀法技巧的针对性学习与锤炼。要求刻出来的线条不具有刀痕，而完全将刀刻之迹藏起来。通常对一个篆刻新手而言，要把刀痕藏起来是一件难事，而使刀痕外露则是无需训练的。因此，仅此一项即可判断学生对技巧的熟练程度。

（二）细细检测藏的技术手法，如一刀刻就之后的修补、披削功夫，要求对一根孤立的线条也必须不露丝毫斧凿之迹，以光挺圆润为旨归。最理想的用刀法，是圆朱文或细朱文。可参考陈巨来、王福庵的朱文印。陈氏刻印几乎不露一丝一痕；王氏刻印则是偶露头尾，但中段挺拔光洁，十分圆畅。检验用刀的"藏刀"技巧，这些风格类型可作为首选。

（三）取汉印中白文玉印，如玉箸篆之类的典型，或满白文中之圆满者，作临印一通。再以同样印风创作一遍。并请完成如下练习。

从现存印谱如《十钟山房印举》《汉铜印存》《古玉印汇》中选择二十方印，印文线条均取光洁圆畅者，朱文和白文各分五个大类：

[朱文系列]

1. 细朱文；2. 稍粗朱文；3. 中粗朱文；4. 甚粗朱文；5. 最粗朱文。

[白文系列]

1. 细白文；2. 稍粗白文；3. 中粗白文；4. 甚粗白文；5. 满白文。

以这十组二十方印作一细致归类，再取其中较喜爱的古印作临刻。要求对线条的光洁挺拔、圆润顺畅，不露刀痕的处理手法得心应手。

（四）特别注意在刻印初入刀时必有斑驳的情况，运用补刀修正线条、披削线条等方式进行二次镌刻。并仔细研究在不同印石（如青田石、寿山石、巴林石等）的材料质地中，修补、披削方式的种种不同之处。如有可能，将修订、补刀分为几个阶段，并判断一下哪个阶段的补刀最耐看——既不修得光滑而流于呆板或滞俗，又能圆润而不露斧凿之痕，其间的伸缩余地是很大的。

【训练目的】

在篆刻艺术创作中，过去我们都重视篆法，而少关注刀法。其实作为表现的结果形态，刀法更具有决定性作用，它并非职业匠人式的重复应用。本单元先难后易，先从能把线条刻挺刻直的"藏刀"（相应于书法中的藏锋）的基本功训练出发，找到用刀的第一阶梯的主要内容。并以此为出发点，去进一步探寻其他更复杂的技巧内容。另外，把用刀之法从不无江湖术士意味的"用刀十三法"之类中提取出来，以藏刀之法与露刀之法来对应之，其实也是从最简单清晰走向丰富变化的一个捷径。

【选用印谱及印蜕范本】

《安持精舍印存》
《福庵印存》
《麋研斋印存》
汉玉箸篆与元人赵孟頫以下的圆朱文印蜕

【关联参考作业】

（一）名词解释
　　刀法
　　汉玉箸篆
　　补刀
　　披削之法
　　用刀十三法
　　藏刀之法
　　《麋研斋印存》

（二）藏刀之法的几大类型，及它与书法中藏锋技巧之间的关系

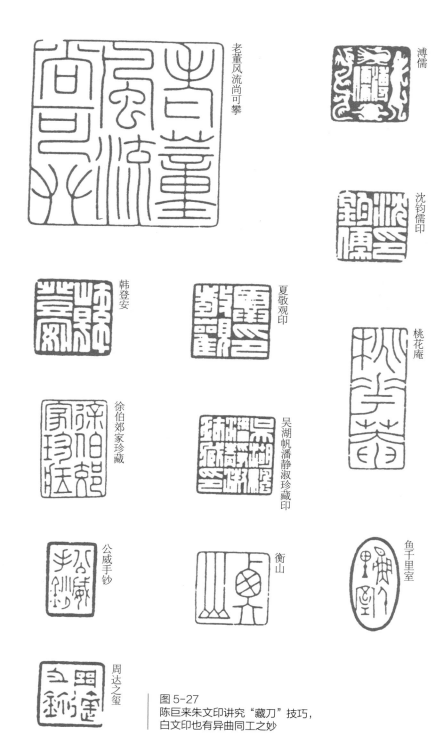

老董风流尚可攀

溥儒

沈钧儒印

韩登安

夏敬观印

桃花庵

徐伯郊家珍藏

吴湖帆潘静淑珍藏印

公威手钞

衡山

鱼千里室

周达之玺

图 5-27
陈巨来朱文印讲究"藏刀"技巧，
白文印也有异曲同工之妙

苦被微官缚低头愧野人

但开风气不为师

鄞县秦氏睿识阁藏书

麋研斋

图 5-28
王福庵朱文印稍见"藏刀"之法，
但亦时显刀痕

单元六　刀法——线条处理："露刀之法"

【训练内容】

（一）篆刻是以刀刻石，它与以篆书写于纸上的感觉肯定是不一样的。刀与笔、纸与石之间在材料、工具上的差别，造成了两门艺术之间区别存在的必要性。以这一思想理念为基准，考虑借一下张扬刀法之美——具体表现为倾向于线条刻凿之美而不是书写之美的线条意识，并请完成如下练习：

1. 以刀在石上自由运行，寻求刻凿时石面爆裂斑驳之感觉。

2. 以"乱头粗服"四字刻同样印式五方，并分别用五种"露刀之法"为之。要求从最稳健到最火爆，简单地说，就是从陈巨来到齐白石。注意五方印之间的用刀方式要有层次感，是一种逐渐过渡形态。

（二）取"大刀阔斧"四字，与临印同时进行创作练习。具体次序如下：

1. 取汉将军印（急就章）两方进行细致的临刻，再以同一方式刻自选的四字印一方。

2. 取烂铜印两方进行临刻，再做自己的创作，要求同上。

3. 取清代浙派丁敬一路印风，以切刀方式为之，也作临印两方。注意它的刻凿之迹的表露方式，并据以创作自选四字印。

4. 取来楚生式单刀冲切之法，以刀锋偏侧为基本技巧规范，临来楚生印两方，并据以创作一方自选印。

5. 取齐白石式单刀偏侧极端之法，选齐白石印两方临刻，然后再以上举四字印创作一方。注意尽量符合齐白石的刀锋犀利之意。

（三）以将军印、烂铜印、浙派、来楚生、齐白石五类，构成一个"露刀之法"的有层次的五种类型。它大抵已囊括这一刀法类型的基本范围。请各选有代表性的印作三至五方，加以排列。尽量考虑在风格上可以衔接，并以此把握"露刀之法"的种种技术要求与它所能达到的艺术效果。如有可能，希望学生在每一类型下作出小注，以便加深理解。

（四）在五种类型之内也进行类似的排列。如取一部《汉铜印存》，将其中

的将军印都复印下来，进行从隐到显、从含蓄到暴露、从略有意思到大力张扬的种种排列。从中考虑这种"露刀之法"自身的生存、发展空间究竟有多大。此一练习可以从将军印开始，完成之后再取烂铜印、浙派、来楚生、齐白石，逐一进行排比。要求尽量广泛收集相关的印蜕资料，以便更拥有发言权。切忌敷衍塞责、草草了事，要把它作为一个研究课题来做。

【训练目的】

既是用刀来篆刻，则刀的作用在绝对意义上当然大于篆书——篆书也许是排布空间关系，但具体到线条的质量、韵律、形状等课题，不究刀法则无以明篆刻之根本。本单元只设定刀锋崭露的基本形态，然后以"结果"——古人的篆刻印章之名作的效果来作为检验标准，并以此提出"露刀之法"的种种大的类型。通常而言，既是篆刻，则"藏刀之法"应该有一个绝对值，它是根本。"露刀之法"则千变万化，没有绝对效果而只有相对效果。没有变化，当然就不会有丰富的艺术美的展现，但这一变化又是建立在"藏刀之法"，即能收敛、能控制的根基之上的——有如书法以藏锋、中锋为根本，而露锋、侧锋为形态一样。"中锋取质，侧锋取妍"这句名言也同样适用于篆刻。

【选用印谱及印蜕范本】

《十钟山房印举》中的将军印、烂铜印

《西泠八家印谱》

《来楚生印存》

《齐白石印谱》

【关联参考作业】

（一）名词解释
将军印
急就章
烂铜印
浙派切刀之法
来楚生
齐白石
露刀之法

（二）关于"露刀之法"与篆刻自身的美感表现

永新令印

骠骧将军章

武始太守章

建威将军章

图 5-29
汉代将军印

陆飞起潜　丁敬刻

丁敬身印　丁敬刻

小湖　陈鸿寿刻

吴江郭麐祥伯氏印
陈鸿寿刻

图 5-30
明清以来讲究露刀之法的印例（一）

心耿耿　齐白石刻

少年游　齐白石刻

园丁墨戏　吴昌硕刻

千寻竹斋　吴昌硕刻

大刀阔斧　来楚生刻

乱头粗服　来楚生刻

视我以远　来楚生刻

图 5-31
明清以来讲究露刀之法的印例（二）

单元七　刀法——线条处理：切刀

【训练内容】

（一）"露刀之法"只是一个分类，还不是具体的技法类型。落实到技法，则一般有"切刀法"与"冲刀法"两种。其基本概念，古人论述甚详。我们在此先来学习研究切刀法，请先依下列顺序完成三种练习。

1. 取浙派切刀大宗，以丁敬、蒋仁、黄易、奚冈为前四家，陈豫钟、陈鸿寿、钱松、赵之琛为后四家。这八家印蜕依次分为四类：

（1）规则的顿挫切刀；

（2）稍规则的顿挫切刀；

（3）半规则的切刀；

（4）不规则的切刀。

2. 将八家印谱分开，检查其间的所属比例。一般而言，前四家的印风因为尚在定型之际或定型不久，是以不规则切刀与半规则切刀为多，但也有一些作品稍见规则。而后四家则是以稍规则、最规则切刀为多，尤其是赵之琛，可称此中极端。

3. 据此分类，请临刻四方，分别选这四种类型中之典范、最说明问题者为之，并向老师说明自己选择的理由与临刻时的体验。

（二）取四字成语（熟悉为佳）或二三字吉语，依次刻成同样内容的四方印。要求符合（1）（2）（3）（4）四种类型，每一练习后附文字说明，还需要有参考原印的印样作为依据。

（三）请在汉印、古玺印中寻找"切刀"性质的线条——古印大多是铸而非刀刻，要找"切刀"当然不易，但会有一些古印线条暗合于清代浙派"切刀"的效果。在明代中期篆刻初兴时代的诸家印作中也请进行一下梳理，并完成如下课题：在古印中作为偶然出现的线条效果是如何成为清代丁敬、蒋仁等的篆刻的基本语言的？请用印作事例范本来进行排列说明。

（四）从规则切刀到不规则切刀，是一种由无意识走向有意识，又从刻意程

式一成不变走向信手拈来、天机化人的新境界。

1. 请以线条质量为基准，将切刀分解成：

（1）自然剥蚀缺失；

（2）有规则的头尾呼应与线条中段呼应；

（3）作为基本定型的抖动式线形；

（4）锯齿状线条。

2. 据上述几个类型，对线质进行判断：

（1）随意自如、不拘不羁的线条；

（2）有一定倾向性的线条；

（3）稍见刻板，但仍不失紧凑的线条；

（4）松垮疲沓的线条。

3. 以这四种感觉，来调动自己的切刀技巧与手法应用：

（1）切入角度不固定、节奏也不固定的切刀动作；

（2）切入角度固定、但节奏不固定的切刀动作；

（3）切入角度与切入节奏都固定的切刀动作；

（4）切入角度与节奏都固定的刻板、有如机械的切刀动作。

【训练目的】

切刀法本来是一种最基本的用刀法，它自身只是一种类型而并无优劣好坏之分。但用得是否得当，则是有高下之分的。过去我们学习浙派印，学习切刀法，只是学习已被古人印作固定下来的某种"切刀"效果，并且我们对这种效果已先期设定它是成功的。这样我们只知道切刀的现象与一般手段，但切刀作为一种技巧类型与法则以及它被妥帖运用与不当运用的分别，我们还是不知道。故而我们在此用系统的、体系化的眼光去看它，并以各种不同的切刀效果——其中有成功有失败——的研究来使学生对它产生立体的认识，而不是孤立、片面、表象地看问题。也只有从这个意义上说，切刀法才可以构成一种技法语汇系统。

【选用印谱及印蜕范本】

《西泠四家印谱》

《西泠后四家印谱》

《赵之琛印谱》

《汉铜印存》

【关联参考作业】

（一）名词解释
　　切刀法
　　西泠八家
　　浙派
　　朱简

（二）切刀法与浙派印风的关系

敬身

密盦秘赏

龙泓馆印

砚林丙后之作

纯礼坊居人

容大

图5-32
丁敬印作

潘庭筠印　黄易刻

频罗庵主　奚冈刻

翁承高印　蒋仁刻

扬州顾廉　蒋仁刻

石墨楼　黄易刻

五砚楼　黄易刻

同心而离居　黄易刻

图 5-33
蒋仁、黄易、奚冈印作

诸嘉乐印

孙均之印章

浓华野馆

秋士

琴书诗画巢

问梅消息

迈庵秘笈

图 5-34
陈鸿寿印作

叔未

愿花长好月
长圆人长寿

补罗迦室

永受嘉福

雷溪旧庐

亚虞

图 5-35
赵之琛印作

145

单元八　刀法——线条处理：冲刀

【训练内容】

（一）与切刀相对的技法类型曰冲刀。顾名思义，冲刀是一往无前，与切刀的向深处开掘是不同的。一往下一往前，方向不同，刀法效果当然也不同。请以冲刀的基本方法作如下三个程序的练习：

1. 以侧刀单刀方式对一般的冲刀技巧进行体验，取冲刀效果较明显的如邓石如、吴让之、赵之谦的印章进行临刻，并对其线条的表现语汇进行探索。

2. 将邓石如、吴让之、赵之谦的冲刀刻法进行细微的分析，再以吴昌硕的冲刀方法作一尝试与分析，并就冲刀速度、刀锋、推进压力等细节进行归类描述。

3. 以流畅而有刀痕效果的冲刀技巧，取浙派切刀的名作如丁敬、黄易的作品进行逆向练习。试以冲刀来刻"切刀篆刻名印"，看其会产生什么样的效果。

（二）将冲刀作为一个技法语言体系，试着寻求它自身内部的对比度。并请完成如下几种归纳类型：

1. 放纵的、不作任何修饰的冲刀；

2. 较收敛、刀锋直过不作偏侧的冲刀；

3. 刀锋偏侧、趋向一侧的冲刀；

4. 收敛的、刀锋暴露不明显但有冲击效果的冲刀。

在对这些冲刀的不同效果进行分类之后，请取古印谱中古玺汉印或明清篆刻家的名印来逐项印证之。每一刀法类型所举印例在三方以上。

（三）冲刀中的单刀法，是主干形态。以单刀中的两种不同刀法——单直刀与单侧刀为基准来进行创作：单直刀即是刻刀刀锋垂直于印面，一刀冲去线条左右两侧均有斑驳爆裂，其线条较为剥蚀，而线条中心刻痕最深；单侧刀则使刀锋偏向线条一侧（或左或右），每一冲击，线条一边光洁一边爆裂，甚有层次。以同一文字内容，如"自称臣是酒中仙"作同一章法设计，仅以单直刀与单侧刀的不同冲刀法进行刻作，并检视在作品中两种不同冲刀的线条效果。

（四）冲刀中亦有双刀法，即以一根线条的左右两个边沿各作一冲刀，形成

线条两侧均有冲击的效果。单刀是每一线条一刀成型，双刀则需两边沿两刀才能成型。刻朱文冲刀与粗白文冲刀皆须用此法——从特定立场上看，双刀才是最常见的技巧。但它的个性，显然不如单刀的典范性，只要一提冲刀，大都会先想到单刀法。请以冲刀中的双刀法为训练内容，完成如下一组练习：

1. 较残破的双刀冲刀；
2. 较光洁的双刀冲刀；
3. 一边残剥另一边光洁的双刀冲刀。

完成后，请将这三种冲刀，用同一文字内容刻成三种不同刀法效果的篆刻作品。

【训练目的】

冲刀有一种流畅、快捷的感觉，但它仍然是刻意留下刀痕的。从这个意义上说，冲刀与切刀都属于"露刀之法"，而不是"藏刀之法"，它们的区别仅仅在于"露"的方法不同而已。但与切刀不同，冲刀的刻，是接近于写的一种特殊感觉，与刻意痕迹的切刀大不一样，它是以刀代笔、以石代纸的"挥写"。在时空关系中，冲刀是一种平面方向运动，而不是纵深运动。它是时间的、流动的。本单元设置了种种不同的冲刀效果与冲刀技法动作，还有冲刀中的单刀与双刀，单刀中的中锋与侧锋等不同分类的训练内容。希望通过它的系统化展开，能使这一技巧规则拥有更丰富的审美表现内涵。

【选用印谱及印蜕范本】

《完白山人印存》
《二金蝶堂印谱》
《吴让之印谱》
《缶庐印存》
《来楚生印谱》

【关联参考作业】

（一）名词解释

冲刀	中锋用刀
单刀	侧锋用刀
双刀	汪关

（二）邓石如、吴让之、赵之谦的印风与冲刀技巧
　　　吴昌硕的印风与冲刀技巧

邓石如字顽伯

新篁补旧林

逢原

完白山人

见大则心泰礼兴则民寿

十分红处便成灰

承学堂

两地青磎

图 5-36
邓石如印作

百镜室

卜生盦

鬻及借人为不孝

物常聚于所好

子京秘玩

魏稼孙鉴赏金石文字

师慎轩

观海者难为水

吴氏让之

熙载之印

岑中陶父

天香书屋

图 5-37
吴让之印作（一）

149

自称臣是酒中仙

盖平姚正镛字仲声亦字仲海

岑仲陶父秘笈之印

逃禅煮石之间

非见斋斠勘金石之记

中海

图 5-38
吴让之印作（二）

节子辛酉以后所得书

伯年

图 5-39
赵之谦印作（一）

俯仰未能弭寻念非但一

汉石经室

如今是云散雪消花残月阙

胡荄父四遭寇难后重买之书

松江沈树镛考藏印记

同孟子四月二日生

绩溪胡澍荄父

图5-40
赵之谦印作（二）

单元九　刀法——线条处理："细篆而刻""反复篆再刻"

【训练内容】

（一）刀法关乎线条之美感，但以篆刻而言，则大抵是先篆后刻。于是篆规定（限制）了刻，刻是篆的再创作，是二次加工之意。古人对篆与刻的关系，无不先强调"篆"的重要性，并以此为篆刻学习的不二法门、正宗传统。篆与刻之间，通常而言是篆定基调，刻作效果；篆定大局、章法、格式，刻则以特殊效果补成之。学篆刻先从篆入手，即是这一意思。

因此，请以先篆后刻的一般程序进行创作：

1. 以"寿如金石"作印文，选同样印石四方，将篆文印上石面。四石须一致无误，篆法务求工稳，一丝不苟。

2. 篆法确定之后，即开始刻。刻时请抓住自己大致的感觉。通常对于仔细篆成的印稿，在镌刻时可以有几种处理方法，一是严格地按既有印稿篆法之线条刻出，不越雷池一步。这样，篆法一旦完成上石，则印面效果已出现，刻只是一个被动的、再现篆的规定效果的过程。二是稍稍严格，但允许对小枝节进行调整。基本上印稿完成，印面效果也大致完成。三是刻时刀痕与线痕基本对位，但允许行刀时有一定的自由度，有时为保留行刀意味可适当改变篆法。四是虽有严格的篆法，但刻时略约为之，不作太大的限制，行刀写意以刀的发挥为主导。在练习时这四种镌刻方法之间的距离越拉开越好。

（二）仔细地、工稳地篆印是一种方法，还有一种方法却更苛刻求工：反复篆印达十数稿，刻时完全不考虑即兴效果，唯以忠实于篆的线条为准。也可以此构成一组练习：

1. 以"梅景书屋"作印文，选择不同篆法（或相近篆法）、不同章法布局者，将印稿设计数十遍，每遍均要十分认真，一丝不苟，并且均将完成的印稿上石。

2. 在镌刻时，坚决杜绝行刀的我行我素、自由发挥，要求一切必须以篆法的线条为准，镌刻只是复现篆法效果的过程。看看自己手中这柄刀在再现线条时，究竟可以忠实到什么地步。在这个练习中，印面效果是次要的，但印刀之刻痕与

篆印之书痕必须保持一致。

（三）以细篆而刻，即篆必工而刻作为一种类型，以反复篆再刻乃至篆印十数次再谨慎动刀作为另一种类型。上述类型都需进行多次练习。每一次练习均请认真把握、体察在篆印与刻印的不同环节之间，可以构成哪几种双向关系，并考虑在重篆轻刻的前提下，如何把它的要素发挥到极致。"重篆轻刻"作为一种传统的篆刻技巧，具有很大的合理性，并且它也构成了一种刻服从于篆的流派。应该认真学习这一方式所拥有的合理性。

【训练目的】

本单元设置了两个同一取向的训练程序：

1. 细篆而刻；

2. 反复篆再刻。

它们的重点都是以篆带动刻，是篆印为主导而刻印为辅佐，刻是绝对服从于篆的。据此，在篆印时就必须特别考究，除了在布字布局时力求安稳妥帖之外，篆印也应该可以见出镌刻后的大致效果。而在刻时对篆的体察入微、丝丝入扣的表现（再现），则是作为"刻"这一技术手段的基本功——连篆的线条都不能准确到位地表达、传递出来，又怎能指望传递更复杂的创作意匠呢？

【选用印谱及印蜕范本】

《十钟山房印举》中的玉箸篆与朱文印

巴慰祖、董洵、赵之谦、王福庵等的工细朱文印与白文印

【关联参考作业】

（一）名词解释　　　　（二）篆对刻的绝对控制与篆刻印风之关系

　　巴慰祖

　　董洵

寿如金石佳且好兮
黄士陵刻

寿如金石佳且好兮
黄士陵刻

寿如金石佳且好兮
黄士陵刻

寿如金石佳且好兮
赵之谦刻

图 5-41
赵之谦、黄士陵刻"寿如金石
佳且好兮"的变形印例

自爱不自贵

自爱不自贵

图 5-42
来楚生刻"自爱不自贵"时所
用的基本章法变形

154

梅景书屋

梅景书屋

梅景书屋秘笈

梅景书屋

梅景书屋

图 5-43
陈巨来刻"梅景书屋"
时的五种篆法

单元十　刀法——线条处理：“不篆直刻”“粗篆即刻”

【训练内容】

（一）“不篆直刻”是一种十分写意的方法。它与“细篆而刻”的工笔感觉正相反，因此它在篆刻中被应用的概率不高。但作为一种技法类型，它也有相当的存在价值。在运用它时，首先应该对篆刻的一般创作程序了然于心，十分熟练，这样才能得心应手。在此我们先用同样的印文，依照下列顺序进行练习：

1. 将印石印面以墨或朱砂平涂；

2. 在不熟练的情况下，先在纸上书写大致的印稿，定出大概位置；

3. 在印石上凭感觉直接镌刻，并完成以后的几个大步骤，刻完作品。

如果有可能，再做进一步的练习：

1. 将印石印面以墨或朱砂平涂；

2. 直接用印刀在石面上镌刻，对印面文字胸有成竹之下尤其应该如此。

两个练习完成后，请比较前后两方作品之间的不同效果，并能找出自己在操作时的感觉。

（二）“不篆而刻”是一个极端做法，稍折中的是“粗篆即刻”。对篆的大致功用还是需要的，但在创作时，“篆”只是一个大概的位置确定，“刻”才是主导因素。常常是“刻”在改变“篆”或“刻”在追加“篆”——我们来做以下两个练习：

1. 对粗“篆”后的一方印，刻时不必太考虑篆的线形，可以合并，可以避让，甚至重新改动，一切以刻后的效果为准——刻后的效果可以完全看不出篆的痕迹而面目全非；刻的线条也可以在质感、形状、密度等方面与篆的线条完全相反，如剥蚀、刻凿、圆润等。

2. 对一方同样粗篆之后的印面，镌刻时可以补线、补饰、补加线头线尾，也可以在没有篆到的地方击边、破边，甚至可以临时改单刀为“满白文”，改浙派朱文切刀而刻成细朱文冲刀。请注意，这种刻对篆的变化可以有两种：一是随机变化，变局部线形；二是有意识变化，变风格类型。在练习时，要以整体风格

类型之变为上，如邓石如风格变吴昌硕，来楚生风格变汉玉印……在这种"变"的过程中，应该有严格的规则约束，还应能加以说明。

（三）以"不篆直刻"与"粗篆即刻"作为这一技巧取向的两种层次，作逐步展开的反复训练。先取"粗篆即刻"，重点可参考吴昌硕印风，取其随意而雄浑不可一世，没有强烈的自信不能为之。再取"不篆直刻"的方法，重点可参考齐白石或古汉印铜印铸印之类，求其虽不预先设定但效果仍严密不苟。在这些练习中，可特别强调"刻"是主导，是造成效果的根本手段；"刻"不仅仅是一个技术过程，也是一个创意过程。

【训练目的】

本单元设置了两个同一取向的训练程序：

1. 不篆直刻；

2. 粗篆即刻。

它们的侧重均在于以刻定篆，是刻来定位而不是篆印为主。在这种要求之下，"刻"绝对是一个创作、创造过程，不再是一个工匠立场上的制作，而是如同书法中的"笔"一样，自由挥写，无不如意。而篆、写这一环节反倒退隐其后，成为一个基础作业与先期作业。这样的练习，一般是较有现代感，也是符合篆刻艺术特有的艺术魅力的。

【选用印谱及印蜕范本】

《吴昌硕印谱》

《缶庐印存》

《齐白石印谱》

《汉铜印原》

【关联参考作业】

（一）名词解释
 凿印
 铸印

（二）刻对篆的最后定位与篆刻印风之关系

君叔之后

大坳山民

不事边幅

为容不在貌

图 5-44
来楚生印作

吴昌硕大聋

且饮墨沈一升

葛昌楹印

图 5-45
吴昌硕印作（一）

兰皋高兴

竹楣平安

王锡璜藏阅书

田庆印信

独往

聋于官

徐振常印

砚裔

谿南老人

五华亭长

图 5-46
吴昌硕印作（二）

159

第六章

三年级训练程序

主题：形式与变化

单元一　形式（一）——外形

【训练内容】

（一）以历代篆刻印章作品中的外形式为训练内容，具体探讨印章外形式对印风——篆刻创作风格所产生的影响。篆刻艺术既然最终是"视"的艺术，那么可视的形式的最基本约束——外形的约束当然是十分重要的。请以篆刻外形式为重点完成下列练习：

1. 临刻古印中外形式较为特殊的各式作品十至二十方，进行集中对比练习。选择外形的标准当以越奇特越好：圆、椭圆、长方、扁、三角、环、半圆等，什么都可以拿来对比。要求在练习中，特别注意印章外形的变化对印文风格特征的影响。

2. 对通过临印已体验过的各种印章形式进行分类。分类以朱、白文为大端，再细分大小印，再作印章外形式的细致分类。较规整的形式如圆、椭圆、半圆、上圆下方、三角形、矩形或连环式等，不规整的形式如不等边等，据此考虑如何利用种种变化的外形式来写好印稿。如有可能，请举出各种例子。

3. 将各种变异的外形式单独抽取出来，以"镜山稽水"四字进行统一篆刻。希望同一印文的作品有十方左右，每一方的外形式均有不同。

（二）不同变异的外形式除了方圆扁椭之外，还可以作为连缀，即同一形状的几次连续。比如方形的四方连续、圆形的上下连环、椭圆形的上下连环，还有以圆、方、三角组成鼎足的印面外形式，颇有意味。这种几个连续的印面，以朱文为多。因此亦请顺此思路作如下一组练习：

1. 选取具有连续方式的古印或明清人印十方以上，进行临刻，了解古人对

此的大致技术要求。

2. 同一连续型印面的朱白文变异，即原为朱文印试着变成白文印，原为白文印变为朱文印，并考虑它们之间的特殊规定性与互相之间转换的可能性。

3. 取各种连续型的印章进行创作，完成五到十方篆刻作品，以体验外形式对印文排布的各种关系。

（三）以接触过的古印外形式为出发点，进行延伸创作：提出古印所无的、新的篆刻印章外形式，并将之刻成作品——大凡已完成的创作作品，以古代印谱中所无而于篆刻而言又十分妥帖者为上品，例子少见者为中品，例子多见者则为下品。学生应完成这样的创作练习三至五方。

【训练目的】

篆刻印章的外在形式，是一个人人皆自以为十分了解其实却未能尽然的形式要素。过去我们刻印取方取圆，都是根据印石原形被动地接受的。即使注意到外形式，也是先以印文为核心，再旁及外形，仅仅拿它当作一个次要的配合因素来对待。本单元则反其道而行之，将外形式作为一个独立的元素抽取出来进行训练，希望学生们能对此有一个清醒的认识。一方篆刻作品，篆与刻固然重要，但外形式的确定也不可小觑，在许多情况下，它也有决定性的作用。对任何一种外形式均能得心应手地驾驭，是篆刻家的真本领所在。

【选用印谱及印蜕范本】

《古铜印存》
《十钟山房印举》
《学山堂印谱》
《飞鸿堂印谱》
《赖古堂印谱》

【关联参考作业】

（一）名词解释
　　明末清初"三堂"印谱
　　外形式连缀

（二）明末清初与清末民国初期篆刻
　　在外形式上的尝试与开拓

 上官越人 乘马遫印

悲 邯佗

 □屯□ 长隋 王俎私印 卫生达

郾笑 事均 和众 大吉昌□

右士上之玺 海上嘉月玺

宜玺 左仆信玺 君子士

图 6-1
印章外形变化参考印例（一）

162

职曲氏之玺

易都邑圣口口之玺

外司虎鍴

一片冰心 来楚生刻

图 6-2
印章外形变化参考印例（二）

单元二 形式（二）——边框

【训练内容】

（一）篆刻中的印稿设计，一般只重印文（即篆文），很少会去刻意追求边框的艺术效果。但在现在的篆刻艺术创作中，方寸之间的印面中，边框是一个极有表现力的形式要素。作为训练内容，它非常重要。请从这一观念与立场出发，对边框作一复合的训练：

1. 取汉印中不同的边框处理范例十种，进行对比临刻，特别注意一般常见的单边、复边（双边）、粗边、细边的基本表现方式。

2. 请依临刻时的经验，以自己的名字刻印四方：单边朱文印、双边朱文印、粗边朱文印、细边朱文印。再以白文印作同样的练习。

3. 将古印中的各种边框艺术处理的例子加以排列、归纳、分析，并加上说明。通常而言，古代印章中有如下几种边框处理形式：（1）单边；（2）复边；（3）粗边；（4）细边；（5）破边；（6）借边；（7）等边；（8）去边。请对这几种不同的边框形式进行记忆。

（二）取常用的、规则的边框处理技巧，如单边、复边、粗边、细边等，进行自由创作。

每种形式创作两方印以上，同一形式的两方印应该有效果上的差异。此外，还可以追加练习。

再取不规则的、随机的边框处理技巧，如破边、借边、等边、去边等，进行同样的自由创作，要求作业数量、形式均同前述。

（三）先以规则型边框刻印数方，再以不规则技巧对它进行变化。反复多做几遍，试着把这一尝试进行延伸：除了目前这些类型之外，还有没有更新的类型。并请完成如下一组练习：

1. 区分朱文白文印面，自由进行八种边框练习；

2. 区分印面外形式如方、圆、矩等，并对边框进行特殊的关注，力图表现出篆刻中边框的美；

3. 区分大篆、小篆、摹印篆等不同篆文的装饰效果，并依每种篆法的不同来考虑其相应的边框效果；

4. 区分印面大小如巨印、细印，考虑不同尺寸印面的边框效果与作用；

5. 区分冲刀、切刀、中锋用刀、侧锋用刀的不同线质，考虑配合相应的边框效果。

总之，把边框处理看作与整个篆刻艺术的各种技巧手段均有直接关系的表现因素来对待，并从每一个规定场景中寻找边框处理的最佳选择。

【训练目的】

篆刻边框是篆刻技巧的一个有机组成部分，在某种程度上说，它也是篆印中印文线条的一部分。作为形式表现的研究，它应该是一个尚待充分开发的形式美元素。本单元把它从附属地位中抽取出来，赋予它以独立的形式表现地位，并对它的"内部"进行分类把握，使学生能立体地看待篆刻创作中边框的重要作用，以便在创作时自由运用。

【选用印谱及印蜕范本】

《汉铜印存》

《十钟山房印举》

【关联参考作业】

（一）名词解释

复边

去边

粗边

细边

破边

借边

等边

（二）篆刻边框处理与古印形式

国师之印章

昌武君印

韩城重

琴罢倚松玩鹤　文彭刻

右司空印

畋斛

泰山大尹章

大德元年

秋盦　赵之琛刻

日贯斋　奚冈刻

鉴古堂　赵之谦刻

图 6-3
各种边框形式举例（一）

直隶大河卫指挥佥事严关防

二十余年成一梦此身虽在
堪惊　赵之琛刻

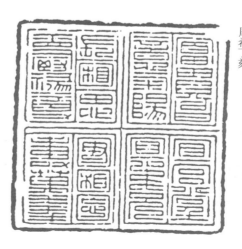

富贵昌宜意气阳，宜宫堂宜弟兄，
长相思爵禄尊，毋相忘寿万年。
周希丁刻

图6-4
各种边框形式举例（二）

单元三　形式（三）——界格

【训练内容】

（一）四方或准方形的印章外形，为篆刻艺术的表现形式、手段的多样化带来了极大的便利。古印和近人印多用界格来规范印面，使它更有秩序与层次感，则是一种有益的尝试。请以临摹的方式对古代篆刻印章中的界格处理技巧作一梳理。

1. 将古印中对各种界格处理的印例提取出来单独排列，分出大致类型，并对这些印例进行准确临刻，以期掌握常用的、一般的界格形式语汇。

2. 界格大致分为五种基本类型：（1）田字格；（2）回字格；（3）并列格；（4）田字半；（5）田字或并列的朱白相间格。请试以这五种类型各作印一方，每方只用一种界格形式。

3. 以"披云卧石"作印面文字，分别以下面五种界格镌刻一遍：

白朱

再扩大为圆印、椭圆印等，也以上述要求为之。变体练习多多益善，注意尽量与印面文字协调。

（二）以五种基本界格作特异处理。

1. 刀法变化：汉铜铸印中的回字形界格一般较圆浑，与文字的饱满相协调。请以相反的处理，即纯以单刀冲击为之，取来楚生式的线质为之。要求界格与印文协调，但仍要看出是脱胎于原汉印。

2. 形式追加：取齐白石名印如"中国长沙湘潭人也"等白文印，先作临刻，印面可稍大，然后为它加上相应的界格——通常是回字格。要求自然配合，无生硬之处。

3. 朱白对调：取汉印朱白文相间的印例一方，先作临刻，然后尝试将其朱

文白文的两半互易对调——原朱文者刻白文，原白文者则改为朱文。看看界格部分当如何处理。

（三）将汉印或清代丁敬、黄易、吴让之、赵之谦的界格印名作取出，摹刻一遍。并尝试将临印的界格部分剔除，仅留印面。思考一下，剔除了界格的印面是否需要作较大的调整，以此来思考界格对于印面效果的特定的美感要求。再请反过来，将一些名作如汉印"军司马印""军假司马""振威将军章"等作协调的界格追加处理，并考虑追加之后印面效果是否有正面的或负面的变化。

【训练目的】

界格是一种具体的形式表现手段。但它也不是单纯技术的——因为在一定程度上说，它对于篆刻作品印面的美感会产生极大的影响。本单元以界格为中心，对它进行正反两个方面的训练：一是以既有的形式进行承袭，二是对有界格的著名印作进行减除和对无界格的著名印作进行追加。其目的都是为了使学生们对界格形式之美有一个更立体主动的观察思考，并能够选择最适当的方式来应用它。

【选择印谱及印蜕范本】

《十钟山房印举》

《西泠八家印谱》

《吴让之印存》

《赵之谦印谱》

《齐白石印谱》

《来楚生印谱》

【关联参考作业】

（一）名词解释

　　白文界格

　　朱文界格

（二）关于青铜器纹样与汉印界格之间的关系

高宫

李脊

垣蓬

翟武

图 6-5
秦印中的界格应用

高陵司马

右马厩将

法丘左尉

李骚

桥刻

范黾

郫易

图 6-6
古印章中的界格应用

禽适将军章

中国长沙湘潭人也
齐白石刻

中部护军章

虎牙将军章

假司马印

园丁家在竹洞号竹楣
吴昌硕刻

骑司马印

裨将军印

护军印章

横海侯印

图6-7
以这些印章加上界格进行尝试

单元四　形式（四）——剥蚀

【训练内容】

（一）古印，特别是先秦两汉的印章，除玉印能保持大部完整之外，或多或少会有斑驳刻蚀、风化泥浸之迹。这正是"古"的标志，并且它已经构成了篆刻艺术形式之美的一部分。因此我们就把这些自然风化之迹也当作篆刻美表现的一环，对它进行有针对性的技术训练。

1. 取古汉印中之烂铜印格式进行临刻，注意印面效果中蚀烂部分的自然无饰，注意最高的临刻技巧就是以极有意、极刻意去追求极无意。

2. 观察烂铜印的格式——特别是蚀烂部分（有如汉碑石花）与印文的相互映带关系，研究大概什么样的印文线条与什么样的剥蚀形态之间会产生对应。如能根据印例总结归纳出五种以上类型，则更佳。

3. 自刻印五方或选以前刻成的印五方，进行剥蚀处理。要求尽量虚化，使它与正文的"实"形成虚实对比的明显效果。但注意每一虚化处理都应寻找现成的古玺汉印参考印例，不宜盲目自为。

（二）印面剥蚀处理，其实就是虚化处理。在汉印印例中寻找以下各种剥蚀虚化的类型：

1. 印文线条"虚"；

2. 印面界格"虚"；

3. 边框边缘"虚"；

4. 字形篆法"虚"。

将古印印例进行细致观察研究（即读印）之后，请用同样大小的印石以"述而不作"刻印四方，每一方用上举四种虚法之一作技巧处理。要求在练习完成后，老师、同学一看即知所虚处。

（三）篆刻创作中有"破边"一说，其实与剥蚀、"虚"是同一技巧。但破边只盯着印面周边，还未体现这一技巧类型的全部，故而我们在此将之再作扩大：破边、破线、破形。

请依此三种思路进行自由创作：

1. 破边——以方印或圆印的周边为针对目标的虚化处理；

2. 破线——以各种印面的篆文线条之局部为针对目标的虚化处理；

3. 破形——以印面的或方或圆或长或椭或角等加以虚化变形，如方者使稍圆、椭者使稍见角，或使之不整齐、有残缺、有削角等。

【训练目的】

将本出于自然的印章剥蚀之趣，作为一个主动的艺术表现手段来对待，并细致研究它究竟可以有多少种表现类型，是唯有篆刻艺术（不是实用印章）才会提出的创作课题。其实它并不仅仅是一种附加物、一种可有可无的点缀，它是一套可以系统表现的形式语汇技巧。而其中尤为困难的是它不像篆法刀法那样已有完整的系统内容，因此受人重视，它还缺乏一种稳定的可检测系统而不得不随机应变——但这或许正是它的魅力所在。本单元所作的开掘与训练，使它可以在今天的篆刻艺术创作中发挥比过去大几十倍的功效。

【选用印谱及印蜕范本】

《十钟山房印举》

《上海博物馆藏印选》

《故宫博物院藏古玺印选》

【关联参考作业】

（一）名词解释
烂铜印
残损剥蚀
金石气

（二）书法中的碑版剥蚀（石花）、金文拓片
中的剥蚀与印章剥蚀之间的连带关系

 利成令印

 武力司马

 蜜云太守章

 浙江都水

 伐义将军之印

 冲冠将军之印

 北海相印章

 大司空印章

 昧口

图6-8
古印与封泥中的剥蚀效果

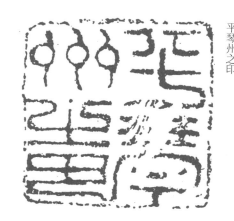

平琴州之印

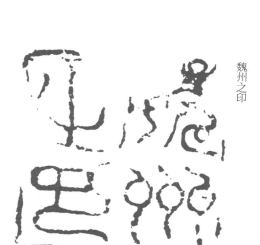

魏州之印

图 6-9
唐宋官印中的剥蚀

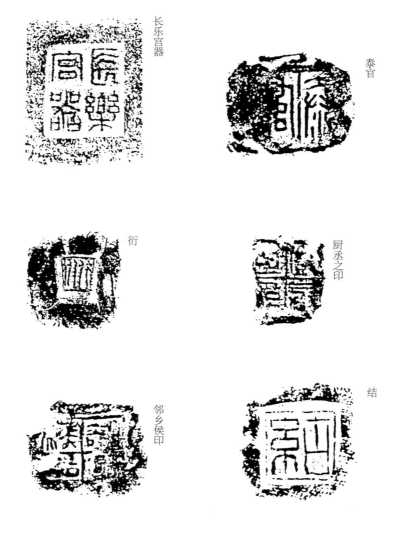

长乐宫器

泰官

衍

厨丞之印

邻乡侯印

结

图 6-10
西汉南越王墓出土的戳印陶文

单元五　形式（五）——空白

【训练内容】

（一）篆刻中的布字、章法、线条等都是实处理，而在方寸印面之间，还有一个形式因素，即空白。空白处理，是留，是止，是停，是虚，是"无为而治"，但它的重要性，有时更甚于印文线条。迄今为止的训练都是以"实"，即有刻痕处为准，而现在我们则要以不刻为刻，以"虚"为训练内容。

1. 仔细研究古印中的空白处理方式，特别注意有大片留红之处，对每一处留红的基本形态进行归纳。首先是考虑留红的位置、结构形状与印文线条之间的融洽程度。当然，在白文印中留红，在朱文印中则留白，原理是一样的。

2. 将每种留红方式按程度进行排比，并完成一组练习：（1）满白文不留红；（2）白文印稍留红；（3）细白文着意留红；（4）朱白相间的特殊留红方法。

刻完这一组四方印之后，再以朱文形式照上述步骤及原理完成相似的一组练习。（4）的朱白文相间式则互换一下即可。

（二）取"我思古人"四字刻四方印，在篆印稿布字时注意分开层次。层次的区别依据如下：

1. 均匀的留红技巧；

2. 不均匀的、反差甚大的留红技巧；

3. 交错对比的留红技巧。

毫无疑问，留红一旦均匀，则镌刻的"白"线条必然分布均匀，而反差一大，线条粗细变化也就大，印面分布会较动荡。交错对比的技巧，则主要在于"对应"的明确性，如三角形之"白"与三角形之"红"，或圆润长线条之"红"与圆润长形的"白"等。这类对比在古印中随手即可拈得，处处皆是。

（三）在白文印的留红与"空白"交叉中，还有一种呼应技巧，即在印面的某一部位如有特殊处理（如击边），那么，在另一部位也一定会有相呼应的处理。在留红立场上说，即是某一处关键的留红处理，必然在另外一处找到呼应的留红。这是篆刻艺术在方寸之间可以气象万千的重要原因，是它无论哪个形式元素都能

做到环环相扣的保证。故以汉印的现成印例为准，试作朱文、白文印各五方。在每方印中应用留红技巧时，特别注意它的呼应关系，尽量在每个留红处理之时，考虑它的重复或呼应之处。留红技巧中的奇数呼应、偶数呼应、平行呼应、对角呼应、方向呼应、并列呼应、文字之间的呼应、边线之间的呼应，以及对等呼应与变异呼应等内容，使"重复""呼应"技巧在这个训练内容中凸现出它的独立效果。

【训练目的】

使篆刻中的虚化处理能自成体系，并使学生在学习时能以一种主动的"技巧"而不是被动的心态来对待篆刻留红现象。有如老子所说的"知白守黑"，邓石如的"疏处可以走马，密处不使透风"的道理一样。通常而言，学生会很注意"实"处而忽略"虚"处。即使能处理，一般也是被动展现而不是主动控制。故而我们在此处通过教学手段赋予它以严格的主动性格：它与篆印、镌刻是同等的、并列的技巧内容。

【选用印谱及印蜕范本】

《汉铜印存》
《二百兰亭斋古铜印存》
《簠斋印集》
《封泥考略》

【关联参考作业】

（一）名词解释
　　吴云
　　陈介祺
　　封泥
　　留红

（二）书法中的章法空白与汉印留红
　　　之间的动静对比关系

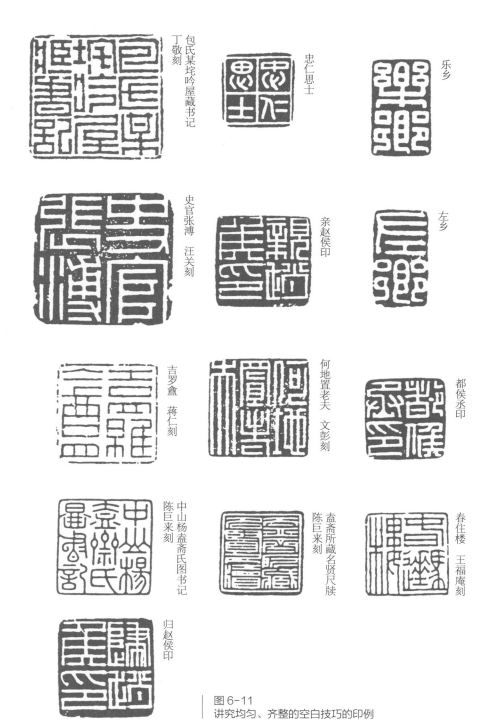

包氏某垞吟屋藏书记　丁敬刻

忠仁思士

乐乡

史官张溥　汪关刻

亲赵侯印

左乡

吉罗盦　蒋仁刻

何地置老夫　文彭刻

都侯丞印

中山杨盖斋氏图书记　陈巨来刻

盖斋所藏名贤尺牍　陈巨来刻

春住楼　王福庵刻

归赵侯印

图 6-11
讲究均匀、齐整的空白技巧的印例

震无咎斋
吴让之刻

鲜鲜霜中菊
吴昌硕刻

□安信玺

□不□玺

缶无咎
吴昌硕刻

陈去疾信玺

让之
吴让之刻

□庆信玺

齐大
齐白石刻

画梅乞米
奚冈刻

司马□玺

汉石经室
赵之谦刻

人生识字忧患始
黄士陵刻

俊卿
吴昌硕刻

耕梅草堂
陈巨来刻

图 6-12
讲究穿插、略有变化
的空白技巧的印例

180

老萍手段
齐白石刻

石隐
吴昌硕刻

臣何澂
赵之谦刻

日下东作
吴昌硕刻

甲申十月园丁再生
吴昌硕刻

冰庵
黄易刻

园丁墨戏
吴昌硕刻

日利

曹霸丹青已白头
来楚生刻

图6-13
讲究对比鲜明、大胆留红的
空白技巧的印例（一）

张震

张震白疏

臣震

张震

张震白笺

张震言事

图 6-14
讲究对比鲜明、大胆留红的
空白技巧的印例（二）

单元六　变化（一）——风格

【训练内容】

（一）篆刻艺术是方寸之间的艺术。对它而言，既有完成过程的较为工艺化的一个侧面，又有对篆刻形式之美刻意求工、力求自然有神韵的一个侧面。在训练内容中，借古为新、学古求新是常用的手法，并且，在篆刻中应用要比在书法中更有特色。我们此处以"变化"为训练主旨，先对一些名印作如下的程序训练要求：

1. 取邓石如名作"江流有声断岸千尺"，因其为人所熟悉，进行刻意临摹；

2. 试作四种不同变化的"江流有声断岸千尺"，要求找自己最熟悉、最擅长的方式来进行练习；

3. 取浙派、吴昌硕、赵之谦、黄士陵、齐白石、来楚生、陈巨来、王福庵诸家风格，各刻"江流有声断岸千尺"一印，模拟各家印中可以把握的一些重点。

（二）取吴让之朱文名作"一日之迹"，亦依上举三个步骤来进行创意，要求同上。再对以下名作进行同样的训练：

[朱文系列]

1. 赵之谦"为五斗米折腰"；

2. 吴昌硕"石人子室"；

3. 齐白石"人长寿"；

4. 王福庵"我生之初岁在庚辰"。

[白文系列]

1. 赵之谦"汉学居"；

2. 吴昌硕"吴俊卿信印日利长寿"；

3. 来楚生"不登大雅之堂"；

4. 黄士陵"人生识字忧患始"。

（三）将各组训练的作业作两个系列的排列，贴成印屏。

1. 以某一名印为中心的排列。比如以"石人子室"印文为中心的吴昌硕风、

赵之谦风、黄士陵风、齐白石风、来楚生风、陈巨来风、王福庵风等，均是"石人子室"印文的系列。完成以上作业，则可以贴成十余件印屏作业。

2. 以某一家的印风横向串联排列。比如只取黄士陵风的"江流有声断岸千尺""一日之迹""为五斗米折腰""石人子室""人长寿""汉学居""吴俊卿信印日利长寿""不登大雅之堂"等，也可以分家风格列成十余件印屏作业。

3. 完成这两组印屏作业之后，安排一个说明会或作业评价会，请作者自我评价，并请对比评价每个学生的同一作品。

【训练目的】

这是一个既讲究量又讲求质的练习。看似皆有依据，其实却比自己随意刻难得多。但单元设置自有它的理由——因为学生们在一、二年级时通过技巧练习对这些名作名家都已达到了熟稔的地步，而临摹中放开来做大量的创新训练，会帮助学生对历代名作、对自己的创作能力持更为开放的评价立场。

【选用印谱与印蜕范本】

近代赵之谦、吴昌硕、黄士陵、齐白石、来楚生、王福庵诸家印谱
清代中后期如浙派丁敬、蒋仁等西泠八家与皖派邓石如、吴让之诸家印谱

【关联参考作业】

（一）名词解释
　　　近代篆刻三大家：赵之谦、吴昌硕、黄士陵
　　　现代篆刻名家：齐白石、来楚生、王福庵、陈巨来
（二）关于近现代篆刻代表人物与代表印风的评价问题

笔歌墨舞

江流有声断岸千尺

燕翼堂

图 6-15
邓石如印作

一日之迹

图 6-16
吴让之印作

为五斗米折腰

汉学居

文渊阁检阅张壎私印

灵寿花馆收藏金石印

覃谿鉴藏

图 6-17
赵之谦印作

人长寿

图 6-18
齐白石印作

有好都能累此生

不登大雅之堂

少则得

安处

图 6-19
来楚生印作

吴俊卿信印日利长寿

剑门倚剑客

石人子室

王幼章氏所得宋本

图 6-20
吴昌硕印作

吉羊竟室

人生识字忧患始

图 6-21
黄士陵印作

苦篁斋

中山杨氏盍斋珍藏金石书画

图 6-22
陈巨来印作

茶陵谭光鉴藏书画记

我生之初岁在庚辰

九峰旧庐珍藏书画之记

图 6-23
王福庵印作

单元七　变化（二）——线条

【训练内容】

（一）变化的概念并不仅仅限于印风流派，具体到一个笔画、一种篆书书体，都可作变化赖以出发的基点。我们先从最微观的一个笔画开始。

1. 取黄士陵朱文印"十六金符斋"，试将其中的"十"字竖笔移动一下，偏左偏右均可，看看会产生什么样的结果。

2. 再将"六"字的左右两竖由分开改为合并，使中间的空白减少，并考虑这样做是否效果会更好。

3. 再取赵之谦白文印"丁文蔚"，试将"丁"字竖笔居中而不像原印那样往左偏，考虑这样是否会更平衡一些。

4. 将"丁"字的竖笔由悬针式改为平均式，即不是上平下尖、上粗下细，而是上下一样粗细，看看这样做是否与全印协调。

这四个练习都要刻出印作来，钤盖之后再作细致对比。

（二）以同样的思路去观照秦印或更早的商玺。比如传世商玺有三方，传为殷墟出土，皆为朱文。亦请按我们已熟悉的方式为之。

1. 将第一方商玺中"丫"的部分加以变化，特别是将其中头部两个"丫"进行变化，变动一下位置或形状，变化方案多多益善。

2. 将同一印的右侧边框的剥蚀残缺部分刻完整，不露残缺之形。看看在完整的边框线条映照下，这方印的趣味是否发生了变化，是残损好还是补足不残损好。

3. 将商玺第二方的两个长方形"日"字之间的一竖笔，由露圭角的方折线形改为圆润线条，使它头尾皆有回护之势。试考虑这样会产生什么样的结果。

（三）取战国巨印"日庚都萃车马"，仅仅变化线条而不改变章法。将原有的斑驳又稍见平滑的线条改变成如下几种风格：

1. 刻成平滑圆润如圆朱文印式线条；

2. 刻成刻凿如浙派切刀式线条；

3. 刻成斑驳更甚的吴昌硕式线条；

4. 刻成细挺如古小玺式线条。

连同原印，是同一个章法篆法之下的五种不同的刀法效果。请将之排列起来，并注意在一根线条变化之后其空间也产生相应的变化。

【训练目的】

针对微观的印面线条的变化练习，其实是一个开放的、提示多种可能性的练习。从改变线条位置到改变线条质感，都在告诉我们，篆刻中的可变因素是极多的。而这些可变因素皆可以通过分析拆散进行单项尝试。那么，摆在我们面前的问题并不是可不可以拆开，而是看你能不能、有没有本领把它拆成各个元部件。只要有可能，拆得再细也是可行的：越细则证明你的学习理解能力越强。

【选用印谱及印蜕范本】

　　《上海博物馆藏印选》

　　《黄牧甫印谱》

　　《赵之谦印谱》

【关联参考作业】

　　（一）名词解释

　　　　《十六金符斋古铜印谱》

　　　　烙马印

　　（二）殷商三玺与战国烙马印的风格
　　　　特征之比较

丁文蔚

赵之谦刻

十六金符斋

黄士陵刻

图 6-24
赵之谦、黄士陵印作

图 6-25
商玺三方

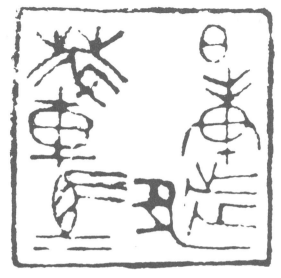

日庚都萃车马

图 6-26
战国巨印

忠实于原作的实临
汉印"武猛中郎将"

变体第一方　缺点为
"中"字太慢，且整方
印重心不稳

变体第二方　缺点为铺
排过分，"将"字局促
不安

变体第三方　被肯定的
成功作业

图 6-27
中国美术学院二年级学生课堂习作
"武猛中郎将"变形练习

单元八 变化（三）——印篆

【训练内容】

（一）线条是篆刻作品中最基本的元素。在线条之上的元素，则是印篆，即线条组织起来的字形——篆书。当然也可以是隶、楷、草书，但以篆书为大端。那么，篆书、印章上的印篆的变化，构成了我们又一轮训练的基本内容：

1. 以古玉玺白文印"褒平君"为篆文基准，取同样的篆法与相近的空间关系，作变形练习五到六种；

2. 同样以"褒平君"一印，取不一样的篆法，作变形练习五到六种；

3. 同样以"褒平君"一印，只变其线质，不变其线形，也作练习五到六种；

4. 取古铜玺白文印"伍官之玺"，也依上举方法的三个步骤进行变化练习，要求练习十到十五方。

（二）取战国烙马巨印"日庚都萃车马"，保留其凹字形章法，将篆书换成同样内容的战国楚金文式、汉摹印篆式、清代说文篆式，至少能变化出三四种不同的篆式。据此了解印章中的变化是可以在不动章法的前提下动篆书的。这即是说，篆法虽然联系着章法，但两者是可以拆开的。请再取古玺中的另一巨作"冰赓"也试着同样练习一遍，其他的巨印、烙马印皆可以试着练习体验一下。

（三）取吴昌硕朱文名作"私淑邓包"一印，亦以各种篆法尝试进行变化。要求章法上亦如原印丰满浑朴，线条之剥蚀与冲刀、切刀并用的质感也如原式，仅仅变动篆文书体。

1. 变为摹印篆式；

2. 变为古玺大篆式；

3. 变为方篆线条式；

4. 变为青铜器铭文式。

要求篆文变化之后，印面效果仍大致不变，保留原有的苍茫浑朴的感觉，也保留原来的空间配置关系。一般而言，这是一个较难做的练习。如尝试较为顺利，还可以追加一个练习：将吴昌硕白文印"莫铁"也依此程序训练一遍。

【训练目的】

只变篆文而不变章法、线条，其实是稳住两端只取中间——线条是最细的元素，章法则是最宏观的元素，篆文则是介乎二者之间的"中间"。因此，它的练习要把握准确是极为困难的。但它符合我们分析学习时对"拆"的教学要求。特别是对学生而言，在把握篆文变化时易偏向具体（线条）或偏向宏观（章法），真正要能在篆法上定位准确，比做出一方印章的效果更为关键。故而，这个练习又是一个检验学生定位、把握能力的练习。

【选用印谱及印蜕范本】

　　《古玺汇编》
　　《古玺文编》
　　《缶庐印存》

【关联参考作业】

　　（一）名词解释
　　　　古玉玺
　　　　古铜玺
　　　　古玺中的巨印

（二）从书篆到印篆再到印篆独立与变化

褒平君

伍官之玺

图6-28
古玺白文印

私淑邓包

莫铁

图 6-29
吴昌硕印作

图 6-30
青铜器铭文拓片

日庚都萃车马

大府

图6-31
古玺中的巨印印例（一）

邦駘

□乡

图 6-32
古玺中的巨印印例（二）

曲革

仓内作

图 6-33
古玺中的巨印印例（三）

图 6-34
中国美术学院三年级学生
课堂习作"承荫堂"三字
变形练习

单元九 变化（四）——形式

【训练内容】

（一）由印篆的变化训练走向印式的变化训练，是一个由第二层向第三层的过渡。在这个训练中，我们主要是对篆刻艺术的一般形式进行更为立体的观照。

1. 取文彭朱文印"琴罢倚松玩鹤"，对它进行五种以上形式的变化，但限于朱文。变化的内容可以是针对篆法、章法、线条，只要可能都可以试试。但每一印式的变化，均要说得出来历。

2. 以同样方法，取何震白文印"听鹂深处"进行练习，要求同上。如有时间，多选几方印进行练习。

3. 随意刻文彭风格、何震风格印数方，并将它们与文、何的印风进行对比。考察哪些是当时人的审美趣味，哪些是今天我们的口味，从中归纳出篆刻艺术的时代差异。特别要注意两种情况：（1）古人认为极佳而今人不以为然者；（2）古人认为非佳而今人十分热衷者。

（二）取汉印"司马"印类型，如"豹骑司马""虎步司马""军司马印"等，排比十例以上，研究汉印（篆刻）艺术的主要审美趣向。然后以我们今天对印面形式的时代把握作一延伸，刻"别部司马""军司马印"各五方以上。每方皆须不同，但不必只求古意，可以有我们自己的偏好。

（三）再取汉印中的"关中侯印""关内侯印""关外侯印"等作为一个系列，以各种不同的白文线质为主导，对印面形式进行细心临刻。完成后，再以同样的形式进行互换，如将"关内侯印"改刻成"关中侯印"，或把"关中侯印"改刻成"关外侯印"。要求只将印文改变，但原印印风不变。如有可能，将这种互换练习转向将军印系列、令丞印系列等。

（四）从"司马印""令丞印""将军印""侯印"等系列中选定一种作为基本格式，试以明清各种不同的印风流派进行创作，印文不变。形成丁敬式的"司马印"、赵之谦式的"将军印"、吴昌硕式的"侯印"等。

【训练目的】

印式——印形式的变化训练，可以是一个随心所欲的变化过程，也可以是一个言必有据、处处皆见出处的学术探究过程。以印章形式作多样化的学习，可以帮助我们对古代印章那种独特的、每印"唯一"的美有更深切的了解。故而我们在此重依据，而不强求形式上的花俏。因为是变化练习，不要求脱胎换骨、重起炉灶，但要求在微妙的形态变化与一招一式的训练中找到古印那种真正的、内在的韵味。由于它是建立在线条变化与篆印变化的基础上的，故而它更具有一种递进的含义。

【选用印谱及印蜕范本】

《汉铜印原》

《汉印汇编》

《上海博物馆藏印选》

《故宫博物院藏古玺印选》

【关联参考作业】

（一）名词解释

　　将军印

　　令丞印

　　司马印

　　侯印

　　文彭

　　何震

（二）汉印中各种不同官职印章的艺术风格类型

琴罢倚松玩鹤　文彭刻

听鹂深处　何震刻

图 6-35
文彭、何震印作

虎步司马

大医司马

虎步叟搏司马

军司马之印

折冲将军司马

军司马印

后将军假司马

图 6-36
汉"司马印"各式

关内侯印

关中侯印

崇德侯印

虎奋将军章

关中侯印

关内侯印

关内侯印

横野将军章

关外侯印

图 6-37
侯印、将军印

含洭宰之印

东牟长印

代典书令

长宁令印

校尉之印章

句阳令印

图 6-38
汉令、丞、相、长、
宰、史等印式（一）

开远长史之印

绥宁子相之印

晋平长印

冀汉将军章

东海长史

琅邪相印章

晋阳令印

班氏空丞印

和仁都尉

织室令印

楪榆长印

图 6-39
汉令、丞、相、长、宰、史等印式（二）

205

图 6-40
吴昌硕刻"千寻竹斋"四字的
各种变形印例（一）

图 6-41
吴昌硕刻"千寻竹斋"四字的
各种变形印例（二）

207

图6-42
吴昌硕刻"千寻竹斋"四字的
各种变形印例（三）

白石

老手齐白石

白石

齐白石

齐白石

白石翁

齐白石

白石

白石题跋

白石

白石题跋

白石题跋

图 6-43
齐白石自刻姓名印的各
种变形印例

单元十　变化（五）——边框

【训练内容】

（一）掌握了形式变化的大端之后，我们再来考察印面边框的变化。作为一种独特的形式语汇，边框的表现力丝毫不亚于印文章法。对它作单独训练是极有必要的。

1. 以古朱文小玺的印面边框处理方式，如粗细、厚薄、方圆、顺逆、连断等不同效果，列成十六种不同的方形边框的样式。并据此刻十六方朱文印，印文可为闲章或自己名印。要求这十六种边框，须与印文水乳交融、浑然一体。

2. 取朱文小玺中的各种不同形状，如圆中见方形、三角形、心形、四连缀形、盾形等，依次将各种边形配上合适的印文，刻制成一组创作。

3. 取白文小玺中各种边框形状，也依上举作系列练习。要求浑然一体。

（二）取"会稽太守"四字，作十种不同的封泥形状，要特别注意这些形状之间的不同，如残缺、包围、外方内圆、椭圆、正圆等。注意在篆刻艺术的边框研究中，封泥是典型的规范样式。它比古朱文小玺的处理更直接而夸张，也许预示着边框发展的可能性。这一练习完成后，请以"皇帝信玺""御史大夫"等作同样的伸延练习。

（三）取汉印中的满白文印、粗白文印，仅动其边框，变化出五到十种方法。最好能参考明清篆刻名作的边框处理方式。要求印面为高古自然的汉印，边框为颇有巧思的明清格调，但两者要协调。

（四）取汉代朱文印，印面不作变动，临刻时仅在边框上做文章——选十种封泥样式来配合之。要求也是汉印印面与封泥边框之间能互相配合。

【训练目的】

本单元我们着力的是边框的变化练习。这一练习不是简单承袭古代印章多变的边框处理样式，而是在变化中要求印文与边框进行相互配合的练习。这个要求难度很大，印文是事先规定好的，边框也是事先确定了的，要把这两个生硬的规

范了的内容合到一起去，而且还要天衣无缝地"合作愉快"，当然不是一件轻松的事。但也唯有如此才能见出学生的基本功和真手段。有如闻一多先生的名言：要"带着脚镣跳舞"。

【选用印谱及印蜕范本】

《封泥汇编》
《封泥考略》
《故宫博物院藏古玺印选》

【关联参考作业】

（一）名词解释
朱文小玺
封泥

（二）篆刻艺术中边框处理与封泥的关系

会稽守印　会稽太守　会稽太守章

丞相之印章　御史大夫　皇帝信玺

图6-44
各种封泥的外框偶然
变化之例（一）

 城阳王印

 左司马问询信玺

 山桑侯相

 临菑丞相

 参川尉印

 胶西都尉

 齐御史大夫

 菑川王玺

 代相之印

 容丘国丞

图6-45
各种封泥的外框偶然
变化之例（二）

第七章

四年级训练程序

主题：从临摹走向创作

单元一　历史流变：古代

【训练内容】

（一）以印章史与篆刻史的形态对古代印章中最著名的流派与个人风格进行综合梳理。其基本顺序如下：

1. 古玺；

2. 汉印；

3. 魏晋南北朝印；

4. 唐宋官印；

5. 唐宋鉴赏印；

6. 明代文、何；

7. 清代浙派；

8. 清代皖派。

要求每一种临刻一方，共八方。然后依照八种风格各创作闲章一方，共八方。合计十六方，贴成印屏，每种格式的临刻与自刻对照成一组。

（二）取印章史上的某一专题形成支派，并依这一支派再构成局部的历史流变形态。比如可以构成如下几种类型：

1. 古玺系列：商玺、春秋玺、战国玺、小玺、巨玺、秦玺；

2. 御玺系列：秦“皇帝之玺”、汉皇帝印信、唐宋御玺、明御玺、清满文御玺，还可包括诸侯王玺；

3. 秦汉官印系列：相、侯、令、丞、宰、长、尉、刺史、太守等职官印；

4. 将军印系列；

5. 军司马印系列；

6. 玺印中的朱文印系列：朱文商玺、朱文小玺、汉朱文印、汉朱文巨印、朱文隋唐官印、朱文金元叠篆印、朱文元押、朱文宋元私印与鉴赏印，再伸延向明清；

7. 缪篆系列：汉印中摹印篆的缪篆印、汉印中的鸟虫篆印、唐代叠篆官印、元代叠篆官印、明清篆刻家创作的缪曲盘绕式的缪篆印。

从如此丰富的参考中，取三组进行切实的临刻与创作。力求通过这种集形式、印风、刀法于一身的综合训练，能对临印范本的发展脉络、系列性有充分的了解，并将这些"历史烙印"所具有的承前启后的风格与技巧语汇谙熟于心，最后做到信手拈来、运用自如。应该说，这是一种要求极高的基本功目标。

（三）取四种完全不同的印风类型，进行形式立场上的训练：

1. 朱文小玺"长余"；

2. 汉白文印"代郡农长"；

3. 宋朱文印"上明图书"；

4. 清黄士陵"祗雅梅印"。

要求对这四方印作形式分析，并从这四种类型的组合中体会到一种历史流变的偶然痕迹——在历史流变转换的过程中，形式才有可能获得丰富的转换基因与动力。

【训练目的】

强调高年级的训练应有历史的、理论的含义。要理性地综合地去看待每一方、每一组作品存在的价值，特别是要发现其中可能存在的逻辑嬗递关系。在本单元我们设置了三种练习：（一）一般的印章史、篆刻史的主干内容；（二）以不同形式特征编排起来的局部形态，但作为分支又能构成历史的系列内容；（三）从偶然编排中找出某种必然的理由与衔接关系。三个单元各有功效，但都为"历史流变"这个训练主题服务。

【选用印谱及印蜕范本】

《上海博物馆藏印选》

《印学史》

《中国玺印源流》

【关联参考作业】

（一）名词解释

　　沙孟海

　　叶潞渊

　　钱君匋

　　御玺

（二）篆刻技巧学习中的历史意识与"历史逻辑"

融文

公孙□

张买

司马参

司适□

图 7-1
古玺印例

 朔宁王大后玺

 淮阳王玺

 皇后之玺

 石洛侯印

 始兴左尉

 裨将军印章

 叟陷陈司马

 豹骑司马

 滇王之印

图 7-2
汉印印例

晋归义氐王

魏率善氐邑长

晋鲜卑归义侯

晋乌丸归义侯

魏乌丸率善佰长

魏率善羌佰长

图 7-3
魏晋印印例

宣和

宣和

图 7-4
宋代鉴藏印印例

吴兴

图 7-5
元代鉴藏印印例

米姓之印

米黻之印

米芾

祝融之后

米芾之印

米芾

米芾之印

图 7-6
宋代米芾鉴藏印印例

越王府文学印

图 7-7
金代官印印例

徵仲

文徵明印

文彭之印

图 7-8
明代流派印印例

敬身

龙泓外史丁敬身印记

图 7-9
清代浙派印例

图 7-10
中国美术学院二年级学生
课堂自作：临古印四种类型

单元二 历史流变：近现代

【训练内容】

（一）以篆刻史上的近现代作为一个历史单元，考察中国篆刻在这短短的百年间千变万化的事实，以及其自身的魅力与成绩。以此为基本理念，进行有针对性的如下训练：

1. 对赵之谦、吴昌硕、黄士陵这三家，进行篆刻史意义上的清理。并以古玺，汉印，魏晋南北朝印，唐宋官印，元押，明文、何，清浙、邓诸家样本为九种类型，再分别集赵之谦、吴昌硕、黄士陵印谱中符合这九种类型的作品进行历史归类。

2. 在进行归类之后，以这九种赵、吴、黄印作与原型进行区别异同，指出相异处在什么地方，赵、吴、黄有什么样的发展与独创。

3. 以赵、吴、黄的九种处理方式，创作八种作品，其中应包含自己的独创与理解。

（二）取赵之谦、吴昌硕、黄士陵、王福庵、来楚生、邓散木、陈巨来、齐白石诸家，分别将他们的传世作品作如下排列：

1. 朱文小印的不同风格；

2. 朱文大印的不同风格；

3. 朱文多字印的不同风格；

4. 白文小印的不同风格；

5. 白文大印的不同风格；

6. 白文多字印的不同风格。

通常而言，每一个系列即使以每家一种风格计，也有十种左右。那么，在这个排列中，有五六十种风格。如再加上大篆、说文篆及不同的外形式等，其种类还要翻倍增加。在排比之后，请自由选择十种自己喜爱的风格进行仿刻或镌刻。并且试着完成如下练习：

1. 取有自己风格的作品三至五方；

2. 将之与这五十余方古人印例对照，看看究竟有几方自刻印是能脱离古人

形式窠臼的。

（三）以雄壮、秀媚、狞厉、飘逸、清丽、浑成等不同的美感为基础，对近现代诸家的篆法、章法、刀法进行背临。如以下述方法进行之：

1. 雄强：吴昌硕白文、来楚生白文、齐白石白文；
2. 清丽：赵之谦朱文、黄士陵朱文、王福庵朱文、陈巨来朱文；
3. 简洁：赵之谦白文、黄士陵白文、王福庵白文、陈巨来白文；
4. 生辣：吴昌硕朱文、来楚生朱文、齐白石朱文。

背临的文字内容最好能取原文，但也可以用统一的篆印文字，进行背拟各家印风的训练。

【训练目的】

中国近现代篆刻史是一部内容极为丰富的历史，其中许多篆刻家发挥出非常的创造力，形成了一些重要的流派与印风。它又离我们很近，有亲近感，故而以它为练习范本是十分可行的。本单元的成立，一是让学生在脑海中形成一个清晰的近现代篆刻史的印象与轮廓；二是希望通过学习，能汲取近现代对篆刻的新理解与新诠释的"营养"。许多近现代篆刻家的努力，是史无前例、饶有开创精神的。

【选用印谱及印蜕范本】

近现代篆刻名家各种个人印谱
近现代篆刻作品集的各种选本
近现代篆刻史论中的相关印蜕

【关联参考作业】

（一）名词解释
　　近现代篆刻史
　　近现代篆刻理论

（二）清末至民国时期篆刻发展的基本形态
　　1949 年以后篆刻发展的基本形态

生逢尧舜君不忍便永诀

曾归锡曾

树镛审定

寿如金石佳且好兮

陆怀庐主

臣之谦

均初所有金石之记

灵寿花馆

苟全性命

图 7-11
赵之谦印作

葛昌楹印

齐郝祖修章

闵泳翊一字园丁

听有音之音者聋

园丁课兰

念先

澹如菊

月湖草堂

汪行忠恕斋

缶翁

园丁

图 7-12
吴昌硕印作

223

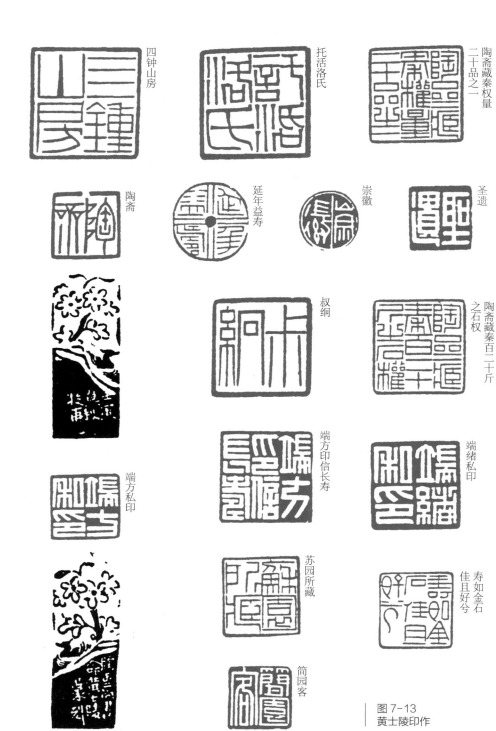

四钟山房

托活洛氏

陶斋藏秦权量
二十品之一

陶斋

延年益寿

崇徽

圣遗

叔纲

陶斋藏秦百二十斤
之石权

端方印信长寿

端绪私印

端方私印

苏园所藏

寿如金石
佳且好兮

简园客

图 7-13
黄士陵印作

冰庵

悔乌堂

读破万卷书屋

琴心

文父

山水楼

白石造化

老书生

徽山行人

图 7-14
齐白石印作

225

国立北平图书馆收
藏金石文字记

乙丑闰月望是我再生辰

退庐主人

如此至宝存岂多

山鸡自爱其羽

以学愈愚

我本迂疏落拓人

福厂五十后书

只愿无事常相见

以待知者看

图 7-15
王福庵印作

书意日新

不管三七廿一

觉无忧

图 7-16
来楚生印作（一）

道在无不可

纸上鼓吹

安德堂藏

锥刀剩事

此中有真意
欲辨已忘言

生癸酉

为容不在貌

宁少少许

春蚓秋蛇病子云

勤能补拙

是杨风子草书

枫桥水乡

图 7-17
来楚生印作（二）

珠谿

张爰印

张爰之印信

赵叔孺氏珍藏之记

顾斋所得金石

大千

俞绍爵印

吴湖帆潘静淑珍藏印

沈尹默印

张爰私印

陈夷同印

边城之玺

盍斋秘笈

慎得七十后作

图7-18
陈巨来印作

228

单元三　唐宋官印样式

【训练内容】

（一）以古玺汉印为正宗的篆刻创作，在过去是视唐宋官印为邪道的，而唐宋官印那千篇一律的盘曲，相似的粗边，也不如战国古玺与汉印那样千变万化。但是，当我们对古玺汉印全面发掘并了如指掌之后，再来看唐宋官印，发现它也未必是单调至极，其中还是有许多形式可以吸收参考的。

1.　取唐宋官印中典型的印作进行临摹：

（1）唐官印"永安都虞侯记"；

（2）宋官印"新浦县新铸印"；

（3）宋官印"鄜延路兵马钤辖之印"。

2.　由唐宋官印上溯隋官印，下启金元官印，再完成如下临刻作业：

（1）隋官印"崇信府印"；

（2）金官印"行宫尚书省印"；

（3）金官印"翰林侍读学士之印"。

3.　以上六方印请作两种排列：

（1）由自然印篆到九叠的过渡排列；

（2）由隋至唐、宋、金、元的排列。

看看这两种排列的结果是否一致。

（二）取这一系列官印的样式五到十种，从两个方面进行尝试并刻出作品：

1.　将五至十方官印的粗边（或细边）全部除去，仅留印文。看看这种不取边框只留印文的效果，在篆刻艺术立场上究竟有多少价值，以此来推断官印中对粗边框的依赖究竟有多深，在这一规范约束中，有没有例外。

2.　将上述同样印例，保留边框，但改变印文，将叠篆改为摹印篆或说文篆。看看这一改变的结果是否吻合粗边框及官印的一般规范。

（三）官印中的样式有朱文白文，也有小印大印，还有如"印""记""玺""牌"等名目。又加以时代地域的区别，如宋官印与西夏官印、金官印、元官印等。此

外，在用途上也有不同，如官印有官用而非职印的那一类。总之，这是一个十分丰富的世界。请以背临或拟作的方式来完成下述练习：

1. 以你最熟悉的官印样式刻印一方；
2. 以你最陌生的官印样式刻印一方。

【训练目的】

过去学篆刻，很少针对唐宋官印而发。因为古玺汉印是正宗，明清印是大端，唐宋官印是被夹在这两座高峰之间的"低谷"。这在印学史上说是不错的。但我们在教学中却不只是做历史评价，我们更关注唐宋官印中那种独特的形式美感。在形式上，它是与古玺汉印平等的，作为临习范本，它是自有其存在价值的，并且也应该作为一个完整的教学系统的有机组成部分而存在。本单元对唐宋官印进行的梳理，目的在于破除既有的传统认识习惯，予篆刻艺术以更新的审视立场。

【选用印谱与印蜕范本】

《隋唐以来官印集存》
《宋金元官印选》

【关联参考作业】

（一）名词解释
　　秦汉官印
　　古玺中的职官印
　　唐宋官印
　　明清官印
　　金元官印
　　职官印与殉葬官印

（二）唐宋官印成为一个独立的概念类型而秦汉官印则未能如此的原因分析

崇信府印

图 7-19
隋代官印

齐王国司印

图 7-20
唐代官印（一）

永安都虞侯记

大毛村记

州南渡税场记

图 7-21
唐代官印（二）

驰防指挥使记

拱圣下七都虞侯朱记

义捷左第一军使记

图 7-22
宋代官印（一）

都亭新驿朱记

平定县印

图 7-23
宋代官印（二）

新浦县新铸印

鄜延路兵马钤辖之印

图 7-24
宋代官印（三）

行宫尚书省印

翰林侍读学士之印

图 7-25
金代官印（一）

防城副统日字好之印

图 7-26
金代官印（二）

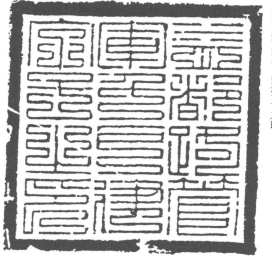

益都路管军千户建字号之印

图 7-27
元代官印

单元四　民间风：砖文陶文瓦当之属

【训练内容】

（一）以篆刻艺术的立场去选取陶文、砖文、瓦当文之类的资料，对它们进行篆刻意义上的研究与利用。请完成如下一组练习：

1. 取现成的陶文、砖文、瓦当文字与形式，组合成印面，并镌刻成作品。要求在镌刻时尽量保证原文字的基本格调。

2. 以瓦当"千秋万岁"或"长乐未央"的文字为基础，将之稍加改变，转换成印面形式。文字线条与边框线条尽量一仍其旧。刻同样的习作三至五方。

3. 取陶文——它本身也有印章文字的要素，对之进行印章式的改造。在改造时请参考古代"陶印"格式——"陶印"当然还不是真正意义上的印章与篆刻，但它比陶文更具有"印"的概念。对比陶文与陶印在形态上的关系，是一个极好的理解与创作思路。

（二）将陶文、砖文、瓦当文的艺术语汇进行分解。分解的程序以外形、边框、内文为序，以篆刻的立场，作进一步的变化与融合。每个练习要求有参考示范。

1. 取陶文、砖文、瓦当文三种不同类型之最典型者，作篆刻创作的依据，完成习作三方。要求凭这些外形配合相应的篆文。

2. 同样取三种类型边框之典范者，完成篆刻作品三方，要求一看即明了是哪种类型，但作为篆刻作品又须浑然一体。

3. 取三种类型之内文有典型价值者，也依上述要求刻成三种风格不同的篆刻作品。

（三）刻意临摹陶文、砖文、瓦当文的样式，并将这种感觉转换成篆刻作品。请完成如下一组练习：

1. 以自己认为最精彩、最能打动人的形式要素进行夸张强化，创作出具有"民间风"的篆刻作品。注意一定要与自己往常的作品风格拉开距离，并且说明是哪一方面拉开了距离。

2. 将近现代篆刻名家中学习民间风格，即取瓦当、砖刻、陶文等素材，或

与此风格相关的范例进行排比收集，并进行讨论。全班举办单元讨论会，主题是：

（1）他们从民间素材中汲取了什么；

（2）他们是如何汲取的；

（3）我们应该如何从民间素材中汲取营养；

（4）我们可不可以从他们的汲取中再汲取。

【训练目的】

民间素材过去从来未被篆刻家们所重视。篆刻家的眼光一般只对着古代印章，而砖、瓦、陶等则不属于印章范畴。其实，与其他素材相比，砖、瓦、陶是最接近篆刻的门类。因此在近现代篆刻大家的作品中，对它们的吸收是一种新的价值取向与风格取向。在临摹训练课程中，我们一般不对这类非规范、非正宗的素材予以太多的关注。而在创作课程中，就需要广收博取，以便自出新意，创造新样式。这种训练，是立足于篆刻，但又对篆刻进行"印外功"的补充而设置的。

【选用印谱及印蜕范本】

《古陶文叕录》

《古陶文编》

《汉瓦当文集》

《汉砖文集》

【关联参考作业】

（一）名词解释
陶文
砖文
瓦当文
民间印章

（二）民间通用的印章与汲取民间风格的篆刻作品的区别

图 7-28
秦陶文参考范例

图 7-29
汉瓦当参考范例（一）

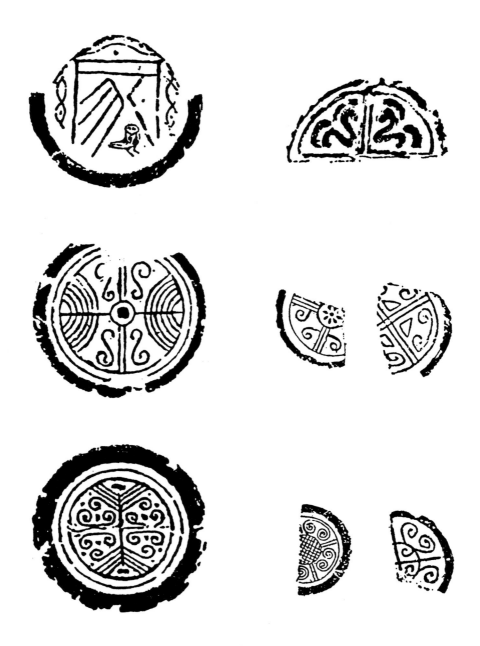

图 7-30
汉瓦当参考范例（二）

汉代民间印样

汉代民间印样

清代官窑印样

图 7-31
民间印样范例

单元五　图形印

【训练内容】

（一）取古代图形印进行分类：图形印的一般形态；图形印的特殊类型；图形印的变化与古代画像石中图形之关系。以此为基本范型，进行对图形印的基础练习。

1. 准确临摹图形印中的名作或典范之作，并以它作为基准进行图像的造型变化。

2. 以猪、牛、猴、马、羊、龟、兔、龙、虎等动物图像，进行自我造型。并与古印中的现成范本进行对照，尽量追究古印中对动物造型的抽象化、概括化与简略化的手法。完成习作三到五方，希望能对这些手法应用自如。

3. 取古代画像砖、画像石中的典型图形，包括人物、车马、山水、花草及动物等的现成造型，将之移入篆刻，刻成图形印。要求水乳交融、浑然一体，在移植过程中运用高度的技巧。

（二）以汉印中常见的四灵印——以图形作为文字环饰的样式，进行文字与图形的配合训练。

1. 取适当的文字与图形进行左右配合完成印稿，并刻出印章。要求线条、块面、空白、倾向等在文字与图形中不能有扞格之弊。

2. 以四灵印格式，取文字居中，而以青龙、白虎、玄武、朱雀四灵环绕四周。要求以这四者环绕的方式，刻印作三至五方，文字不变，基本样式不变。完成之后，再请作一延伸练习：

（1）以白文印转成朱文印样式；

（2）以四灵印转成二灵印，即左右排列样式。

3. 以大印面刻四灵印格式，并刻闲章文字，文字七到十字，尽量取多字印方式。图形印（四灵）的图形部分也可以自由变化，不限于四种动物。完成的印作应该是多字印与画像砖、石的结合，但又不失为真正的篆刻。

（三）以清末赵之谦与当代来楚生的佛像印为样本，先进行准确临摹，把握

其基本技巧与构图方式。以此为出发点，参考历来佛像的美术资料，刻出佛像印作三至五方。要求格调不同。

（四）肖形印是图形印中的大端，取十二生肖的鼠、猪、狗、鸡等，及其各种造型资料和既有的古印资料，进行再创作。要求如下：

1. 将原有古印或名家印进行改刻，稍变其体，有新意即可。

2. 只取印章以外的资料进行创作，构成完整的、有个人风格的肖形印作品。

3. 以自己的属相，刻五方肖形印。如取虎形刻印，可以有汉印白文的虎、来楚生的虎、赵之谦的虎，也可以有画像砖上的虎。

【训练目的】

图形印是篆刻艺术中最美术的一部分。它所需要的能力，不但是文字造型，更需图画造型。而这个图画造型又必须是被抽象化、简约化、概括过的造型，是接近于文字的图画造型。由于它是篆刻艺术中的偏师，向来不为人重视。但以新时代的篆刻作为特定的视觉艺术形式而言，它亟须扩大自己的素材范围与表现手法、能力——图形印是我们切入新的创作空间的一个极重要的契机。在大学的创作课程中，我们予它以重要的定位并努力通过对它的训练来开阔眼界，寻找更多的观念与形式、技巧的启迪。

【选用印谱及印蜕范本】

《古肖形印臆释》

《十钟山房印举》中的图形印

《赵之谦印谱》

《然犀室肖形印存》

【关联参考作业】

（一）名词解释

图形印

肖形印

四灵印

佛像印

画像砖与画像石

（二）图形印与篆刻艺术表现的多样化问题

作为大美术、作为视觉艺术的篆刻

图 7-32
古肖形印（一）

图 7-33
古肖形印（二）

图 7-34
古肖形印（三）

大幸

大幸

同心

图 7-35
古肖形印（四）

宋代宫廷鉴赏
御玺：双龙玺

图 7-36
古肖形印（五）

图 7-37
来楚生佛像印例

图 7-38
来楚生佛像及肖形印例

图 7-39
来楚生肖形印例

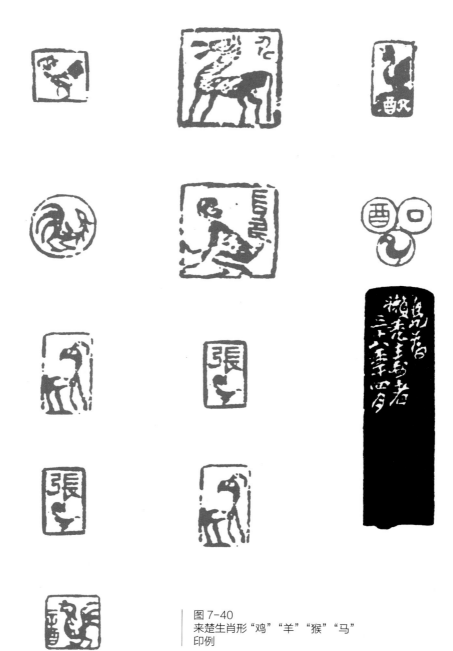

图 7-40
来楚生肖形"鸡""羊""猴""马"
印例

单元六　花体杂篆的特权

【训练内容】

（一）花体杂篆的本质，是篆书的装饰化。在篆刻立场上看花体杂篆，鸟虫篆是最典型的印篆。由此，可以引申出一个训练组合：

1. 准确临摹汉印中鸟虫篆等的典范印作，从粗线条样式到细线条样式；从注重、强调装饰样式，到稍事装饰样式，皆可以进行实际的体验。请注意在临摹时装饰手段的不同用法。

2. 取汉印"婕妤妾娟"进行分拆。分为：

（1）线条变化弯曲的装饰；

（2）线条外加饰形的装饰；

（3）线条中段装饰；

（4）线条头尾装饰。

图 7-41
婕妤妾娟

据此临摹一方之后，进行再创作，即以"婕妤妾娟"的文字进行四种装饰手段的单独应用，刻成四方习作。

3. 刻个人姓名印一方，要求进行花体杂篆式的装饰表现。作品力求完整。

（二）取韦续《五十六种书》中的各种花体杂篆的名目，如用倒薤书、垂露篆、芝英书、龙爪书、麒麟书、转宿篆、蚊脚书、偃波书、鹤头书等体式，进行篆刻创作。如用闲章方式，以一句古诗、古文、成语等为内容，书写五种以上的杂篆印稿。要求是地道的篆刻作品而不是低俗的廉价美术品，其表现语言又必须是特定的花体杂篆体式。比如以"强其骨"三字，刻成"鸟虫篆""垂露篆""龙爪篆""鹤头篆"等各种印式。

（三）将花体杂篆由单一的印文装饰到全面的形式要求——从文字到边框到外形到一切虚实空白等，并以装饰为基本理念，进行如下的篆刻训练：

1. 文字装饰与印面外形装饰；

2. 鸟虫篆为中心的花体杂篆式的装饰；

3. 其他各种视觉装饰手段，如复合、重叠、群化、缀饰等。

在种种装饰要求极大地扩展了创作视野与创作可能性之时，须强调哪些装饰才是篆刻立场。把篆刻变成图案，变成一般的版画、木刻、藏书票之类的美术品，则装饰手段用得再好，也不是篆刻自身。故而在这个训练程序中，困难的不是能不能、会不会装饰（这一点对美术学院学生而言并不难办），而是装饰手段是否从篆刻本位出发、是否属于篆刻艺术，这是一个不可动摇的制约点。

【训练目的】

鸟虫篆与花体杂篆之类，在中国篆刻艺术中受到极大的尊重，比书法还受到青睐。究其原因，是因为篆刻艺术有"制作"这个特殊的技术要求与原点。这种复数装饰、二度装饰的技巧，在古代如青铜器工艺铸造等的制作上也屡见不鲜。相比之下，讲究挥洒情趣的书法与水墨画就较少涉及。在书、画、印三者之中，这是篆刻的特征所在。并且，由于装饰的被重视，我们对篆刻艺术创作在今后的发展有可能拥有更大的发言权。通过本单元的训练，希望能在艺术观念上、技术手段上为创作提供更开阔的视野与更丰富的表现方法。

【选用印谱及印蜕范本】

鸟虫篆印谱

鸟虫篆字典

各家印谱中的鸟虫篆印作典范

【关联参考作业】

（一）名词解释

　　五十六种书

　　鸟虫篆

　　花体杂篆

　　战国吴楚金文中的杂篆

（二）关于篆刻美学中的装饰命题

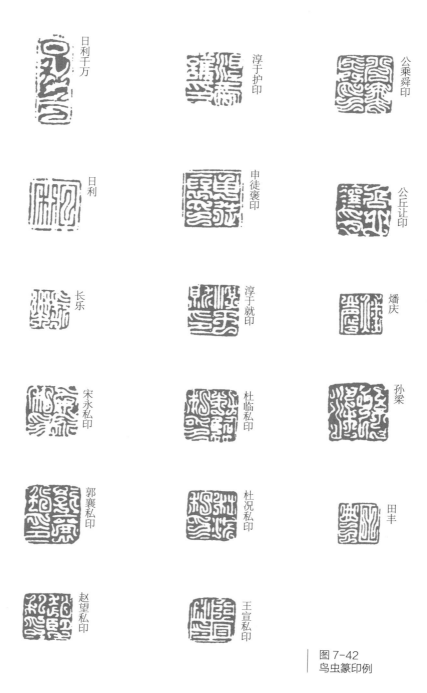

日利千万

日利

长乐

宋永私印

郭襄私印

赵望私印

淳于护印

申徒褒印

淳于就印

杜临私印

杜况私印

王宣私印

公乘舜印

公丘让印

燔庆

孙梁

田丰

图 7-42
鸟虫篆印例

桃花流水

秋水伊人

自甘疏野

秋水长天一色

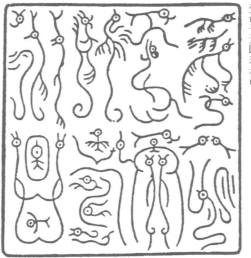
受命于天既寿永昌

图 7-43
花体杂篆入印的印例

民间圆『寿』字图案

民间长『寿』字图案

民间鸟虫书 七宝以用

（传）夏《岣嵝碑》

图 7-44
民间花体杂篆与装饰之例

单元七　抽象符号的介入

【训练内容】

（一）篆刻艺术的表现，除以篆书（印篆文字）为主之外，还有图形。但应该还有第三种素材，就是抽象符号。抽象符号可分为：文字式符号、族徽、纹样、其他表示符号。此处取文字式符号进行基础性的训练：

1. 取山东大汶口出土的陶文符号"炅"，进行篆刻化处理。将其下部"火"的造型刻成商代三玺的粗铜印样式。当然也可以采取其他的风格样式。

2. 以这个大汶口陶文符号为出发点，进行配合处理。方法是：取其他相近的符号，与大汶口陶文符号共同构成一个印面；再取古烙马印"日庚都萃车马"为样式，以求处理手法的熟练化。

3. 从大汶口陶文符号出发，广取各种族徽文字符号进行篆刻化处理，刻成非篆字的符号式篆刻作品三至五方。要求具有纯正的篆刻艺术意味。

（二）纹样训练在本质上是一种图案的篆刻化训练。图案本身不是文字，当然不具有篆刻的意味。但图案——特别是古代图案中如云纹、雷纹、圆涡纹、螺纹、回纹、水纹、重环纹、鸟纹、堆纹、兽带纹、蟠螭纹、弦纹等，都是线条化的，它们都具备了与篆刻中线条处理相近的元素与可能性。请以下述训练内容为主进行展开：

1. 以青铜器纹样中的云纹，排比成一个完整的印面。要求是非文字而是图案，但看起来却是较完备的篆刻作品，并将之刻出来。此一练习可以延伸向雷纹、圆涡纹、螺纹等其他素材。

2. 以纹样的图案性（美术性）为准，配上其他文字（如自己的名字、一句喜欢的格言）。要求文字的样式必须迎合图案纹样，在线条质量、曲线、钝锐和空间关系方面均须配合妥帖，但配合方式不作规定，可自行决定。选取四种纹样，配合四种文字，完成习作四方。

3. 取陶纹、青铜器纹样，以及各种古代纹饰如帛书纹饰、砖纹、瓦当纹等素材自由创作五方作品。并进一步以四围、左右对列、上下对称、半列等手法，

配上篆文。此外，也可以从篆刻风格出发进行反向练习，如以丁敬、邓石如、吴昌硕、赵之谦、陈巨来、来楚生等风格，分别配置不同的纹饰图案，或边框或中心，可以自由发挥必要的想象。

（三）以其他非古典文化中的指示符号——一种基于实用的符号，成为篆刻创作的一种新的介入元素。比如：

1. 使用箭头符号，将之作为印篆的一个有机组成部分。要求与篆文的结合天衣无缝、水到渠成。

2. 将标点符号如惊叹号、括号、句号、逗号等与篆文相衔接。要求有融合之美而无扞格之弊。

3. 使用生活符号，如交通标志中的禁止左拐、禁止停车、禁止鸣喇叭，甚至汽车加油站招牌标志、小百货连锁店招牌标志、某些特定场所的标志等，弃去其指物指事含义，仅仅作为一个抽象符号来对待，完成一个篆刻艺术意义上的开放练习：

（1）取交通标志五种作篆刻练习；

（2）取电视台标志五种作篆刻练习；

（3）取商标五种作篆刻练习。

【训练目的】

相对规范的篆刻技术训练而言，这是一个较开放的自由练习。它所选取的素材，不是传统意义上的篆刻式素材，甚至也不是一般传统文化素材，在过去的篆刻看来，是不登大雅之堂的。这种不正统、不规范、不熟悉，导致了篆刻训练中新的创意的可能性。因此，在这样的练习中，第一个目的是尽可能为篆刻引进更多的形式表现元素；第二个目的是发挥自由联想，进行新的创造性开发。这对于创作——新时代的篆刻创作而言，是极为重要的。

【选用印谱及印蜕范本】

《古陶文编》

《青铜器纹样集》

《金文编》中的族徽文字资料

其他生活中符号应用的资料

【关联参考作业】

（一）名词解释
山东大汶口陶文
青铜器纹样
陶文图案
纹样分类说明

（二）作为篆刻艺术表现素材的图案与古典
纹样

图 7-45
山东大汶口出土的陶文"炅"

图 7-46
族徽文字

图 7-47
青铜器纹样（一）

图 7-48
青铜器纹样（二）

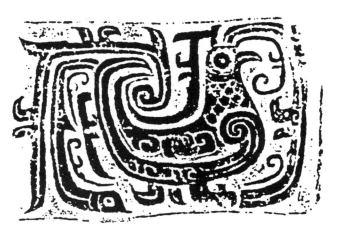

图 7-49
青铜器纹样（三）

图 7-50
砖瓦纹样（一）

图 7-51
砖瓦纹样（二）

图 7-52
瓦当样式

图 7-53
交通标志（一）

270

图 7-54
交通标志（二）

单元八　印刷字体与篆刻

【训练内容】

（一）与篆刻的"印"的功能相比，古代印刷汉字也具有"印"的功能，故而它们之间应该有一种天然的缘分。当然，"印"只是一种行为的约定，还不是篆刻艺术特有的内容。但很显然，它具备了走向这一特定内容的可能性。

1. 请以古代的楷书印、隶书印，特别是作为印刷字类型的木印、木记作为范本，在准确临摹之后，取其任意文字内容，进行篆刻化处理。要求楷书印刷体文字中有篆刻意蕴。

2. 取古代宋体印刷体文字为素材，对之进行篆刻处理。要求对宋体印刷字的刻意追求，达到细微严密的程度。如木版刻制的宋版字，其木刻的线条质感、斑驳残断之处，以及对空间的配置关系，皆要保持纯正的印刷体式。篆刻印面处理是使之再协调化。在做这个练习时，可以参照宋版古籍印刷本中的文字形态。

（二）取日常用的账号印、银行印或财会印、私印等现成例子五个。通常而言，它们丝毫无艺术性可言，其楷、隶书也是一种刻板的字体。以它们为素材进行训练。训练是针对文字的变化形态与变化方式而发的，而训练的目标则是"点铁成金"，使非艺术的实用印转换成艺术的印章。

1. 将上举的五个实用印章，改刻成篆刻作品。要求所用文字与基本格式均不变，只是强化它的线条语汇与有限的形式处理。

2. 将上举的五个实用印章，改刻成真正的篆刻作品。要求变化其文字（由楷书、隶书转向篆书），并以五种不同的风格统辖之，如从文彭式的、巴慰祖式的、朱简式的、汪关式的、丁敬式的、邓石如式的选五种。找到了最合适的五种风格并刻成作品后，再将之回复到原有的实用印章，形成楷、隶印刷字体其表、名家风格样式其里的新样式。

3. 取古代不同的印刷字体，从手工印刷字体到机械印刷字体，选择十种类型，分别进行同一文字内容的变形处理。比如以自己的名字，刻出十方印刷体的但又是篆刻的印章，老宋体、仿宋体、楷体、圆头体，甚至是各种美术字体，尽量都

能用上。

（三）取陶字字范、铜字字范、木字字范、铜活字字范、木活字字范，直到今天的印刷字体（如从电脑中排列出的各种字体类型），构成一个完整的发展系列，并据此来完成自由练习。任意选取其中的一种或若干种类型，进行篆刻艺术创作。并且在完成之后再逐次进行延伸：古典的除印章、字范之外，还可以包括封泥，包括像秦公簋这样的字范痕迹未脱的作品。而现代的则如电脑中的正规字体、美术字、变体字等，最好是使自己的习作能形成一个前后承传的系列。

【训练目的】

这也是一个基于"创作"立场的发挥想象力与应变能力的训练。同是文字，但其间的美学因素是完全不一样的。那么作为一个科班出身的大学生，就应该有能力"点铁成金"，把过去篆刻家不屑也不了解的陌生的文字世界引进篆刻中来，不再是简单地把它拒之门外。当然，这样做的前提，是学生对篆刻的基本功已有相当的积累与把握，这才不会在扩大视野的同时迷失方向。

【选用印谱及印蜕范本】

《十钟山房印举》中的古楷书印、古隶书印

【关联参考作业】

（一）名词解释
　　字范
　　印范
　　木印
　　陶印
　　隶书印
　　楷书印
　　宋体印刷字
　　封泥
　　电脑字体

（二）篆刻中文字应用的古典形态与今后可能出现的现代形态

图 7-55
宋版书印刷文字

前漢傳三十

失不事權貴與丞相翟方進衛尉定陵

嗣業有材能以列侯迭後為太常數言

免太常以列侯奉朝請成帝時為丞相堯子

昆弟支屬至二千石者五十人欽兄緩前

此類也 師古曰將助也 優游不仕以壽終欽子及

疑惑著明鳳白行其策欽之補過將美皆

上聖明不以言罪下也若此則流言消釋

意加於往前以明示四方使天下咸知主

因章事舉直言極諫並見郎從官食麦青

李斯列傳第二十七

李斯者楚上蔡人也　索隱曰地理志汝
　　　　　　　　　蔡國六國特為楚
年少時為郡小吏　氏云掌鄉內文書
食不潔近人犬數驚恐之斯入倉觀倉
大廡之下不見人犬之憂於是李斯乃
肖譬如鼠矣在所自處耳乃從荀卿學
成度楚王不足事而六國皆弱無可為
秦辭於荀卿曰斯聞得時無怠今萬乘

图 7-56
明版书印刷文字

275

图 7-57
古代笺纸用印记

十一年以□
战国印陶

元始元年 汉印陶

图 7-58
印陶

图 7-59
秦公簋铭文（一）

图 7-60
秦公簋铭文（二）

单元九　其他民族文字

【训练内容】

（一）中国篆刻艺术向来是"中国的"，篆刻的"篆"字有效地保证了"中国"的本位性。上单元我们超越了篆的界限，在本单元，则希望有限地超越一下汉字的界限，把它尝试着引向其他民族的文字系统，看看篆刻在此中有没有用武之地。

1. 取少数民族文字，如西夏文、契丹文、满文、蒙古文、藏文等，进行简单意义上的形式尝试。只要求刻成印章，不追求文字含义。

2. 由少数民族文字引向日文、韩文、越南文等外国文字——但又是古代汉字文化圈中的文字，它们都是从汉字中派生出来的文字系统。如日本假名、韩国谚文、越南喃字等，作为篆刻的素材，进行创作。刻成习作三至五方。

3. 再由文字的延伸，引向对这些国家的篆刻进行研究。如日本有假名篆刻，作品数量并不少，它是如何引假名入印的；韩国谚文也偶尔被引进印章。把以这些文字为素材创作的作品，与该国篆刻家的作品进行对比，检验其中的区别与相同所在。通常而言，因为学生不懂假名、谚文、喃字的文字含义，反而会更多地从形式美的角度去切入，使它更接近篆刻艺术的意趣。

（二）从古代汉字文化圈中的文字（它们多少还带有汉字的痕迹与意识），走向非汉字文化圈的文字字母的"篆刻化"尝试：

1. 取阿拉伯字母，不考虑文字含义，仅取造型来进行篆刻化的尝试，构成一种印章形态。

2. 取古希腊字母，亦以之进行篆刻创作。

3. 取西方表音文字字母——它们在造型上应该是性质一致的，如英文、法文、德文、俄文等字母，构成印面，如有可能将之刻成作品。要求造型上一见即为西式文字，但在格调上、气息上又拥有篆刻的意趣。

4. 取这些英文篆刻、俄文篆刻等习作，与西方人实际使用的"印鉴"，或是西方人的私印的例证来进行比较。考察其在"印"的概念上的异同，特别是在篆刻与非篆刻的文化背景上的差异，从而反证我们作为篆刻艺术立场的特殊

规定性。

（三）将这些非汉字的字母造型进行篆书化处理，使之具有一种空间分割及其关系中时间的交替衔接的元素。请以此来创作一种非篆书也非汉字的"篆刻"作品。在此中，可以取几种不同的角度与立场：

（1）对英文、俄文等文字字母本体进行变化；

（2）对英文、俄文等字母的花体美术字写法（亦即是英文中的 calligraphy 的含义）进行变化；

（3）对英文、俄文等字母的印章化处理的既有格式进行变化。

变化完成后，取这些抽象的字母造型进行篆刻意义上的风格展开：

1. 汉满白文印式；

2. 古玺小朱文印式；

3. 唐宋九叠官印式；

4. 浙派丁敬印式；

5. 皖派邓石如印式；

6. 赵之谦印式；

7. 吴昌硕印式；

8. 黄士陵印式；

9. 来楚生印式；

10. 陈巨来印式。

试试用外国文字字母来刻成这样的风格并有严格规定的纯正的篆刻作品，并将它们排列或贴成印屏。看看我们是否对其间的风格归属一目了然。

【训练目的】

选取非汉字（它在美学上说是相对非造型）的表音文字系统的字母素材，进行纯粹的、走极端化的篆刻造型的改造与变化，其目的是为了测试学生的想象能力、随机应变能力与创造能力。因为这样的训练是没有现成范例可以参循的。学生如果习惯于按部就班，那么对于这样的训练会茫然失措、不知应对。但对于一个介入创作课的高年级学生而言，则应该有相当的能力并体现出应对自如的从容与自信。

【选用印谱及印蜕范本】

古代外国印章的种种范例

外国私用印及实用的各种银行用印

【关联参考作业】

（一）名词解释
英文中的 calligraphy（书法）
日本假名
韩国谚文
越南喃字
西夏文
契丹文
蒙古文
满文
藏文
维吾尔文

（二）"非汉字"（非篆书）的篆刻
艺术创作展开的可能性

图 7-61
伊朗古代印章

图 7-62
阿富汗古代印章

图 7-63
土耳其古代护符印章

图 7-64
印度神殿印（一）

图 7-65
印度神殿印（二）

图 7-66
印度神殿印（三）

日本武田信玄印

日本上杉谦信印

日本『圭臣』印

日本细川忠利罗马字印（左）
日本细川忠兴罗马字印（右）

日本『秀吉』印

日本大友宗骤罗马字印

图 7-67
日本古代印章（一）

日本织田信长「天下布武」印

日本北条氏虎印判

图 7-68
日本古代印章（二）

图 7-69
韩国古代印章

图 7-70
印度圆筒印

图 7-71
印度古代佛足迹印

图 7-72
印度古代文样方形印

图 7-33
印度古代圆形印

钦天监时宪书之印（清）

西夏国书印（西夏）

图 7-74
中国古代少数民族
文字印章

单元十　走向大美术的篆刻：视觉形式变化

【训练内容】

（一）篆刻既然是作为一种展览形式——视觉艺术形式，存在于目前的中国艺术格局之中，它在今后必然会与美术产生越来越多的关联。因此，以一个视觉艺术形式的立场，去推动篆刻艺术形式的拓展与强化，对于经过严格的篆刻古典技巧形式训练的高年级学生而言，不但不会削弱篆刻自身的魅力，而且会更大地激发他们的想象力和创造活力。

1. 视觉形式的基本元素之一，是外形。请广泛收集古代印章中的各种不同外形；复习三年级第一程序（即第六章单元一）所做过的训练内容，并分别刻成不同外形的作品五至十方，朱、白文不作特殊规定。

2. 从对古典印章（篆刻）外形的刻意追求，转向更自由、更开放的外形追求。比如古代的明清士大夫文人，就有把古刀币、布币、鼎彝、香炉等十分写实的外形式引进篆刻刻成作品的例子。请以同样的思路，以我们身边所见所闻者，进行新的尝试。当然，也可以再放开，构成别的外形式探究思路，完成作品三至五方。要求有纯正的篆刻韵味。

3. 取一件西方美术史上的名作，如毕加索的《格尔尼卡》、蒙德里安的《开花的树》、克莱因的《马荷宁》，甚至是米罗的《女诗人》等，进行篆刻或创作，将此中的意匠转换成篆刻语汇，刻成篆刻作品四方。并请附上原参照的名作，以便对照。

（二）从一般的外形研究，转向更宽泛的"美术"的展示方式——篆刻的展示方式。过去是在案上欣赏，以印谱（它是单体的）形式分页被展开。近年，由于进入展览厅，它开始作为壁上欣赏，以印屏（它是复合的、复数的）的形式综合展开。故而从案上到壁上，是篆刻艺术一个重要的生存方式的转变。以"壁上"为原则，探讨篆刻作为美术之一所应拥有（具备）的、但在过去并未引起重视的新元素。

1. 请将自己四年来所刻的各种习作、创作贴成不同的印屏格式，比如使用

边款、框格、签条、拓制等古典手段，选取十方作品，打成十套（并附边款）。要求贴成十种不同样式的印屏，互相之间的差异越明显越好。换言之，印作都是相同的，但印屏形式却是不同的。它当然会影响篆刻审美活动的过程，并使它丰富与多样化。

2．取自己刻制的、较为满意的篆刻作品，将之用彩色复印或丝网印刷的技法放大五倍左右，使每方印的微妙的刀法、线条变化皆能表现无遗，强化它的艺术表现力。与原印作品对比，考虑印面放大所带来的展览效果的不同以及它的优劣所在。同时，再依原印章法，重刻成巨印，审视小印放大与直接刻大印的效果的细微差别。

3．在横卷、竖条、册页、方镜框、圆屏，以及单幅、连缀、左右对偶等形式中任选一种，并以自作印完成如下训练：

（1）以传统印谱形式制作原钤原拓印谱一册，五十页左右；

（2）以展览印屏形式制作原钤原拓印屏一件，选印五十方左右。

（三）从壁上印屏平面的静态欣赏，走向立体的、动态欣赏。

1．选取自己所刻的作品三十方，制作成平面的印屏形式。

2．由平面的印屏展示（悬挂）方式，再追加立体内容。如将原印石一起展示，形成上屏下石的展示对比。或者以印屏（印蜕、印花）为中心，兼以印刀、印泥、印矩、印床、连史纸、印谱纸、棕老虎等也一起展示，构成一个综合、立体的展览形态。这种构想，对展示方式而言是较新的，但作为一种思维模式则还是较古典的。当然，它把平面单一的"印"（作品）引向立体的篆刻文化氛围的审美营造，还是很有新意的。但这种篆刻文化氛围，还是古典式的氛围。

3．再作一开放的想象，把篆刻作品的展示，做成更现代、更立体的展示。如展示刻制过程，展示钤盖过程、印谱制作方式。再如印屏不采用悬挂式，而采用放置式，甚至采用顶、壁、地三连缀，四壁环顾。或取竹木材料，或作金属的铸印过程，还可以将印蜕重叠、印谱纸重叠、印章与其他材料的交叠，依主题要求排列、组合、衔接、交叉等。反正，可以在形式展现方面无所不用其极，以最大限度地发挥篆刻魅力为主。在坚持篆刻本位的立场上，寻求无限的发展可能性。

【训练目的】

这是一个无边界的想象力训练。篆刻本身的魅力与技巧形式本位，早已通过四年科班训练深深地根植于学生的头脑之中，是抹也抹不掉的了。但对于一个正规学习的学生而言，需要的不是被古典模式所束缚，而是能有更多的创造思维的萌发。基于此，我认为在四年制大学篆刻训练教学课程行将结束时，给出这样一

个开放性的结尾，是十分重要、有积极意义的。通过这种激发，还可以引申出更多的新的篆刻发展的可能性。这正是未来篆刻艺术发展在创作层面上最迫切需要的。

【选用印谱及印蜕范本】

古陶印、陶范

古铜印、铜印范

全国篆刻展览、比赛的展示方式

全国篆刻艺术展览作品集

西泠印社篆刻评展作品集

【关联参考作业】

（一）名词解释

印屏

印谱

篆刻展览与比赛

丝网印刷

原钤印谱

毕加索与《格尔尼卡》

蒙德里安与《开花的树》

克莱因与《马荷宁》

米罗与《女诗人》

刀币形与布币形、香炉形

（二）篆刻艺术与现代的艺术展览方式之间的契合点

图 7-75
古代货币文字

顾氏集古印谱（原钤本）

顾氏集古印谱（木刻本）

集古印譜卷之一

秦漢小璽

太原王常延年編

武陵顧從德汝脩校

戎疾除永康休萬壽寧白玉盤螭鈕
壽永云璽以九字成文製作精妙其書乃李斯小篆
無亭發失亭息目凡吾刀不能刻其文亦非漢已後
文字決爲秦璽無疑惟舊藏沈石田先生家既歸陸叔
平後爲京尚之所得今藏顧處居京師遭回祿回祿
玉變黑色衆曰目倪雲林有詩云匣藏數鈕泰朝印白
玉鐓螭小篆文則此印又嘗入清閟閣也

國子博士文

集古印譜顧氏

顧氏芸閣

古今印則

古今印則 玉印

秦漢小璽

萬壽寧

疾疾除永康休

永昌

梁谿程 遠彥明摹選

樵李項夢原希憲校正

图7-76
古代著名印谱（一）

293

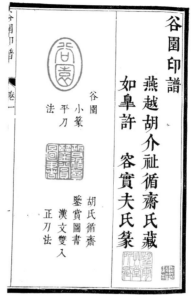

谷園印譜

燕越胡介祉循齋氏藏

如皐許 容實夫氏篆

谷園
小篆
平刀
法

胡氏循齋
鑒賞圖書
漢文雙入
正刀法

屬雲樓印譜卷上

雲間
陳 鍊在專鐵筆
汪永楷皆木校訂

屬雲樓

图 7-77
古代著名印谱（二）

第八章

篆刻思维的开拓与"问题意识"：篆刻学学科建设
——全国首届"'篆刻学'暨篆刻发展战略研讨会"学术总结

　　记得在组织召开这样一次全国"'篆刻学'暨篆刻发展战略研讨会"之初，我曾有过相当的犹豫：定名为"印学"还是"篆刻学"的问题。通常而言，对古玺汉印，我们只提"印学"，而对明清篆刻，才提"篆刻学"。过去沙孟海先生著书，曰"印学史"而不曰"篆刻史"，我曾经问过他，他说"印学"的范围大，可以包括篆刻；而一定名"篆刻"，则古玺汉印无处着落，在学术上也太不严格。后来我想想也对，总不见得写历史从明清时代开始吧。倘如此，则大量古玺汉印直到唐宋元明清官印怎么办。故而用"印学"名称，应该是更妥当一些的。

　　但落实到学科研究，情况又不同于历史研究。因为学科研究是"今天"的、"现时"的。至少在我们今天看来，篆刻的学科研究，是只落脚到篆刻家或篆刻艺术，而与那些实用的古印章不发生直接关系的（或只发生一些局部的、分支的关系）。是以研讨会倘若以"印学"名，则更多的应该是考古学家、金石学家、博物馆学家、古文字学家、古器物学家、古印章研究家来唱主角，篆刻艺术家只能叨陪末座——但这又不是我们的初衷：中国画学、书法学，都是立足于艺术的，篆刻当然也不能例外。分不清篆刻的艺术立场，就会重新回到古典的以"金石学"代替"篆刻学"的陈旧立场上去，而这，显然不是一个现代的学科立场。过去沙孟海先生在西泠印社曾力排众议，独倡"篆刻学"非"金石学"之论，引起学界的广泛关注。如果我们今天还是对此含糊其辞，岂非反而倒退了？

　　故而，站在今天的立场上，我们确定了以艺术的篆刻为立足点与出发点的前提。以一个大的"篆刻"的学术概念（它当然会包括早期的古印史和近期的篆刻史）作为我们此次研讨会的学术定位。

　　通过这次研讨会，我们提出了哪些对今天的篆刻研究能带来新思考的有价值的课题？以提交论文与学术研讨所涉及的范围来看，所拥有的收获应该有以下几个方面：

第一，对篆刻的展览方式提出了大胆的学术质疑，表明了进一步澄清的需要。

篆刻艺术创作当然不是实用的古印。古印只要便于钤用即可，而篆刻作品则需要作为艺术作品来展示——"展示"当然是非实用的。但展示什么，篆刻家们当然会说：展示篆刻作品。这几乎是个不成问题的问题。但如果追问一下：什么是篆刻作品？篆刻家又会不以为然地回答：不就是篆刻完成的印章嘛。

问题恰恰在这种表面漫不经心、但实际被精心设计的层层追问中暴露出来：迄今为止，我们在篆刻展览中看到的展示品是印章，还是印蜕（或印屏）？书画家在挥写之后，展出的就是作为挥写结果的书法、绘画作品本身，而篆刻家在镌刻完印章之后，展出的却不是这一方石章"物质"本身，却是它的派生（延伸）之物——印蜕。当然有篆刻家会申辩：有些篆刻展中也展出印章实物的。但一则这是"有些"，并不普遍；二则我们可以看到大量无印石但只有印蜕（印屏）的展览，也可以看到小部分有印石有印蜕的展览，但却决计不会看到只有印石却无印蜕的展览，除非它不叫篆刻展览。这即是说，在一个篆刻展览中，印蜕这个"派生物"是第一位的，印石这个"本物"却是第二位的、可有可无的。试问篆刻家们：何本末倒置之甚耶？！——问题是千百年，至少是近 500 年来的历代篆刻家们，几乎没有人对它表示过怀疑与不理解。

但是，我们今天站在学科立场上，却开始对它表示出本来该有的怀疑。怀疑的目的不一定是要破坏它、推翻它，也许更深地去理解它、认识它，甚至是丰富它也未可知。于是，鉴于篆刻作品的"方寸之间"在过去被赞为"气象万千"，但在现代的艺术展厅中却因其过于小而缺乏视觉效果的冲击力，篆刻家们首先开始追求刻大印、巨印，试图与绘画、书法相媲美；其次，是在既有的印蜕之外多拓边款，以造成边款自身的各种行款、各种书体的新空间，与边款墨拓之"黑"和印蜕之"红"的对比；再次，在一些有条件的展览中，在陈列印蜕的同时也展出印石，以期使印蜕之"红"、印款之"黑"的平面，再与印石之立体，以及印石中之田黄、鸡血、青田、寿山等石质、石彩、石钮之美相映射。但能走到这一步，已经是凤毛麟角了。而在最近，在我们这个研讨会上，也有同道提出：甚至还应该展出印具，如印刀、印床、印泥、印矩、印架、印盒等，使它成为一个整体的篆刻文化形态，以提高篆刻展览的观赏性与可看性。总之，在近年的篆刻讨论中，有些是篆刻家已经在身体力行地尝试实践了；有些则是篆刻家虽还未做，但却已经在大胆构想了——构想不一定会变成事实，但能构想，肯定是一门艺术的"生命"尚未衰退，还有很强的发展潜能的一个重要标志。是则这种对印蜕、印石之关系的再思考，当然是拥有未来的一个标志。虽然在目前还无法对它作出明确的答案与结论，但能提出问题，就是一个了不起的成功。

第二，对篆刻创作手段的规定提出了新的思考。

在过去，谈篆刻创作手段首先是立足于篆法与刀法。依我们看来，篆法牵涉篆刻的用字规范问题，而刀法则是属于篆刻的具体艺术表现手段。

先来看"文字规范"的问题。

篆刻既定名曰"篆"，于是学习篆刻先须通篆法——古文字。于是，文字规范当然首先即表现为"篆字规范"。这是千百年来的老传统、老规矩，它具有极大的合理性与现实性，硬去违背它是不妥当也是没必要的。

但仅仅限于"篆字规范"，却又是在技术上行得通，但在学理上不尽合理的。不仅从古代以来，即有隶书入印、楷书入印，甚至是满文、蒙古文、西夏文入印的先例，现在更有试图打破"篆"的规范，把各种其他文字，甚至是非文字但却具有符号含义的图形要素融入"篆刻"的做法。由是，"篆"不应该只是一个死的规范，而应该是一个篆刻用字中传统悠久、已成为主流形态的要求。但有主流即会有支流，此外的可能性不应该被简单排除，更不应该使"用字"本身作为技巧而逐渐蜕变成为一个无所不在又唯我独尊的要求。

于是，在文字应用方面会有一些极具时代性的尝试要求：一是在篆书范围之内的不断变通与扩大领地。比如在过去，认真的古文字学家在篆刻中只限于用"说文篆"，《说文解字》中没有的字，一概不生造甚至宁愿不刻印。这是一种最严格的、几乎是作茧自缚的做法。其次，是稍稍取宽松的态度。比如在说文篆书之外，也可参用"简体"的摹印篆——因为汉印中也早有先例。再次，只要合"六书"之旨，即使不合《说文》，也没有摹印篆的先例，亦不妨从权处理。如取明清印家杜撰的篆字——古人未有但明清人有，取以入印，这又是一种态度。再退一步，只要是篆字即可。事实上，篆字可以有两解：一是指合六书的古文字意义上的篆字，以《说文解字》为代表；另一种是指取纠缪叠绕之形（但也许不合"六书"），如唐宋九叠、许多鸟虫篆之形，甚至是西夏文、清代官印中之满文印，都是与篆书标准样式相去甚远但却形状可以相近者。再退一大步，则只要可以入印，是否篆字也无关宏旨。如现在所使用的楷、隶书印，又如以仿宋字入印或甚至以一些非文字的符号入印——大凡箭头、圈格等，皆可入印。到了这一步，则已经是走出篆书规范限制以外了。于是，我们在"用篆""篆法"方面看到有如下的发展态势：其基本倾向，是越来越松动，越来越自由。如下页图表（表8-1）所示。

在一个篆书离我们越来越遥远陌生的时代，我们还应该采取什么样的新态势、新立场，来把握篆刻的命脉呢？作为一般标准，则仍应该以"六书"为准，以"摹印篆""篆字"两栏为通行。但作为一个开拓创新的标准，则其他各种尝试，姑且不论其成败得失，在思路上是否也可以为我们多提供一些新空间呢？

表 8-1

当代篆刻艺术用字规范的五种形态		
程度	用字	基本原则
最严格	小篆	不能混淆于古文或其他摹印篆等，以《说文》为宗，不越雷池一步。没有的字宁愿不刻。
严格	摹印篆（不仅限于《说文》）	以"六书"为标准，有则依照之，如无则可以依文字学原则增补新造。比仅据《说文》较为宽松，但还是守住"六书"造字的底线。
较严格	篆字（不分篆体亦可）	概念更扩大些，即使不合"六书"，只要有大致的根据并不悖造字之法即可。此外，不同篆书之间，如小篆与古文大篆之间，有时亦不妨通用。
一般	篆形（不通"六书"亦可）	只要有盘曲纠缪的篆形即可。比如可以用楷字的字形加以盘曲成篆形，如九叠篆的加饰方式，也并无不可。至此地步，篆刻的形式美当然被保存，但"六书"是否被遵守是无关紧要了。
宽泛	印章文字（不通篆字亦可）	非篆字之形亦可。如隶、楷、草字之形，又如符号、徽号之形，又如仿宋字印刷体之形，大凡能被利用的图形或文字皆可。少数民族文字、外文也皆包括在内。

再来看表现手法的问题。

如果说"文字规范"是对应于"用篆"的古典概念，那么"表现手法用刀"则大致对应于"用刀"的古典概念。此无它，篆刻艺术毕竟是要"刻"之故也。

于是古人们大谈"刀法"如何如何。烦琐的巧立名目有"用刀十三法"之类，简要的则有"冲刀""切刀"两分法。是繁是简姑且不论，对于篆刻而言，既落脚到"刻"，则刀法是万万不能不讲究的。

但这还是基于一个"刀刻"的理念基础。如果不用刀来刻呢？比如用铁钉，过去吴昌硕即有用大铁钉刻印的记载，表明古人曾试过印刀以外的表现方法。再扩展一步，则是否一定只能是"刻"，可否在刻之后再追加一些其他手段？比如"磨"。过去传说吴昌硕刻完印后置于匣中摇，在鞋底上磨，目的是要通过这种种特殊手段，来消除一些刀刻的斧凿之痕和"火气"。这，是否也可以看作是表现的技法之一呢？再推而广之，不刻不可以吗？过去的汉玉印和明清人的玉印，玉质坚硬，都是用"琢""磨"之法。它当然不是一般意义上的徒手用刀刻，那么今天，我们可否采用之？再推论一下，则可否既不刻也不琢磨？古代多少铜印，都是铸出来的——虽然前期有过在印模上刻，但效果却是取决于铸造。那么我们今天创作，用冶铸翻模的技法为什么不可以？还有，一些隋唐官印，线条是焊接

上去的，现在的篆刻创作，可否用"焊"之法？又推开去，则还有"腐蚀"技法——如铜版画的腐蚀技法，篆刻家吸收一下又如何？

有许多本来也是古已有之的方法，在今天如果篆刻家们偶一用之，却可能被视为妖魔鬼怪、洪水猛兽，是要不得的歪门邪道。但其实，这些刻、磨、琢、铸、焊、蚀之法，也是古已有之的。那么，关键不是"合不合"传统，因为它们都曾经是传统，关键是我们的思路被束缚住了。我们不敢也不愿这样去想、去尝试。但站在传统刻印的立场上可以不去想，而在今天篆刻艺术创作的立场上看，却必须去看、去想、去探索，此无它，要求与生态环境都变了之故也。

刻、琢、磨、铸、焊，这还只是个手段的开拓问题。如果再延伸向印材选择呢？明清文人用花乳石篆印，遂成就 500 年来文人篆刻的大格局。那么，除了石章之外呢？古代有铜印、木印、泥封，则今天篆刻，可否兼取铜、木、泥等质材以求变化丰富呢？再进而论之，清代已尝试陶印、瓷印、竹印，今人是否也可略试一二？再或除了铜、木、泥、陶、瓷、竹以及象牙、水晶之外，石膏可否被利用？这，又是一个完全可以打开思路的新的印材领域。

据此，则可以构成另一份图表，如下表（表 8-2）所示：

表 8-2

当代篆刻艺术表现手法的诸种形态			
核心	技法	冲、切刀	这是明清文人篆刻以来的"正宗"概念。它等同于篆刻的"技法"术语概念，构成了我们今天技法的核心位置与基本传统形态。这是基于篆刻艺术是"镌刻"的前提。并且，它是基于篆刻的展示方式为印谱、印屏的观念。
外围	表现手段	用钉刻或琢、磨、铸、焊、蚀	这是基于篆刻效果的多样化需求，由文人篆刻家或其他人士不断探索、发明出来的。它从传统技法来看是外围，但从今天篆刻艺术创作立场来看则是必须的。在今后的篆刻艺术创作愈来愈强调视觉效果之时，它的范围还会不断扩大以至无穷。
再外围	材料应用	石、铜、木、泥、陶、瓷、竹、牙、水晶等	这会逐渐改变自明清以来以石章为中心的做法。开始采用多种材料的效果——包括硬度、肌理、质感等，来为篆刻艺术美的传递与表现服务。并且，利用材料的变化又可以导致篆刻技法发展的新变化。

从平面到立体，又加入材料（印材）转换的因素，再施以各种表现手段的变化，诸种因素的综合作用，这才构成了我们当代篆刻艺术的表现手法——技巧观

念。在此中，有些因素是古已有之，但在古代未被重视的，我们进一步发扬光大之；有些因素则是古人未曾有过的，但只要适用于篆刻艺术，我们也无妨引进之。我想：讨论篆刻艺术的发展战略，是否也即意味着在新的时代条件下的改革与创新呢？

再次，我们来看本次研讨会对篆刻生存环境或曰"形态"所提出的新思考。

古代玺印的"生态"，在于实用"领地"。因为印章本是为实用取信或官阶取威而存在的。尽管也有一个美与审美的因素在，但通常而言，它的主要功用是取信。它并不是一种独立的艺术品的形态——古代或现代研究印章的学者，有大半是古史学者，认为印章首先关乎学问与体制，审美是第二步的。而我们在一部印史中细分前半期是印章史，后半期才是篆刻艺术史，也是基于同一道理。

篆刻真正成为文人士大夫的雅玩，进而转向艺术审美形态，其转折期是在元明时代。众所周知，王冕、文彭一辈的印学前辈的功绩是昭若日月的，他们的努力为千百年的篆刻艺术真正走向艺术独立打下了良好的物质基础。而文人篆刻走向士大夫化的一个最重要的"生态"标志，即是印谱的出现。过去的印章，钤盖于封泥、官防文告、私家契约、贸易文书之上，作为印章可能是很艺术的，但作为钤盖之所的文书契约，却是毫无审美含义的。印谱的出现——如《顾氏集古印谱》《范氏集古印谱》等，才使得印章钤盖（而不是印章本身）具有了明确的艺术审美的含义。"印谱"这一形式，是并无丝毫实用痕迹，纯为审美而设的。于是，无妨论篆刻的走向纯艺术的倾向，是因了"印谱"这一形式而产生的。讨论"印谱"作为篆刻艺术作品的"生态"环境的价值，讨论篆刻从官防文告、私家契书走向文人书斋，存身于"印谱"之中被作为纯观赏品来对待，这其实是中国印学史研究中的一个最重要的命题——我在过去也并不太注意，正是在近期从事《中国印谱史图典》的编撰工作中，才逐渐地领悟到"印谱"这一形式在印学史上的重大作用。

于是，明清文人篆刻家们的创作，其生态环境，应该是"印谱"——在当时并没有篆刻展览的风气，展示篆刻艺术创作的"场所"，是在纸上——印谱的每一页之上。所有的印谱展示，当然也不可能是在一个大庭广众的公众场合，而必然是在书斋雅轩之中。换言之，即使是可以供展览的印谱，其实在一开始也不是为展览而设的。

与立体的展览（它的代表是印屏）相比，印谱更是一种案头的、个体化的展示形式。在此中，案头是相对于壁上而言的，有如书法中手卷、册页、扇面是案头把玩，宜静观，而挂轴、中堂、对联是壁上欣赏，宜远观一样。印屏是作壁上观赏，而印谱是作案头把玩的。至于个体化，则主要是指印谱通常是一页一印（或

加一款），它是较为个体的、单数的；印屏则一屏五至十方印蜕不等，是相对集中的、复数的。它当然也会导致观赏习惯与方式甚至心态的不一样。晴窗独坐书斋，取一本印谱细细品味，是一种不限时间的悠悠的感觉；展厅里一个篆刻展览，在几百张印屏中梭巡，当然就有了一个时限及匆忙与否的问题。前者是较为士大夫的、古典的欣赏心态，后者则是更现代、更纯艺术观赏的欣赏心态。

于是，从古代篆刻是在案头、在印谱上展示与欣赏，到现代篆刻是在壁上、在印屏上展示与欣赏，其实反映出篆刻"生态环境"的从古典转向今天新样式的一个时代变迁过程。可别小看了这个案上与壁上、印谱与印屏的区别，其实它带来了创作、欣赏的全方位的冲击。有如在书法上的案上书转向壁上书所带来的审美立场大转换一样，篆刻家在案上的印谱式欣赏中会较多地关注作为篆刻艺术的内在美与含蓄的意、趣、韵、雅之类的内容，它是"文化"的，而在一个壁上的印屏式欣赏中，则更会关注篆刻的视觉冲击力和形式美。除此之外，则又会强调形式的多样与丰富以求变化而不单调，正是因为展览厅、印屏、悬挂式的种种因素，我们的篆刻家在创作时才会把印越刻越大，并且有时还通过复印或丝网印刷方式把原有的小印放大以见出效果——所有这一切，在案上的印谱式欣赏中毫无意义，但却是在壁上的印屏式欣赏的前提与条件。展览厅艺术，不但对书法的创作与欣赏观念是一个极大的冲击，在篆刻中也毫不逊色。

至于由印面放大带来的审美趣尚变化，则更是一个可以预想的合逻辑的延伸了。它造就了一种截然不同于明清、民国的"当代印风"类型——迄今为止，我们已看到了它的缓慢但又极为肯定的前行步伐。

最后，再来看我们这个时代的学者们，对篆刻艺术的"主体"部分所提出的崭新的质疑。

篆刻的主体是什么，大概任何一个人都会不假思索地回答：是印章，是石头。因为刻是刻在印石上的。有如书法、绘画是写或画在纸上的，那么一幅书画的载体——纸，当然也即是书画的主体，准确地说，是书画的物质"主体"。这是一个初级的常识性的结论。

但如果细细地再追究一下，书画是画在纸上的，当然这张宣纸是主体，则展出也展出这张（纸）主体。但篆刻呢，刻在印石上，展出的却不是印石，而是印蜕。有时根本不出现印石。如我在开头所说：这是一种典型的"本末倒置"的有趣现象，它很像木刻版画。

仅仅如此，倒也罢了。问题是我们在展览时还可以从这个空隙中再找出进一步拓展思路的可能性——既然印石与镌刻的目的是在于印蜕的完美展现，那如果我用其他手段也同样能做到完美，我可不可以既不镌刻也不用印石，比如对镌刻

则不作强调，修改不在印石上做，而在印蜕上做一下。我过去教大学生们的专业课，要求学生们的古玺临摹或汉印临摹作业必须 100% 准确，可以乱真，把临作与原印复印之后给我看，要分辨不出，哪是临作哪是原印。学生们做不到，总会有刻过头或不太准确之处，于是用刀蘸印泥在印蜕上直接修改以"蒙混过关"。像这样的做法，即可以证明控制效果的不必只是刻，也可以是用印泥点填。这样的做法，是不针对印石而只针对印蜕的——印石不再是主体，而它的复制品印蜕却反客为主，成了主体。如果印石不是主体，那么只要我们能使印蜕的最后效果出色，不用印石，而用泥块、石膏、陶坯来做又如何。

只要对印石的物质的主体性与印蜕作为视觉形式的传播载体持二元的立场，我们就可以从中设想出许多种新的、古人未曾想过的可能性。而一旦这些可能性真的被付诸实施、被证明是可行的，则它必然对既有篆刻在技法上、形式上、材料上、观念上甚至特定的审美上带来全方位的冲击与影响。它会成为现当代篆刻与古典篆刻之间一道非常清晰的分水岭。并且，它会极大地开拓作为展览厅生态下的新的篆刻艺术的表现途径与表现方法。其间的关系竟是如下表（表 8-3）：

表 8-3

实物	篆印	文字规范	非最终结果，均是作为手段而存在。即使刻完的印石也还不是结果。
	刻印	制作技巧	
纸面	钤印	效果展示	印谱、印蜕为最终结果——完成了篆刻。

既如此，则很可能作为篆刻家的不仅仅是镌刻者。钤盖者在过去被视为工匠，但在现在却应该是最重要的篆刻家——因为钤盖技术的优劣高低，完全可以左右、决定最终印蜕效果的好坏。比如一方邓石如、赵之谦的名印，完全可能因为印泥的黏度不调，连史纸（印谱纸）的糙滑不匀或吸油不匀，印面的平底、浅底、深底，粘泥技巧，下垫的硬软，还有钤盖时的用力轻重、手压的分布均匀与否及角度偏侧，还有装裱方式如技术优劣、裱式是否合体，乃至边款拓印技巧，最后影响到印谱或印屏中印蜕的好坏。而上举这一切要素，其实完全不关乎刻而只是后期制作加工。一方极优秀的名作，却可能因为这诸项环节的不合理、不精心而使美感付诸东流。试想想，这直接关乎最终效果的钤印，岂非是最重要的环节？！

我们刚才对篆刻艺术在当代的思考作了一个较全面的清理——正是上述这四大块题目，构成了这次全国"'篆刻学'暨篆刻发展战略研讨会"的筹办动机。换言之，并不是为开会而开会，而是在十几年间，在不断的实践过程中，脑子里聚集了这么多的疑问，是抱着希望能为这些学术质疑找到答案的目的，才会舍得

花力气、花时间来筹备这次研讨会。会议组织的过程中，出论文集、各联办单位的协调以及开会所采取的主持人方式、论辩方式、集体评估方式，会后还有新闻单位的介入，所有这些十分烦琐的工作，我们都毫无怨言地去做，其动力也正在于此。当然，《篆刻学》的组织编写也正是一个偶然的"东风"。在篆刻理论界，扎实的文献考据与史学论文不多，而高屋建瓴的史观或学科论文则更少。我以前曾做过篆刻美学研究，又研讨过关于篆刻艺术观念的问题，但也还是觉得只靠一人太单薄，必须靠群体力量来推动。这次研讨会最后取名为"篆刻学"，但其实关乎学科的论文也还未有，而随口批评、发表感想的文章却不少，它表明篆刻理论在当代还有很长的路要走。但在强调基本功的同时，为使我们这次研讨会能不同于以前的研讨会，能拥有、显示自己的特色，故而特别关注与强调、提倡对新的研究思路的开拓，提倡在严肃的学术思考基础上的大胆设想，鼓励提出问题而不强求必须解答问题——能想出问题，本身就是有学术活力、有未来性的表现。由是，这个"'篆刻学'暨篆刻发展战略研讨会"，又是一个指向未来的研讨会，无论从它的取名为"发展战略"，还是它在立论时重视对创新、未来性的思考，都表明它作为一次研讨会、作为一种新的学术品格（或学派）的不可取代性。我相信它是会在当代篆刻理论史上留下一笔的。

问题已经提出来了，有的还提得很好！那么在今后，我们还应该通过不懈的努力，去试图寻找答案，去解答它。这，也是时代所寄希望于我们的责任与任务。

后 记

　　站在高等教育的立场上看篆刻，这是千百年来的先贤们所不曾拥有的时代的机遇与"幸运"。我有幸赶上了这样的机会，自然不想轻易地让它"浪费"，总想在此中找到一些属于我们这个时代的新内容。借助于在中国美术学院近 20 年的教学实践，我逐渐有了些自己的心得，天长日久，就有了现在这本书的基本骨骼。又借助于这 20 年来一直没有放松过的理论研究——在篆刻史（主要限于宋代史与近现代史以及作为门类的印谱史、作为国别的日本史）和篆刻考证（主要着力在印谱考证与人物考证）及篆刻美学（以艺术学、美学为中心）诸方面已有了近 60 万字的成果，还在 1983 年写过一本 20 万字的《篆刻艺术纵横谈》（上海书画出版社 1992 年版），重新思考与梳理一过，于是就有了这本书的大致规模。

　　感谢在我读研究生期间，在篆刻课上对我谆谆教诲的沙孟海、诸乐三、刘江诸教授，正是得益于他们为人师表的引导，我才有了现在的思考与成果的结晶。此外，对为本书付出辛勤劳动的西泠印社出版社诸位，致以深切的谢忱！

2000 年 6 月 26 日陈振濂

于浙江大学人文学院